包浩斯：WORLD OF ART 2021【修訂版】

法蘭克·懷特佛德／著　林育如／譯

FRANK WHITFORD
BAUHAUS

目錄
CONTENTS

沒有幾本書能像以下這本一樣，把包浩斯錯綜複雜的歷史精煉成一個既具權威性、又親切易讀的故事。由於包浩斯被迫閉校之後產生了諸多餘波，法蘭克・懷特佛德（Frank Whitford）選擇從故事的尾聲開始敘述並不令人意外。再者，這個機構在成立的短短十四年間經歷了三位理念與個性迥異的校長；在三個位置不同、物質環境亦有明顯對比的地點營運；另外，讓研究威瑪共和（Weimar Republic）的史學家們保持活力的許多問題也與包浩斯緊密相關——被迫中斷的威瑪共和文化（culture cut short）[1]試圖從一次世界大戰（First World War）的餘燼中打造出一種新的生活形式，包浩斯屬於其中的一部份嗎？或者它的根源應該追溯自十九世紀、甚至更早期的德國文化？藝術激進主義（artistic radicalism）與社會行動主義（social activism）的結合是否讓它自然而然與反動勢力形成衝突？還是說，它烏托邦般的思想其實是要替自身的保守主義轉移他人注意力、或加以掩飾的手段？

　　本書中對於包浩斯的論述毫不過時，因為作者並不迴避探詢這些艱難的問題；他直指包浩斯的矛盾之處，也以同樣的尺度讚揚它的卓越成就。懷特佛德設法以多元的觀點來探討包浩斯，這種作法在當

1　「被中斷的文化（culture cut short）」意指威瑪共和時期（一九一九—一九三三年）的文化，其燦爛的光芒因希特勒政權興起戛然而止。語出 "The Weimer Years：A Culture Cut Short"（John Willett, Thames and Hudson Ltd., 1984）。

新版導讀
INTRODUCTION

時並不常見。最特別的是，他分別在政治對立的東、西德進行研究，這兩處對於包浩斯各自形成了相當不同的論述。到現在，我們可以從隨著該校師生們的足跡而四散傳播的文件與物品當中，看到包浩斯在閉校後反而遍地開花的結果。今天在德國至少有三個分別位於包浩斯過去座落地點的機構宣稱它們代表了包浩斯的歷史：威瑪的包浩斯博物館（the Bauhaus Museum）、包浩斯德紹基金會（the Bauhaus Dessau Foundation）、以及柏林的包浩斯檔案館（the Bauhaus Archive）。這幾個機構大致上分別聚焦於包浩斯的實物作品、建築遺產、與文獻資料，彼此間會密切合作；但是在如此鄰近的地區增生出好幾個與單一機構相關的博物館，我們很難想到還有什麼同樣的例子。

如果懷特佛德對包浩斯錯綜複雜的政治有著超乎尋常的理解，他就不會對此做出深刻的評判。取而代之貫穿全書最重要的一個主題，是理論與實務之間的關係，而它往往提供了這個問題一個間接的觀點。為什麼當葛羅培斯早期如此強調回歸工藝的時候，學生們一開始花在教室裡的時間卻遠多於在工作坊裡呢？漢斯‧梅耶（Hannes Meyer）身為政治立場最為左傾的校長，他是如何看待學校在商業上最為成功的這個階段？懷特佛德在此設法釐清一個從過去到現在都一直懸而未決的基本問題：在現代工業化經濟下，「有創意」代表了什麼意義？他手上的擺錘晃蕩在實驗與教條、發明與實用主義、思考與實作之間，於今日所引起的共鳴更甚以往。

本書新版的出版時間正好遇上包浩斯設校百年，德國與全球各地紛紛舉辦各種紀念展覽。許多包浩斯的文物已是熱門的博物館展品，或者透過現代授權製造生產的方式而成為設計經典；即使看起來不像，但它們閃亮亮的鍍鉻表面在意義上確實已經帶有歲月的印記。時間帶來了敬意。我們現在所談的是一個一開始被設想屬於古典現代的時代，而今我們甚至對於它最富挑戰色彩的建築也充滿了情感的依附；就在一個世代以前，這還是令人難以想像的。懷特佛德的著作寫於見證包浩斯的最後時刻，在這樣的重新思考上自有其影響力；但對於那些仍然無法被賦予正面歷史評價的面向他也有許多話要說，提醒我們為何這個機構在當時多所爭議，以及為什麼時至今日它還是能持續使人入迷。

麥克・懷德（Michael White）

1 利奧尼・費寧格（Lyonel Feininger），《未來的大教堂》（Cathedral of the Future），
《包浩斯宣言》（Bauhaus Manifesto〔Manifest und Programm des Staatlichen Bau-
hauses〕）書名頁，木刻版畫，一九一九年。

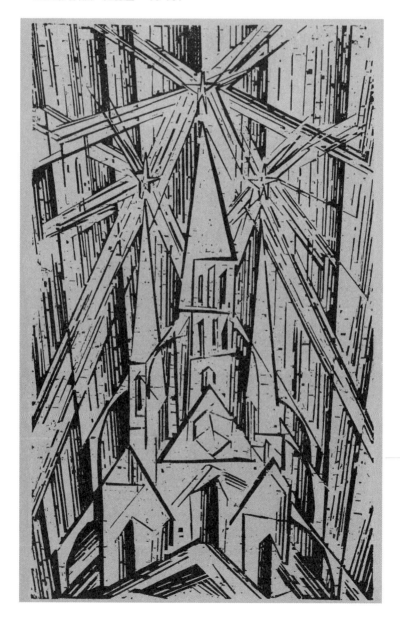

西元一九三三年四月二日，甫掌政權的納粹政府下令柏林警察關閉包浩斯——這所當代最富盛名的藝術學校。納粹黨決意在德國境內根除一切所謂的「頹廢主義」藝術與「布爾什維克」藝術，而這場閉校行動，便是納粹執政後在文化政策上的首次具體表現。

阿道夫．希特勒（Adolf Hitler）在西元一九三三年就任德國總理，這也同時象徵著一九一九年所制訂的威瑪憲法（Weimar Constitution）已經是窮途末路。包浩斯的存在時間正好與威瑪共和相始終。正當國民制憲會議（National Constituent Assembly）在威瑪商議憲法條文的同時，包浩斯也在同一座城市正式對外招生。就和新生的共和體制一樣，包浩斯接下來的日子，即是不斷面對生存挑戰的奮鬥史，包浩斯的教師奧斯卡．史雷梅爾（Oskar Schlemmer）在一九二三年所寫下的一段話正是最佳的寫照：「包浩斯這四年的時間，所反映的不僅僅是一段藝術史，同時也反映出一個時代的歷史，因為它所反映的還包括了這個國家與時代分崩離析的歷程。」

包浩斯成立之初，著意於改革藝術教育並創造新的社團組織，而且頗有「為達目的不惜付出任何代價」的雄心壯志。但就如同新手上路的共和政府一樣，包浩斯在面對內部意見分歧、外部無理要求、以及捉襟見肘的經濟危機等重重壓力之下，不得不於短期內重新調整它的方向，轉以調和理想主義和寫實主義為目標。也因此，在包浩斯校

目標與雄心
AIMS AND AMB

史上的第二階段（一九二三年至一九二五年底），理性、類科學（quasi-scientific）的思考邏輯逐漸取代了以表現自我為藝術形式的浪漫主義概念，同時也為學校的課程內容與教學方法帶來了重大的改變。這段期間，原本搖搖欲墜的德國經濟已漸趨穩定，國內的工業也出現復甦的跡象。然而，左派與右派的政治極端份子也在此時各自壯大，雙雙對包浩斯造成直接的衝擊。

　　包浩斯的第三階段始自一九二五年。當時民族主義份子入主威瑪市政府，撤銷了前任政府對包浩斯校方的財務支援，包浩斯於是不得不搬離威瑪。此時的德國共和政府本身深為激進派與革命份子日漸猛烈的抨擊所苦，而遷校至德紹（Dessau）的包浩斯，也同樣難逃政治角力的波及。德國經濟在這段時期出現如曇花一現般的短暫榮景，包浩斯的教學也改以因應工業發展需求為主要方向。包浩斯的第三階段在一九二八年年初劃下了句點，創辦人兼校長華特．葛羅培斯（Walter Gropius）在當時將校務交棒給漢斯．梅耶（Hannes Meyer）。梅耶曾公開承認自己是馬克思主義者，他認為，藝術與建築的價值，惟有從它們為社會帶來多少利益來衡量。

　　政治立場上的歧異，不但迫使梅耶在一九三〇年下台，由密斯．凡．德．羅（Mies van der Rohe）繼任校長，也讓包浩斯在一九三二年必須二度遷校，從德紹遷往柏林。究其原因，又是因為民族主義份子再度於地方選舉中獲得勝利。而當民族主義者最終奪取中央政權後，位

2　德國地圖，
　　圖上以粗體字標示了包浩斯
　　相繼所在的三個位置。

在柏林的包浩斯不得不被迫永久關閉。自此，大多數與包浩斯有淵源的藝術家與建築師紛紛離開德國，前往其他國家——尤其是美國——尋求庇護，並將包浩斯的精神帶往各地。

　　不論包浩斯的存在是好是壞，在它短暫的立校期間，它確實促使藝術教育產生極大的變革。時至今日，這些影響仍然在持續發酵。所有藝術學校的學生之所以有「基礎課程」得以修習，必須要感念包浩斯的貢獻。而這些藝術學校之所以開設了關於素材、色彩理論、立體設計的課程，也或多或少要歸功於六十多年前（中文版編按：本書原版於1984年發行）在德國所進行的這一場教育實驗。所有人只要曾經坐在鋼管結構的椅子上、使用過可調式的閱讀燈、或者住在部分或全部以預鑄工法建築的住宅裡，就可說是這股包浩斯所帶動的設計改革風潮的受惠（或者受害）者。就如同沃爾夫・馮・埃卡爾特（Wolf von Eckardt）所言，包浩斯「開創了當代工業設計的模式並樹立了標準；它促進了現代建築的創新；它改變了包括從你坐的椅子到你讀的每一頁書，所有一切的一切。」

　　雖然包浩斯在短暫的立校期間曾經數度調整辦學方向，但在〈包浩斯宣言〉以及同時發表的《威瑪國立包浩斯學校教學綱領》（Programme of the State Bauhaus in Weimar）中，清楚揭示了創校的三大目標。這項綱領是由該校創辦人兼校長華特・葛羅培斯所撰寫，利奧尼・費寧格（Lyonel

Feininger，1871–1956）則為其繪製了一幅內容為哥德式天主教教堂的木刻版畫全頁插圖。

包浩斯的第一個目標，在於將各種藝術從陷於孤芳自賞的窘境中解救出來，並期訓練未來的工匠、畫家、與雕塑家進行合作計畫，讓他們所有的技能藉此結合在一起。這項計畫就是建築，因為在〈包浩斯宣言〉當中，開宗明義即提到：「所有創造活動的終極目標就是建築。」

第二個目標在於將工藝提升至與「精緻藝術」等量齊觀的地位。「藝術家與工匠兩者在本質上並無二致，」〈包浩斯宣言〉如是主張。「所謂的藝術家，不過是被美化了的工匠……因此，讓我們來創造一個新型的工藝人同業公會，在這裡，沒有階級差別，也沒有人會妄自尊大地為工匠與藝術家劃下界線！」

第三個目標是「與國內工藝及工業領袖保持密切接觸」。這項目標雖然在綱領中並未如前兩點被清楚地闡釋，但其重要性卻隨著包浩斯立校運作而與日俱增。這不僅僅是包浩斯的信念，而且還事關校方在經濟生存上的考量。包浩斯希望能夠透過將學校師生的產品與設計銷售給社會大眾與工業界，而逐漸減少對公費補助的依賴。同時，與外界保持接觸，可以避免學校成為象牙塔，學生們也能做好投入社會謀生的準備。

〈包浩斯宣言〉以及教學綱領中所宣示的幾項觀念，在當時無疑對社會投下了震撼彈，尤其是「藝術是教不來的」這樣的說法。然而，手工藝是可以被傳授學習的，這就是為什麼學校會以工作坊為教學重心：「學校是為服務工作坊而存在，日後也終將成為工作坊的一部分。」這也是包浩斯為什麼沒有所謂的「教師或學生」，而是效法同業公會的例子，其中只有「師父、熟手、學徒」。因此，學生們會透過接受經驗豐富的前輩指導、或與之合作，紮紮實實地從做中學。

然而，我們要了解，世人是在好一段時間之後，才領略了包浩斯綱領的部分意圖。我們也應該知道，包浩斯並非是走在藝術與工藝教育道路上唯一的改革者；它甚至不是第一所嘗試進行改革的學校。

儘管過去從未出現過如同包浩斯這樣的藝術學校，它於一九一九年所揭示的教學綱領，其背後的理念卻自有悠久且受人敬重的歷史傳承。它所反映的，是工程與技術勢力衝擊下所塑造出來的對藝術、建築、以及工藝的態度。

　　在工業革命浪潮中竄起的機器與物材，無情地取代了藝術家與工匠的傳統功能。和磚塊或木材比起來，鑄鐵的用途更廣；而不論是什麼樣的材質，蒸氣推動的機器都可以比人手更快速、穩定地進行壓印、切割、或塑形。機械化生產已經和低價格、高收益劃上等號。

　　一八五一年在倫敦海德公園所舉辦的世界博覽會，向世人展現了這個世界自十九世紀初以來所產生的巨變。約瑟夫・帕克斯頓（Joseph Paxton）所建造的大型展覽館——水晶宮——是由預先鑄造完成的金屬框條與玻璃所建構。他不但是位建築師，更是一位受到時代啟發、自學有成的工程師。在他所建造的這棟建築中所展示的不僅僅是來自世界各地的傳統加工品，同時還包括了當時最新式的蒸氣機、引擎、鐵鎚、車床、紡織機等讓英國在工業與經濟上遙遙領先、其他各國難望其項背的先進設備。

3

藝術、工藝、建築與學院

ART, CRAFTS, AND THE ACAD

然而，正當普羅大眾對帕克斯頓空前絕妙的創作感到心醉神迷時，一小群有識之士卻對此感到十分不安。他們最擔心的，就是機器時代將會宣告個體狀態與工匠生命的終結。

在十九世紀英國，對抗機器最力的人士就數約翰‧羅斯金（John Ruskin）與威廉‧莫里斯（William Morris）。莫里斯認為，以機器製造的商品偽裝成手作商品是一種欺騙行為；羅斯金則全然反對使用機器，在工藝製造上，只要是除了幫助「人們雙手進行肌肉活動」的功能之外的設備，他都毫不留情地加以咒罵。他們兩人都深信，機械化生產所帶來的衝擊，會對工匠與消費者造成精神上的傷害——因為機器沒有靈魂，它也會讓人類的靈魂消失。它讓工匠不再因為創造出傑作而擁有工作的愉悅，大眾也不再能夠因為工匠的技藝與熱情而享受生活追求進步的樂趣。

對此，莫里斯提出了他的解決之道，那就是振興傳統工藝。他於一八六一年成立了一間公司，專門生產製造他所認可的工藝作品，並提供傳統工匠工作機會。莫里斯同時希望公司的產品售價是市井小民人人都負擔得起的，因為他們比「豬一般的富人」（莫里斯的說法）的那群人更需要得到這些真心、細心製造的工藝品所帶來的精神慰藉。 4

RCHITECTURE
EMIES

ART, CRAFTS, ARCHITECTURE AND THE ACADEMIES
藝術、工藝、建築與學院

THE SUSSEX RUSH-SEATED CHAIRS

MORRIS AND COMPANY
449 OXFORD STREET, LONDON, W.

"ROSSETTI" ARM-CHAIR.
IN BLACK, 16/6.

SUSSEX CORNER CHAIR.
IN BLACK, 10/6.

SUSSEX SINGLE CHAIR.
IN BLACK, 7/-.

SUSSEX ARM-CHAIR.
IN BLACK, 9/9.

ROUND-SEAT CHAIR.
IN BLACK, 10/6.

SUSSEX SETTEE, 4 FT. 6 IN. LONG.
IN BLACK, 35/-.

ROUND SEAT PIANO CHAIR.
IN BLACK, 10/6.

3 **對頁**——世界博覽會，一八五一年。水晶宮中的機器區
展示了一組設備，前面是起重機，後面是液壓機。

4 **上**——取自威廉‧莫里斯的公司所出版的型錄其中一頁。

5 **右**——世界博覽會所展出的一座時鐘，
該作品也同時繪於博覽會的官方目錄上。
這件作品的裝飾是仿哥德風格，金屬外殼也試圖以橡木質感呈現。

然而，莫里斯試圖力阻工業化潮流的想法與做法都太過於天真。帶給他力量的是他對於中古世紀美好的幻想，而不是他對中古世紀真實的了解。在他的想像裡，中古世紀的人們從未對機械化抱有任何的夢想，工匠們的工作穩定、生活滿足，總是跟著弟兄們一邊快樂地唱著歌一邊鑿著石塊，從這間大教堂蓋到那間大教堂。

莫里斯的想法也不切實際。儘管工匠製作的工藝品有其市場，但價格勢必會比大量生產的商品來得昂貴，也只有那些「豬一般的富人」才買得起，而他們卻完全不需要這些工藝品。機器化的發展銳不可當，已經不是那些過時的農村工業所可以遏抑的。

另外一位對世界博覽會上的展示多所批評的是德國建築師哥特佛利德・杉普（Gottfried Semper，1803–1879），他因為政治庇護的因素在英國居住多年。杉普深知工業發展的進程是不可逆轉的，他認為，與其為保留傳統工藝尋求生路，不如對工匠進行全新的教育，讓他們以藝術的、感性的方式了解、進而利用機器的潛能。在英國，「美術與工藝」（Arts and Crafts）一詞被用以描述振興工藝技術與改革設計所做的各種努力的結果。杉普在德語中創造了一個同義詞：Kunstgewerbe。

英國人亨利・高爾（Henry Cole，1808–1882）對杉普的想法表示支持。高爾曾經協助籌備世界博覽會，但他對於會中的展示品也大加批評。他的理念與杉普相近，他認為面對工業化所帶來的問題，根本的解決之道唯有從教育做起。對此，工藝博物館所扮演的角色其重要性將不亞於美術與工藝學校。高爾於一八五二年起擔任南肯辛頓博物館（The South Kensington Museum，即現在的維多利亞與艾伯特〔Victoria and Albert〕博物館）館長與其附設藝術學校（即現在的皇家藝術學院〔The Royal College of Art〕）的校長，除了英國之外，他也在歐陸──尤其是德國與奧地利──施展他

的影響力。

美術與工藝教育已經到了亟需改革的地步。藝術家和工匠們依舊按表操課學習既有的技藝,宛如工業革命從來沒有發生過——藝術家們仍然在氣氛優雅的學院裡接受教育,工匠們也還是跟著師父學習技術,這從中古世紀留下來的傳統絲毫未曾改變過。

十九世紀晚期,工藝博物館與其附屬的藝術工藝學校有如雨後春筍般在歐洲各地冒出,但不論在何處,這些都無法扭轉世人對於精緻藝術學院的印象——它們造就的不是藝術家,而是藝匠。而同時,這些學院仍自顧自地鑽研著古希臘羅馬時代的藝術與大師作品,無視於前衛派——尤其是在法國與繪畫方面——空前的成功,而且一味地相信他們兀自守護的是無上的藝術價值。他們也相信,他們是可以教導人成為藝術家的。很顯然地,任何藝術教育的改革,首先就會對這些精英派的學院造成衝擊。

工業革命也對建築造成危機。這不純然是「建築師是否該採用新的建材,或者因應這些建材而採用新的形制」這樣的問題。它還必須對大量產生的都市人口所造成的問題提出解決方案。究竟要如何、以及在哪裡安頓如此大量的勞工階級人口呢?

這個迫切的問題一直未能找到解答,導致從巴黎至布達佩斯所有的工業城都出現了幽暗、空氣不流通、潮濕、骯髒的貧民窟。這已經不是接受仿古訓練、或用傳統建材造屋的建築師所能解決的。

這個問題的解決方案首見於一八五〇年代初期,當時在英國出現了提供給勞工家庭居住的住宅區。在十九世紀接下來的日子裡,這一類的住宅區——包括給中產階級與勞工階級居住的住宅——開始在各地出現,部分住宅區(如陽光港〔Port Sunlight〕和伯恩維爾〔Bournville〕)

甚至是由大企業出資建造給員工居住的。花園城市運動也是解決方案
之一，從一九〇四年開始規畫的萊奇沃思城就是第一座完全為工廠勞
工居住需求而設計的城鎮。

在十九世紀最後的二十年間，英國工業產品的品質、工藝品、美
術與工藝學校、花園城市、四平八穩的建築等等，開始成為歐陸各國
欽羨與效法的對象。究其原因，很大一部分是來自各國急欲成為如英
國般的工商強權的渴望——設計精良的產品賣得比劣質品好；健康、
滿足的勞工也比衰弱、不滿的勞工生產出更多、更好的產品。

歐陸各國中，又以奧地利和德國為先驅（後者的經濟在一八七一
年全國統一後開始步上繁榮）。一九一〇年以前，奧德兩國就在藝術
教育、工藝、設計、和建築等問題的解決方案發想與執行品質上，取
代英國而居於領先地位。

維也納分離派（Vienna Secession，成立於一八九八年）是當時前衛藝術家
組織的代表，他們所關心的議題包括如何復興建築與工藝、以及如何

6　萊奇沃思的洛胥比草場（Rushby Mead），
　　攝於一九一四年。勞工住宅區裡的典型街道。

7　左——查爾斯‧雷尼‧麥金塔為丘之屋（Hill House）
　　的臥室所設計的高背椅。

8　下——維也納製造工廠的圖章，由約瑟夫‧霍夫曼
　　（Joseph Hoffman）所設計，一九〇五年。

將繪畫與雕塑從歷史相對論的桎梏中解脫出來。他們深受英國美術與
工藝運動的影響，尤以查爾斯‧雷尼‧麥金塔（Charles Rennie Mackintosh）　7
的作品對他們的影響最鉅。分離派的成員於一九〇三年合力成立了維
也納製造工廠（Wiener Werkstätte），他們生產家具、家用品、布品、甚至　8
成衣，同時在自己的店面銷售，藉以提供藝術家與工匠們專業訓練與
財務上的支援。

　　維也納製造工廠很快就以其相對簡單、幾何元素的風格獨樹於
當時。其間，激進派的維也納建築師如阿道夫‧魯斯（Adolf Loos，1870–
1933）也開始有建築設計作品問世。與他們同時期的大多數人都覺得建
築應該是不具任何特色、不應該有裝飾的。缺乏裝飾的主張——這個
二十世紀建築設計的主要特色——自有其觀念上與美學上的理由。魯
斯認為，裝飾只是一種浪費金錢的行為；在他的論文〈裝飾與罪惡〉
（Ornament and Crime，1908）中，魯斯提到物品上的裝飾愈多，就表示受僱
創作這件物品的工匠被剝削得愈厲害：「假使我對外觀光滑平整與裝

飾花俏的兩個盒子所支付的費用是一樣的,那麼製作兩者間多出來的工時就應該歸給製作盒子的工人。」

一八九六年,德國政府在倫敦大使館裡特別設置了一個職位,讓建築師赫曼‧慕特修斯(Hermann Muthesius, 1861–1927)得以在英國研究並回報當地的鄉鎮計畫與住宅政策。在他居留英國七年之後,慕特修斯出版了極具影響力的著作《英國住宅》(Das englische Haus, 1904)。

慕特修斯特別欣賞英國居住建築莊重節制的個性與功能性,他認為工藝品也應該有這樣的品質。他希望物品都能展現原始材料的質感,不帶有任何裝飾,而且價格是一般大眾都能夠負擔得起的。他認為裝飾與機器化生產是兩相對立的。「我們期待見到的機器化產品,」他寫道,「是形式上簡化到只呈現它基本功能的產品。」

慕特修斯回國後即被普魯士貿易局(The Prussian Board of Trade)指派為美術與工藝學校的校長。在他的游說之下,一些知名的建築師與設計師,如彼得‧貝倫斯(Peter Behrens, 1868–1940)、漢斯‧普爾齊(Hans Poelzig)、以及布魯諾‧保羅(Bruno Paul)等人分別在杜塞爾道夫(Düsseldorf)、布列斯勞(Breslau)、以及柏林等重要城市擔任藝術學校校長。慕特修斯深受英國教育改革者的影響,他鼓勵建立訓練工作坊,讓學生得以實際動手操作學習,而不只是在紙上談兵。

除了在藝術教育方面的努力之外,慕特修斯更為人所稱道的地方在於他試圖說服德國工業家們追求優良的設計。一九〇七年,他成功地組織了一個由十二位藝術家與十二位工業家組成的社團,稱之為德國工業聯盟(Werkbund)。工業聯盟會為設計師在工業界安排工作機會,並且不斷舉辦公開活動,以指導大眾對產品製造進行改善。它的目的在於從藝術、工藝、工業、與貿易各方面進行協調,從而持續改善德

9, 10　彼得‧貝倫斯為德國電器聯營
　　　所設計的電風扇（左）與商標（上）。

國產品的品質。

　　一九○七年，德國電器聯營（AEG，同時也是德國最大的企業體之一）任命工業聯盟的成員之一──彼得‧貝倫斯──擔任總設計師。貝倫斯不僅為該公司設計產品（如電話、電扇、電熱水壺、以及路燈等），也為公司所有印刷文宣品訂下鮮明的總體形象。同時，他還建造了多棟工廠建築，其中最知名的就數位於柏林的渦輪機工廠廠房。

　　貝倫斯的職涯發展，正好說明了當初由莫里斯首倡的思想，是如何地在世紀交替之際的德國具體實現。貝倫斯雖然是藝術家出身，但他很快就將發展的重心轉移到設計、以及接下來的建築上。一八九八年，有一個以效法英國美術與工藝運動為目的的藝術家組織在達姆施塔特市（Darmstadt）的瑪蒂登荷亥（Mathildenhöhe）成立，而貝倫斯正是其中的領導者。他與年輕的維也納建築師（同時也是分離派的成員）約瑟夫‧馬利亞‧奧爾布里希（Josef-Maria Olbrich）密切合作，設計了自己的住宅以及內部的所有一切，包括門把、家具、甚至餐具等等。

　　一九○三年，貝倫斯接受了慕特修斯的派任，離開達姆斯塔特前往杜塞爾道夫，擔任當地美術與工藝學校的校長。由於他對工業化的

9

10

12

衝擊以及機器的潛力有深刻的體認，貝倫斯重新調整了學校的課程內容，嘗試在教學中調合傳統手工藝與機器化生產。「究竟是否要、以及在何時才能夠將我們這個時代偉大的科技成就以成熟、高尚的藝術形式表現出來，」貝倫斯寫道，「將是人類文化史上最重要、也最具有意義的問題。」這所位於杜塞爾道夫的藝術學校，是德國境內最早賦予藝術教育現代面貌的機構之一。別具意義的是，葛羅培斯日後的夥伴——阿道夫·梅耶（Adolf Meyer）——就是該校的學生。

之後貝倫斯離開杜塞爾道夫，前往柏林加入德國電器聯營。查爾斯·愛鐸·尚內黑（Charles Edouard Jeanneret，後來自取筆名為勒·柯比意〔Le Corbusier〕）有好幾個月的時間在貝倫斯私人的建築事務所以學徒的身分工作，另外兩位日後在包浩斯擔任校長的重要人物——葛羅培斯與凡·德·羅——也曾在貝倫斯的事務所裡待過。因為這個淵源，貝倫斯的想法與作為對包浩斯產生了一些重要的影響。

葛羅培斯在一九一二年加入工業聯盟，他也積極地參與組織的活

11 左——一九一○年亨利·凡·德·菲爾德攝於威瑪自宅。這棟建築物與其中的家具
都是由這位比利時人所自行設計。甚至連圖中抱枕套的布料設計，也是出自這位大師之手。

12 下——彼得·貝倫斯於一九○一年為自己在達姆施塔特市的瑪蒂登荷亥所建造的住宅。
這是「青春式樣」（Jugendstil），亦即德國版的「新藝術」（Art Nouveau）運動的最佳範例。

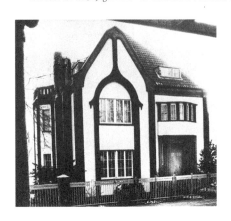

動與政策的制訂。另外一位在創作與想法上對包浩斯產生重要影響的
人物是亨利·凡·德·菲爾德（Henry van de Velde，1863–1957），他是比利時 11
人，和貝倫斯一樣同是繪畫背景出身（他是新印象主義畫派第二代畫
家中的佼佼者）。但他相信，若要擔負起他眼中所謂的社會責任，繪
畫並非是最佳的媒介，也因此，他轉而成為設計師與建築師。在一九
○一年他寫道：「能夠滋養我們的性靈、激發我們的行動、讓裝飾藝
術裡的形制徹頭徹尾地改變的，毫無疑問，就是約翰·羅斯金與威廉·
莫里斯的作品與他們的影響。」然而，他所設計的作品，既可以用手
工製作，也可以透過機器生產。在一八九七年時，他也曾經提到他的
理想是「讓我的作品可以增生千倍。」

　　葛羅培斯在他的文章〈國立包浩斯學校的觀念與發展〉（Concept and
Development of the State Bauhaus，1924）中表示，包浩斯的建校必須要感謝「英
國的羅斯金與莫里斯，比利時的凡·德·菲爾德，德國的奧爾布里希、
貝倫斯……等人，最後，還有德國工業聯盟。他們都著意於探求、並

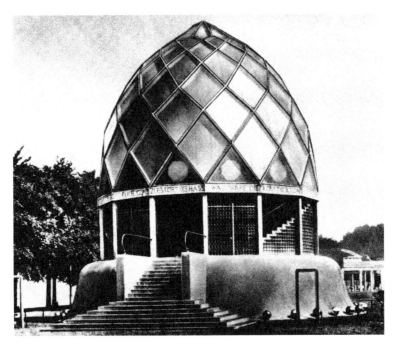

13, 14　布魯諾・陶特於一九一四年科隆工業聯盟展覽中所展出的玻璃亭。
　　　就連階梯（**對頁**）也都是由透明玻璃磚所砌成。
　　　與其他共同展出的建築物相同，玻璃亭在展覽結束後隨即被拆除。

最先找到一些方法，將勞工的世界與創意的藝術家們重新結合起來。」

　　至少就實際面來說，在葛羅培斯感謝的所有人中，菲爾德應屬包浩斯建校的最大功臣。一九〇二年，菲爾德受派至威瑪「為工匠與工業家們在產品設計、開模、打樣等方面提供藝術的靈感。」後來包浩斯創校初始的作為，不外是承繼菲爾德已經著手進行的活動。如私人的「美術與工藝研討會」（Arts and Crafts Seminar）就是「一個工藝與工業生產的支援機構。更精確地說，它有如一個實驗機構，讓所有工匠、工業家都能在此得到免費的諮詢，同時還會為他們的產品提供分析與改善建議。」菲爾德因而實現了「讓藝術家、工匠、以及工業家們合作的夢想……這比工業聯盟成立早了六年，比包浩斯建校還早了二十年。」他的學校在一九〇七年正式對外招生。包浩斯最初所使用的校舍是由這位比利時人所建造；葛羅培斯是在菲爾德的建議下擔任包浩斯的校長；而包浩斯的課程設置，也試圖要將菲爾德的想法與精神保留下來。

　　一九一九年揭示的〈包浩斯宣言〉語意並不清楚，而且帶有自我陶醉的喜悅以及烏托邦式的幻想。就這方面來看，它所受的影響並非來自貝倫斯或菲爾德，而是一次世界大戰前的表現主義派。〈包浩斯宣言〉特意以呈現表現主義破碎與動感風格手法的木刻（這本身就是表現主義者偏愛的形式媒介）作為插畫，彷彿是要彰顯它的淵源一般。

　　表現主義力促社會改變、甚至於革命——這些應該是基於人們意識產生了深層的變革，而自然流洩的念頭。表現主義者熱切地相信，

24

藝術是可以改變世界的。

　　一九一四年工業聯盟在科隆舉辦展覽，會場不僅有由菲爾德與葛羅培斯所特別設計的建築外，還展出了一個奇特的建築物，上頭的圓頂是由色彩斑斕的玻璃所構成，這是布魯諾・陶特（Bruno Taut）的傑作。陶特的靈感來自於保羅・薛爾巴特（Paul Scheerbart）的作品。薛爾巴特並非建築師，而是擅長撰寫奇幻怪誕文字的作家。陶特利用彩色的光線與誇張的造型（這是透過現代建材方得以實現），建造出一棟充滿幻 13 想色彩的建築。在這座「玻璃亭」（Glass Pavilion）上的束帶層還銘刻有薛 14 爾巴特為這座建築所寫下的文字：「彩色玻璃可以粉碎敵意。」（Coloured glass destroyed hatred.）

　　如果用比較寬鬆的眼光來看，有不少工業聯盟成員所設計的建築風格或許都可以歸之為表現主義派，陶特是其中之一。他心中一直夢想著一個烏托邦式的計畫，希望能透過建築來改造世界與人們的意識。包浩斯所試圖實現的理念，在幾個面向上都與表現主義的觀念有很重要的關聯性。葛羅培斯希望他的學校能夠透過藝術而成為社會變革的源頭——在強調共同合作的重要性下，以訓練學生們成為工匠與藝術家的方式塑造他們的人格。

　　透過結合過去屬於完全不同領域的學科與媒介，創造出一種綜合性的、「整體的」藝術，這是包浩斯所秉持的重要信念，也與表現主義的內涵有其相似之處。這或許可以解釋何以由葛羅培斯引介至威瑪任教的藝術家，大多與表現主義有如此深刻的淵源。

一九一四年，德國境內已有八十一所機構從事各式各樣的藝術教育，而其中至少有六十三間設置了工藝部門，威瑪工藝與藝術學校（Weimar Kunstgewerbeschule）只是其中的一所。雖然許多學校僅止於教授基礎課程，但這類學校的數目之多，正足以證明德國自十九世紀以來在促使工藝與美術兩者溝通、以及尋求教學系統的替代方案上所做的努力。

　　當時的德國對於教育改革的渴望非常迫切，從而產生了兩項基本的需求。第一，所有藝術教育都必須以工藝訓練為基礎；第二，由於學生禁止專修，校方必須盡可能包羅各種教學活動。美術、五花八門的工藝技術、以及——可能的話——建築和機械，在學科上的地位並沒有什麼分別。在葛羅培斯以 Hochschule für Gestaltung 一詞（「設計學院」或許是最好、但並非最完美的譯法）定義位於德紹的第二代包浩斯學校之前許久，這個名詞早就被用以描述這一類的新形態學校了。

　　此外，由於德國的高等教育一向支持學生按照自己的步調修習學業、並在任何自認為已準備周全的時間點參加畢業考，導致德國有為數不少的「職業學生」，有些人甚至已屆中年卻仍在大學或藝術學校裡遲遲畢不了業。對於這項爭論已久的「學術自由」問題，也開始出現了進一步要求解決的聲音。改革者聲稱早該實施固定修業年限的政策，加上包浩斯的課程結構非常嚴謹，確實有在固定時程內修業完畢

改革後的藝術教育
ART EDUCATIO

的必要。

大多數的改革者都同意，課程中最必要的部分應屬一般的基礎課程。透過這些課程，學生們內在的藝術天分得以被開發出來，同時也能夠透過接觸各式各樣的媒材獲取豐富的經驗，從而發現自己真實能力之所在。

貝倫斯在杜塞爾道夫的藝術與工藝學校、以及由建築師漢斯·普爾齊領軍的布列斯勞學院（Breslau Academy），就是當時結合美術、建築、與工藝教育，同時反對專科修習的兩所著名學校。

在戰前與大戰期間，德國人開始有了藝術教育改革將左右經濟發展的想法。與美國或英國不同的地方是，德國本身並沒有豐富的原物料資源，必須極度仰賴技術高超的勞工與工業發展，出口精緻與高品質的商品。因此設計師的需求日殷，也只有新形態的藝術教育才能應付這項需求。

這解釋了何以大戰尚未正式結束，威瑪政府就急於在敵對意識消失後重新開張藝術與工藝學校，並且和葛羅培斯展開協調（凡·德·菲爾德是敵對國僑民，他在大戰期間辭職，學校也於該期間關閉）。這也同時說明了為什麼一群威瑪美術學院（Weimar Academy of Fine Art，於一 15
八六〇年成立.）的教授們會語出驚人地表示，他們對於進行教育改革也深感興趣。是這群教授們——而不是由政府官僚——主動提議將他們的學校與重新開張的藝術與工藝學校合併，他們同時也毫無私心地建

15 威瑪的第一所美術學校,一八六〇年由薩克森一威瑪大公所創立。

議,新學校的負責人應該由一位建築師——而非他們其中任何人(即美術家)——出任。

　　葛羅培斯因而在一九一九年接受派任。他的任務並非在成立一所新學校,而在掌管一所合併後的美術學院與藝術與工藝學校。雖然在他就任校長後不久,他就獲准將合併後的學校命名為「國立包浩斯」(The State Bauhaus),但在第一個學年裡,整個學校似乎還留有過去學院的習氣,而不太像是一所改革後的學校。美術學院有四位教授繼續留

任，而美術學院的所有學生也仍然就讀於合併後的新學校。

　　將合併後的新學校取名為包浩斯，是自有其深意的。雖然 Bau 這個詞本身的字義就代表了「建築」，但在德文裡它還有諸多延伸的意涵，而這些意涵正是葛羅培斯期待大家對包浩斯所產生的聯想。在中古世紀，Bauhütten 指的是由泥水匠、建築工人、以及裝璜工人所組成的工會組織，也從而衍生了工人們的互助會。Bauen 也有「作物成長」的意義，由此可以推測葛羅培斯希望他的學校的名稱帶給人們播種、養育、豐收的聯想。工匠們接受訓練，他們必須要能夠在建築工事中結合各種技能。這種合作關係深受中古世紀工會組織的啟發，而在校園裡形成的社團也正與中古世紀的工人互助會如出一轍。

　　從美術學院留任下來的教授們可能還沒有了解到他們自己將會面臨什麼樣的處境。在葛羅培斯到任前，學校的代理校長是馬克斯·西迪（Max Thedy），他當時年事已高，是一位行事保守、專精於肖像畫的美術家。理查·英格曼（Richard Engelmann）是雕塑家，在學術方面的作風與西迪同調。沃爾瑟·克雷姆（Walther Klemm）是版畫家與繪圖家，他雖然名氣響亮、才華出眾，但卻缺乏冒險與創新的精神。他們仍然以當年自身所受的那一套老式畫室教學法在傳授學生。

　　對葛羅培斯來說，「教授」一詞充滿了學院派的意味，而這正是他一心想摒除的。他不但對外界宣稱包浩斯以反學院派為榮，同時他稱呼老師為「師父」、學生為「學徒」或「熟手」，以表明他的學校是一所以工藝為基礎、同時與現實世界接軌的教育機構。

　　而在一連串嚴謹課程展開前的試讀期，也讓人見識到何謂現實。在包浩斯，學生最長的修業年限為四年；學生可以無限期地待下去、盡情享受自由自在的學生生活並使用學校資源的好日子已經過去了。

在戰前早已註冊就讀威瑪美術學院、同時打定主意要在最頂尖的畫室裡安身立命的學生們，現在全部都被葛羅培斯給掃地出門了。

工作坊——而非畫室——是包浩斯教學的基礎。工作坊的訓練在當時的德國早已是多所「改革」後的藝術與工藝學校重要的基本課程。然而，包浩斯之所以與眾不同，在於它是第一所在工作坊教學系統上試行串聯式教學的學校。學徒在各項工藝上不僅僅接受師父們的指導，同時也向美術家們習藝。前者傳授的是方法與技藝，而後者透過與工匠們的密切合作，可以帶領學徒們開發創意，並幫助他們創造自己個人獨特的風格。這些藝術家們被稱為「形式師父」，而理論上應該與這些藝術家們平起平坐的工匠們，則被稱為「工作坊師父」。

預備課程（Vorkurs）的內涵也是讓包浩斯有別於德國其他改革的藝

術與工藝學校之處。葛羅培斯原本似乎並不傾向於開設這一類的課程,但他後來接受了約翰・伊登(Johannes Itten,1888—1967)的建議,伊登是葛羅培斯首批聘任的新教員之一。預備課程在一九一九年秋天開設時仍屬實驗性質,但一年後就被劃為必修課程,很快地成為包浩斯課程大綱中非常重要的一部分。預備課程也被視為學生的試讀期——若學生在預備課程中的表現令人不盡滿意,他就無法繼續修習接下來的工作坊課程。

　　預備課程與工作坊訓練,是葛羅培斯期望在包浩斯創立的兩大基礎綱要。然而在一九一九年以前,人們或許都還認為這個理想是永遠沒有辦法被實現的。

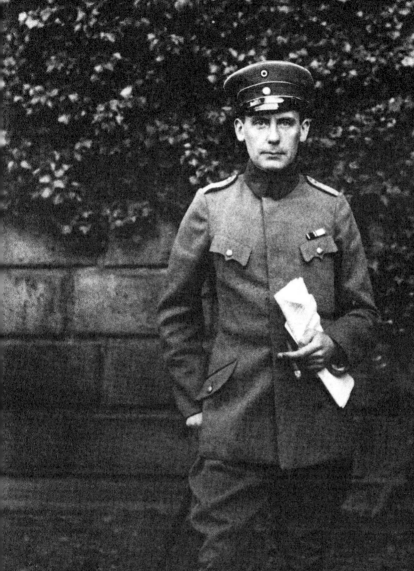

創辦人
THE FOUNDER

4

16　葛羅培斯於一次世界大戰期間曾於裝甲部隊服役。

　　當國立威瑪包浩斯學校正式成立時，葛羅培斯只有三十六歲，但他在許多人心目中已經是德國年輕建築師裡的佼佼者。有一件事可茲證明：一九一五年，作曲家馬勒的遺孀——維也納最美的女人、也是眾所週知的才女——阿爾瑪・馬勒（Alma Mahler）答應嫁給葛羅培斯。根據馬勒女士的說法，她初次見到葛羅培斯（當時她與畫家奧斯卡・科柯西卡〔Oscar Kokoschka〕轟轟烈烈的情史才剛劃下句點），當下覺得葛羅培斯如果「去扮演《紐倫堡的名歌手》（Die Meistersinger）裡的沃爾瑟・馮・斯托爾辛（Walther von Stolzing），應該很適合。」

　　從大戰發生前至包浩斯成立初期，葛羅培斯經歷過一段心境上的轉變。大戰期間，葛羅培斯曾經擔任裝甲部隊隊員，親眼見識過機械 16 強大的破壞力。過去他一度對於機械化帶來的利益懷有美好的夢想，後來因而有了相當大的轉變。他原本對政治毫無興趣，後來也轉而同情左派，並開始為左派鼓吹「惟有激進的社會改革，才能挽救衰敗的德國」這樣的理念。

　　葛羅培斯在政治信仰上的轉變，正好解釋了包浩斯早期的立校特色——強調工藝精神甚於機械化生產、試圖建立小型的理想社團、聘仟一群具有烏托邦性格的畫家擔任教員、教學內容同時著重學生的人格養成與實作技術……等等，在在都表現了葛羅培斯意圖進行的不僅僅是藝術教育的改革，而是社會的改革。這在葛羅培斯早期的行為活動中是極為罕見的。

一八八三年五月十八日，葛羅培斯誕生於柏林。他的家庭與建築界以及教育界有極為深厚的淵源——他的祖父是一位知名的畫家，同時也是知名建築師辛克爾（Schinkel）的至交；他的伯父是柏林藝術與工藝博物館（Berlin Museum of Arts and Crafts）的設計者，兼任博物館附設學校的校長；而他的父親也是一位建築師；葛羅培斯自己則在慕尼黑與柏林修習建築。在短短的五個學期內，他很快地取得了畢業資格。期間他曾中斷學業一年，至德軍第十五裝甲部隊擔任志願兵。在他取得畢業資格後，隨即於一九〇七年加入貝倫斯位於柏林的公司，同年貝倫斯正式受任為德國電器聯營的總設計師。

　　三年後，葛羅培斯離開貝倫斯的公司自立門戶。他幾乎是一開業就獲得委任，也從此打響了個人的名號——他替法格斯工廠（Fagus factory）設計建築，這是一座鞋模及合板工廠，位於萊茵河畔、離希爾德斯海姆（Hildesheim）不遠處的阿爾費爾德鎮（Alfeld）。這座由葛羅培斯與阿道夫·梅耶（也是他日後多年的合作夥伴）所共同設計的工廠可以說是獨步於當時的建築，尤其他們以鋼構和玻璃取代傳統的承載牆，更是當時前所未見的創舉。

　　說到葛羅培斯是從根本上重新思索設計與建築的問題，這座建築物並非是唯一的證據。一九一〇年，就在這棟阿爾費爾德的工廠竣工前幾個月，葛羅培斯寫信給德國電器聯營的董事長沃爾瑟·拉鐵諾（Walther Rathenau），拉鐵諾同時也是當時極具影響力的經濟家與政治家。在信中，葛羅培斯向拉鐵諾提出了以預構和標準化的零組件為勞工家庭興建住宅的建議。

　　另外，葛羅培斯積極參與德國工業聯盟——我們之前在第二章中曾簡短介紹過，這是由一群建築師、設計師、以及工業家所共同組成

的組織——這是他決意從根本解決問題的另一項具體證明。他在多方面對德國工業聯盟留下了深遠的影響。期間，他與凡‧德‧菲爾德共同帶領這個組織與慕特修斯提出的標準化要求相抗衡。慕特修斯倡導建立國家化的形制——所有事物都要有標準化的規格——而葛羅培斯相信，慕特修斯的政策無疑是替設計師與建築師戴上了緊箍咒，只會扼殺個人的創意。

　　本著德國工業聯盟的精神，葛羅培斯嘗試動手設計家具、壁紙、柴油動力火車頭、以及火車客車車廂間的接頭。在與梅耶再次攜手合作下，葛羅培斯為一九一四年於科隆舉辦的工業聯盟展覽設計製作了一座小型工廠模型。在這棟建築物上，葛羅培斯大膽採用了玻璃建材做為門面，讓建築內部一覽無遺，顛覆了人們隱蔽室內空間的觀念，使得這棟建築與阿爾費爾德的工廠一樣成為創新的前衛建築。

　　就在工業聯盟的展覽開幕後不久，大戰爆發。對於葛羅培斯在大戰期間服役的事略我們瞭解不多，已知的部分只有他曾在西線（Western Front）服役（他一九一七年時人在索姆〔Somme〕）、他曾身受重傷、曾經兩次獲頒鐵十字勳章、且直至一九一八年十一月十八日才退伍。他在一九一五年八月結婚，隔年妻子為他生下一個女孩——阿爾瑪‧梅儂（Alma Manon）。

　　一九一五年，凡‧德‧菲爾德提出了繼任他為威瑪工藝與藝術學校校長的三位候選人名單，葛羅培斯是其中之一。儘管葛羅培斯是個徹頭徹尾的現代主義者、他所信仰的理念對這座保守的城市而言可以說是前所未聞、而且葛羅培斯過去並沒有教學與行政的經驗，威瑪當局還是立刻向他探詢了接任的意願，同時邀請他提出對於這所學校未來的願景規畫。

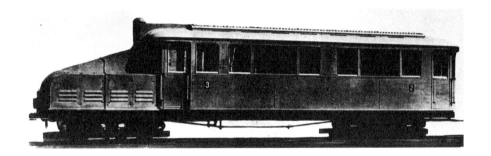

THE FOUNDER
創辦人

17-20　葛羅培斯於戰前所做的設計。

對頁上圖——一九一二年時設計的柴油動力火車頭。**對頁下圖**——為中歐（Mitropa）公司所設計的臥鋪車廂，一九一四年。
上——一九一○年至一九一一年間興建的法格斯鞋模工廠（與阿道夫．梅耶共同設計）主建築。
這座工廠位於萊茵河畔阿爾費爾德鎮。
下——一九一四年於科隆的工業聯盟展覽中與梅耶共同設計的建築。
展覽閉幕後，該建築與一旁葛羅培斯的工廠模型都被拆毀。

當一九一六年一月葛羅培斯向威瑪當局遞交規畫書時，學校已經遭到關閉，校舍也被用以做為後備軍醫院，但他的規畫書仍然受到高度的重視。其中，他縝密地將當地的經濟與社會情勢一併納入考量。以威瑪為首都的大公國（The Grand Duchy），在經濟上較為落後，除了在耶拿（Jena）有舉世聞名的玻璃工廠首德公司（Schott）、以及卡爾‧蔡司（Carl Zeiss）設立的攝影與光學產品公司外，境內幾乎沒有現代工業可言，而精於工藝的工匠與小型貿易商的人數又居全德國之冠。當地的工匠們對於勢不可擋的機械化浪潮早已有所體認。

　　葛羅培斯的規畫書是從針對大量機械化生產對傳統工藝技術造成的衝擊進行總體檢開始著手。書中建議，要創造一個「藝術家、工業家、與技術人員之間與時俱進的夥伴關係，這或許也終將取代老式、傳統的個人作業方式。」

　　由於學生們都是受過訓練的工匠，他們會帶著被委託的設計案到學校，在教師的指導下就藝術美感做進一步的發展，接著再回到工廠或工作坊中將作品完成。

　　威瑪政府當局仔細審視了葛羅培斯的報告內容，但在他們對威瑪工藝與藝術學校的未來規畫有所定論之前，更緊急的狀況已然發生。然而，葛羅培斯對此並未忘懷，一待大戰結束，他馬上寫信給威瑪當局提及此事，點出他們之前雙方有過的協商，並寫道：「好一段時間以來，我已經讓自己完全沉浸在思索如何賦予威瑪全新的藝術生活當中，我所有的行動莫不為此。」在一九一九年二月與三月間，葛羅培斯經常至威瑪與圖林根省的首長奧古斯特‧包德爾特（August Baudert）商討他的計畫。他也試圖爭取當地有力人士，如威瑪戲劇院的總監恩斯特‧哈特（Ernst Hardt）的支持。四月一日，葛羅培斯受任為美術學院的院長；

21 藝術勞動團所發行的小冊子中的木刻版畫插圖，一九一九年四月。
畫風是屬於表現主義風格，由麥克斯‧貝克斯坦（Max Pechstein）所創作。

四月十二日，他獲准整合美術學院與重新開放的藝術與工藝學校。

兩天後他寫信給哈特，提到他對學校的長期計畫：

> 我對威瑪的企圖可不小……我深刻地相信，正由於威瑪舉
> 世聞名，這裡是知識分子們所建立的共和政體樹立基石的最佳
> 地點……我想像著威瑪會在貝維德（Belvedere）山周圍興建一座
> 建築群，其中有公共大樓、劇院、音樂廳、以及最終目標——
> 有一座宗教建築；每年夏季這裡都會舉辦大型的嘉年華會……

或許是因為在大戰期間身心都受創，葛羅培斯到威瑪時似乎懷抱
著堅定的政治信念。如同他自己所說，他與「所有會思考的人」一樣，
感到「知識分子的改變已勢在必行。」他相信，「資本家與當權者已經

讓我們的生活毫無創意可言，而大批有錢的俗人也正在扼殺我們的生活藝術。這些中產階級知識分子……已經顯示他們對於承續德國文化完全使不上力。」

葛羅培斯也宣揚了部分左派革命份子的理念。一九一九年，他在萊比錫（Leipzig）一場演講中嚴辭譴責「對權勢與機械的危險崇拜，這讓我們忽略了精神層面，而陷入經濟的混沌局面之中。」他也加入了新近成立的「藝術勞動團」（The Arbeitsrat für Kunst，亦稱藝術工作蘇維埃〔Working Soviet for Art〕），並於一九一九年初擔任主席。這是一個由建築師、藝術家、以及知識分子所組成的左派團體，目標是要集結創意人才為形成新的社會秩序而努力。該組織的宣言（由布魯諾・陶特所起草）提到，「藝術與人們必須要形成一個團體」；而葛羅培斯為藝術勞動團的出版品所撰寫的論文當中也寫道，「社會主義者的當務之要是消滅商業主義的邪惡勢力，同時讓建設的活力精神再次躍然於人群之中。」

大戰結束後，葛羅培斯還在柏林加入了另一個左派藝術家團體「十一月會」（Novembergruppe），但如果說他稱得上是社會主義者的話，他的社會主義是烏托邦式的。再者，假使他對任何黨派的宗旨懷抱任何同情，這些同情也很快地轉為對任何有組織的政治行為的憎惡。一九二〇年六月他寫信給朋友說道：「我們必須要消弭政黨團體。我想要在這裡成立一個完全沒有政治色彩的社團。」

包浩斯也必須成為一個沒有政治色彩的團體，以避免遭到任何政敵的攻擊。一九二〇年三月，在一場威瑪的示威遊行中，多位示威者被射殺。遇害者的葬禮在六天後舉行，有數百位同情示威遊行的群眾出席參加，其中包括了包浩斯的學生，他們甚且高舉著在學校製作的布條抗議。「包浩斯的立場，」阿爾瑪・馬勒回憶當時的情形，「可

21

22　葛羅培斯的「三月亡者紀念碑」，位於威瑪主公墓（the Hauptfriedhof cemetery in Weimar），混凝土材質，
　　一九二〇至一九二二年。紀念碑曾在納粹時期遭到嚴重破壞，隨後被重新修建。

以說是攤明了。葛羅培斯……很後悔讓我阻止他親身去參與。不過當時我只希望他別涉身任何政治事件。」葛羅培斯本人倒是非常希望學生們不要參與政治，他在三月二十四日寫信給參與抗議的其中八位同學，表明校方不贊同他們在葬禮上所採取的任何行動。然而，不久之後，威瑪公墓裡卻樹立起由葛羅培斯所設計的遇害者紀念碑。

這座紀念碑是由當地的工會聯盟（Trades Union）出資建造，他們從幾個投稿作品中挑選出葛羅培斯的設計。這座紀念碑是在包浩斯的石雕工作坊的協助下，以混凝土構築而成，其風格與葛羅培斯在工業聯盟的夥伴們擅長的表現主義建築手法十分相近。一個矮胖、有著斜角的柱體猶如巨大的水晶般，從一處低矮、大致上呈圓形的圍牆內以某個角度向上伸入天空。這座紀念碑不僅透露了葛羅培斯的政治傾向，也顯示出他的建築手法正隨著他的政治傾向而有所調整。沒有人能想像這件作品與法格斯工廠是出自同一位設計師之手。

一九一九年四月，藝術勞動團在柏林舉辦了一場烏托邦建築展，葛羅培斯也為這場展覽撰寫了一篇論文，其中透露了他當時的想法。他在文章中疾呼：「為未來的大教堂提出創造性的構想，這個構想必須要將一切——建築、雕塑、繪畫——整合為一個形式。」更令人驚訝的是，文章中還對設計裡的功能主義嗤之以鼻：「以實用與需求為前提製作的東西，沒有辦法扼止我們對建立美麗新世界的渴望與追求精

神的統一──它曾經為我們帶來哥德大教堂的奇蹟。」

我們可以清楚地看見葛羅培斯在這段期間對包浩斯立校思索的點滴。相較之下，他的日常生活似乎顯得相當隱晦。他極度忙碌於行政事務、籌募經費、維繫公共關係、甄選教員與學生、以及運作他的建築事務所。除了擔任校長之外，從一九二一年起，他還在校內開設櫥櫃工作坊。一九二〇年以前他都住在臨時安排的處所，後來才搬到一處沒有裝潢的公寓裡獨自居住。他的妻子阿爾瑪‧馬勒則住在維也納，與作家弗朗茲‧魏爾佛（Franz Werfel）互通款曲，這件事葛羅培斯早在一九一八年就略知一二了。葛羅培斯與妻子在一九二〇年離婚，在此之前，阿爾瑪‧馬勒偶爾會應葛羅培斯的要求，至威瑪幫他在一些社交場合招呼重要的客人。葛羅培斯後來在一九二三年再婚。

葛羅培斯是個完美的行政人才，在政治立場的處理上十分圓滑，而且在必要的時候，也精於處理人與事件的問題。從他的信件當中可以看出，包浩斯的校長一職對他而言絕對不只是另一項工作，而是他生活的重心。在他擔任校長期間，對他而言，其他所有一切──包括他私人的建築事務所──全都顯得不重要了。只要是為維護學校與學生的利益所做的事，他孜孜矻矻毫無倦意。包浩斯內部的衝突固然嚴重，但與校外對包浩斯的反對聲浪相較，似乎就顯得微不足道了。

西元一九一九年，對德國任何一項基礎建設來說都是相當惡劣的時機，遑論要經營一所全新理念的藝術學校了。隨著帝制瓦解，整個德國幾乎陷入了混亂之中。

雖然相對之下，此時的威瑪較不受政治情勢丕變的影響，但它的所在位置卻也讓它的處境好不到哪裡去——威瑪只有四萬人口，城市規模小，而且當地幾乎沒有工業。威瑪過去曾經是大公國的首府，歷史的榮光讓這個城市對於新事物懷抱著遲疑與不信任的態度。狹窄的街道、板條泥灰牆構築的房舍、社區廣場、小型城堡、以及景觀公園等等，讓這座城市充滿了田園般的詩意。歌德（Johann Wolfgang von Goethe，1749–1832）與席勒（Friedrich von Schiller，1759–1805）都曾在威瑪生活與工作過。此外，畫家克拉納赫父子（Lucas Cranachs the Elder，1472-1553；Lucas Cranachs the Younger，1515-1586）、音樂家巴哈（J.S. Bach，1685-1750）、作家維蘭德（Christoph Martin Wieland，1733–1813）、以及較近代的音樂家李斯特（Franz Ritter von Liszt，1811–1886），也都曾是威瑪的居民；對德國啟蒙思潮具有絕對影響力的哲學家赫德（Johann Gottfried von Herder，1744–1803）更曾在威瑪擔任天主教神父多年。也難怪十九世紀的時候，有許多未成氣候的藝文人士，會因為相信威瑪瀰漫著一股成就偉大文學的氣息，而紛紛前往威瑪定居。西元一九〇〇年，尼采（Friedrich Wilhelm Nietzsche，1844–1900）在威瑪過世，歌德與席勒也為威瑪留下了深厚的文化遺產。

問題重重
PROBLEMS

　　一九一九年威瑪成為臨時政府的首都，然而整個臨時政府的形制，卻還有待新的國家憲法取決。國民制憲會議於一月十九日透過全民投票產生，並於二月六日召開第一次立憲會議。當時柏林的街頭游擊炮火正熾，為了避免遭受波及，立憲會議的召開地點捨棄了柏林，而選擇在威瑪的國家劇院舉行。即便如此，還是有一小批軍隊被派往威瑪駐守。四月五日，有反對立憲會議的大規模示威遊行活動展開，一週後，威瑪的失業群眾湧上街頭，激烈地抗議食物分配不公（抗議內容還包括其他事項）。葛羅培斯正巧就在這段期間——四月十一日——來到威瑪，簽下他的聘僱合約。

　　就和其它臨時政府所面臨的狀態一樣，威瑪首先陷入的就是行政體系的混亂局面。政府公庫完全捉襟見肘，沒有任何經費可用；就算有，也沒有人知道誰才有權利主導經費的分配。

　　包浩斯成立一年後，新的德意志共和政府才頒訂了整個國家的形制。威瑪成為圖林根省的首府，而包浩斯則受轄於圖林根省教育與司法部門。

　　在行政體系極度混亂的情況下，包浩斯的經營不可不謂奇蹟；而思及經費與設備如此嚴重缺乏，包浩斯的存續更是令人稱奇。它的校舍部分位在舊藝術與工藝學校中，另一部分則在前美術學院。這兩所機構所在位置十分相近（分別位於一條小靜巷的兩側），但並非所有房舍都能立即進駐使用。部分藝術與工藝學校的校地在大戰期間被做

24

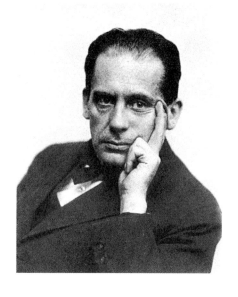

23 葛羅培斯攝於一九二○年。

24 威瑪美術學院，由亨利‧凡‧德‧菲爾德於
一九○四至一九一一年間建造。
一九一九年後，該地成為包浩斯的行政中心、
教室、以及工作坊所在地。這張照片是由
美術與工藝學校的主要入口處拍攝，
這所學校也是由凡‧德‧菲爾德創立，
日後同樣為包浩斯所吸收。

為軍醫院與倉庫使用，尚未清空。一九一九年，部分教室被保護立憲
會議的軍隊佔用。大多數教室沒有照明設備，少部分有瓦斯燈。暖氣
的燃料供給不足問題持續多年，直到一九一九年，靠著校長的靈機
一動才獲得部分解決——葛羅培斯雇用卡車直接至礦場將煤料載運回
來，而負責裝載煤料的學生可以勞力換得餐券。

　　然而，或許部分開設中的工作坊缺乏基本的工具與設備，會是比
空間與暖氣不足來得更加嚴重的問題。一九二○年三月，葛羅培斯向
當局者提出懇求，希望能夠立刻獲得幫助：「沒有材料與工具，我們
什麼也做不成！假使我們沒有盡快得到援助，我想包浩斯未來的存續
恐怕並不樂觀。許多人必須離開、或打算離開學校，因為他們什麼都
做不了。」

　　此時，來自於好幾個不同的威瑪當地民眾團體對包浩斯的反對行
動，更讓包浩斯的處境雪上加霜。最大的反對聲浪來自於當地的小型
企業主與工匠，他們認為包浩斯嚴重威脅到他們的生計。其他的反對
者還包括有國家主義者，他們視包浩斯與共產主義者為同一陣營。一
九一九年在威瑪所發起的一項反包浩斯抗議集會中，許多人對包浩斯

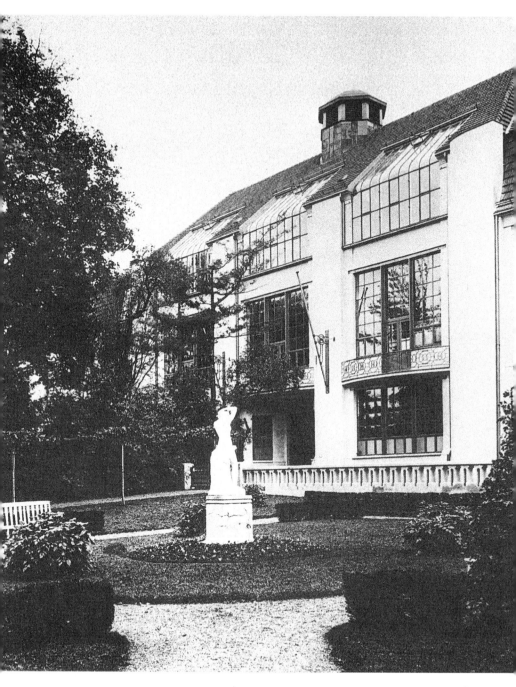

提出批評，其中還有一名包浩斯的學生抨擊包浩斯沒有全力推展以德國精神為本的美學意識。當地的議會認真地檢視了這些批評，而葛羅培斯對一名議員的回覆，則讓這些抗議行動的本質昭然若揭。他向這位議員保證，學校的所有學生都是以德文為母語的正統德國人，「只有十七位學生是猶太裔，這十七人中沒有任何一位領有獎學金，大部分也都受過洗禮。」其他所有學生，根據葛羅培斯所寫，「都是亞利安人。」

　　還有更多的批評來自於另一群人，他們認為包浩斯並沒有與前美術學院互相融合，反而扼殺了它。前美術學院留任在包浩斯的教師們，很快地便群起反對葛羅培斯，並且積極煽動讓美術學院復校。一九二○年一月，馬克斯‧西迪寫信給葛羅培斯，指責他：「培養出一群藝術的勞工階級……我相信這些年輕人在受完包浩斯的訓練後，還是沒有辦法成為像樣的工匠，更別說是畫家。」西迪還拐彎抹角地數落葛羅培斯對美術的看法：「不能因為與任何一棟建築無關，就說堤香（Titian，1490-1576）、魯本斯（Peter Paul Rubens，1577-1640）、維拉斯奎茲（Diego Velazquez，1599-1660）、與林布蘭特（Rembrandt van Rijn，1606-1669）的作品是『沙龍藝術（salon art）』；繪畫本身就是他們創作最終的目的。」不久，西迪停止對葛羅培斯治校計畫的一切支持。

　　一九二○年九月，兩校分立獲得當局的同意，繪畫學校於焉誕生。西迪與其他前美術學院的教師們離開了包浩斯，帶走二十八位同學。一九二一年四月，命名為國立美術學校的機構正式成立，這等於是前美術學院以另一個名字重新出發。雖然葛羅培斯對於這一股反對勢力消退得如此快速必定感到鬆了一口氣，但面對這樣的結局，他恐怕也相當沮喪，因為支撐他治學理念的一根巨柱已經轟然倒塌──現在包浩斯難以再宣稱它著意於整合工藝與美術為一。新學校仍然與包浩斯

共用校舍與設備，但雙方總是會為了誰有權利使用哪些財產而發生爭執，更別說在有限的經費中為了大餅而你爭我奪了。

這些紛爭與物資的匱乏，讓許多懷抱夢想前來的學生士氣日漸低落。原本，儘管身無分文，他們仍然樂觀地期待著能夠在一段時間的沉潛後成為一名藝術家；但現在，他們發現眼前可以說是困難重重。學校本身搖搖欲墜，要在任何地方找個棲身之所也很困難。大多數學生在城裡的青年旅社落腳，教職員則多半住在民宿當中。少數幸運的學生獲准在隔鄰的一棟建築裡工作，同時可還可以住在那裡。

從學生的觀點來看，當時唯一一令人提得起勁來的只有利用前軍醫院洗衣部設立的學校餐廳。餐廳一直開放到夜間，每天至少可以供應學校師生們一頓營養的餐點。葛羅培斯以圖林根省政府（本身有社會主義傾向）的表揚做為交換條件，成功說服幾位威瑪當地與外地的富豪捐出「免費餐桌」（free tables）以及獎學金給包浩斯，這讓部分學生得以享有免費的餐點。其他學生即便得付費，學校餐廳的餐費最多不超過十芬尼[1]。政府將市郊一塊約七千平方公尺的土地租給包浩斯，大多數的蔬菜就是從這個學校的菜園來的。這座菜園由一位專職的園藝工負責，部分學生會在這裡幫忙，以換取學校餐廳的餐券。這可以說是校方的一項德政，因為包浩斯絕大多數學生幾乎是身無分文。最幸運的，就數那些獲得家中金援，或者是在威瑪劇院裡跑龍套、每晚賺個兩馬克的學生。只是當他們回到學校上工時，往往都已經因為校外的工作而疲累不堪了。

「我們有很多人晚上都在製作圖林根鄉村風景畫的工廠裡工作，」

1　芬尼（pfennig）為德國輔幣單位，一百芬尼等於一馬克，芬尼與馬克同樣流通至二〇〇二年歐元流通為止。

一位學生回憶道。「我們在那裡工作好幾個小時，大多都得忙到午夜，但是我們馬上可以領到當日的薪水。等一早麵包店開門，我們就會趕到店裡頭買麵包。因為不到中午，麵包的價格就會往上漲，通貨膨脹的情況實在太嚴重了。」

　　歐洲史上最嚴重的通貨膨脹，讓葛羅培斯面對的情勢更加嚴峻。許多學生一窮二白，連鞋子和衣服也買不起。葛羅培斯努力找到了一筆經費，買進了成批的鞋子和褲子，並且將物資分配給最需要的學生。

　　學校餐廳很快就成為包浩斯校內最重要的地方，它不但是社交中心，同時也是葛羅培斯心目中名副其實的社區中心。

　　打從一開始，葛羅培斯就決意要讓包浩斯的角色超越學校的層次。他期望學生們能在一個小型的社群裡學習如何生活與工作，而這個社群可以做為整個大社會的模範。因此，他引進了在當時來看可以說是民主制度的驚人之舉——學生在包浩斯管理委員會中可以享有兩個席次，他也積極鼓勵學生組成學生會。每個工作坊都會透過選舉選出一位學生代表，校方任何決策都會隨時知會學生代表們，而學生也會自發性地組織並舉辦一些活動，比方說藝術史演講、週末定期的健行活動等。

　　葛羅培斯深知要讓他心目中理想的社區順利發展，必需讓學生與教職員一起生活與工作。於是他著手進行一項計畫，在政府租借給包浩斯的一小塊土地上開始興建小型的建築。然而，經費的短缺終究使得這項計畫胎死腹中。

　　即使大多數學生認同葛羅培斯建立理想社區的夢想，但對於他意圖以合作式的工作坊訓練做為藝術教育基礎的這個概念，卻不是所有人都能夠了解、或者感到同情。許多學生入學時懷抱的夢想是要成為

一個畫家或雕塑家，也因此，他們不僅對於學習空間與素材的匱乏感到沮喪，更為美術課程的比重甚輕而心生氣餒。

這種受挫的心情當然是可以被理解的。雖然葛羅培斯在最初的〈包浩斯宣言〉中明確宣示了他激進、嶄新的藝術教育理念，他也似乎對美術有著某種程度的厭惡，但從他為包浩斯聘請的教師們看來，卻又展現了截然不同的思維。他在一九一九年至一九二四年間所聘請的九位「形式師父」中，至少有八位是畫家。

剛開始的時候，葛羅培斯很難完全施展開來。由於包浩斯整合了之前的藝術與工藝學校以及美術學院，它本就該對之前兩校聘任的教師釋出善意，請他們留任。然而，既然包浩斯已有前美術學院教師留任，葛羅培斯延任更多美術家——不過大多是非正統出身——的決定就讓人更難以理解。畢竟畫家對書本的裝幀、木工、金工、或者其它校方著手發展的工藝項目，又能有幾分了解呢？

但若思及形式師父的特性與專長，葛羅培斯的聘任政策就不會顯得怪異了。在一九一九年至一九二四年間到威瑪包浩斯任職的教師們，包括雕塑家格哈德・馬爾克斯（Gerhard Marcks，1889–1981）、費寧格、伊登、喬治・莫奇（Georg Muche，1895–1987）、史雷梅爾、保羅・克利（Paul Klee，1879–1940）、羅塔爾・施瑞爾（Lothar Schreyer，1886–1966）、瓦希里・康丁斯基（Wassily Kandinsky，1866–1944）、莫霍里－那基（László Moholy-Nagy，1895–1946）等，都是具有獨創性、也相當善於自我表達的一時菁英。他們都著意於探究基本問題的理論。雖然——除了莫霍里－那基之外——他們大多對廣義的表現主義概念很感興趣，但作品卻沒有太多共通之處。

關於包浩斯，在葛羅培斯的觀念中很重要的一點，就是美術與工

藝基本上並無二致，它們是同一件事的兩種表現。若提到要指導工藝課程的學徒，在葛羅培斯眼中，畫家，尤其是重視美學理論以及樂於擁抱新觀念的畫家，會比眼界狹隘的傳統工匠來得更適合。這些畫家們知道如何強調、解釋各種美學活動共通的元素，他們也能夠從形式與組合談色彩的影響與運用方式，提出他們對美學基本理論的深入看法。簡言之，他們可以拿自己身為畫家的經驗形成新的設計語法，而這是無法單靠前例做得到的。他們的繪畫創作就有如永遠不會枯竭的創意蓄水庫一般。

不管怎麼說，包浩斯的教師也並不是只有這些藝術家們。還有各自專精於各項工藝的工作坊師父，他們要幫助學生具備手作的技能以及技術方面的知識。在此同時，藝術家教師們則負責啟發學生的心智、鼓勵學生發揮創意。

雖然葛羅培斯堅持各個工作坊的負責人應該由具有創意的藝術家擔任，但剛開始的時候，他盡可能地平等對待形式師父與工作坊師父，甚至支付他們同樣的薪水。

這種雙管齊下的教學方式或許聽來令人頗感振奮，但實際上真正施行起來並不是太成功。多數來到威瑪包浩斯的藝術家們對於工作坊興趣缺缺，有些人甚且不屑一顧；也有部分工作坊師父無法認同形式師父針對工作坊教學內容所提出的藝術指導。爭執一再發生，但由於工匠們擁有較多的實務經驗，這些經驗自然而然地讓他們在對峙中佔了上風。這表示這些工作坊師父在教學上的重要性，已經超越葛羅培斯原先所預設的程度了。再者，包浩斯的理想是要消弭藝術與工藝之間的鴻溝，然而這道鴻溝看來依舊存在，而且至少在立校初期這段時間，鴻溝顯然是更加難以跨越了。

同時存在兩種「師父」，原本就會形成一個文化階級的系統；而他們在包浩斯官僚系統中的地位，更加深了這個階級之間的對立。儘管兩造彼此互相排擠，但和工作坊師父比較起來，形式師父所受到的待遇是愈來愈好了。雖然理論上兩者所擁有的休假一樣多（一開始是每年有五天休假，後來每年有四星期休假），但形式師父們總是會請求校方准許他們在威瑪以外的地方工作一段時間，讓他們大多數的夏日時光得以在溫泉勝地度過。他們的教學與工作坊師父不同，校方會在夏季的那幾個月停掉形式師父的課程，也因此從七月中到九月底這段時間，大多數的藝術家都不在校園中。

　　藝術家們在校內的影響力也比工作坊師父們來得大。所有重大事項都要透過「師父委員會」決議，而這個委員會成員僅有形式師父以及學生代表；在進行表決前，他們甚至不需要徵詢工作坊師父們的意見。

　　在工作坊中，經常可以聽見抱怨聲傳出。一九二一年五月，工作坊師父們向校方提出加薪的要求。理由是，他們沒辦法像形式師父們一樣，可以在課餘出售自己的作品以增加收入。同時，他們也要求和其他所有藝術學校的教師們一樣擁有暑假。

　　一九二三年七月，工作坊師父們仍然對缺乏平等待遇多所抱怨，他們向校長遞出報告，其中對於形式師父們不夠投入工作坊的教學、形式師父們沒有徵得他們同意就擅自指導學生完成作品、以及形式師父們對工藝的誤解等等，提出強烈的批評。他們也讓葛羅培斯注意到，雖然看起來他們與形式師父受到的待遇相仿，但嚴重的通貨膨脹問題以及薪水的差距，使得他們的收入遠不及形式師父們。事實上，他們的薪水少得可憐，所得比校外的工匠們還不如。一九二〇年，印刷工會就曾向包浩斯表達不滿，認為印刷工作坊的師父們薪水還不及工

會裡的最低薪資。

雖然葛羅培斯所宣示的目標與實際上的狀況有諸多出入，但這卻是在缺乏資金與設備的情況下必然的結果。學校自詡現代化並具有前瞻性的眼光，但它為復興傳統工藝所做的努力，卻頗帶有浪漫的中古世紀精神；它力求破除美術與工藝之間的藩籬，但它所聘任的美術教師不會捏陶、不懂得如何做卯榫，而書本裝幀師又對繪畫或雕塑一竅不通。它曾經高調地聲稱所有藝術活動的終極目標就是建築，但整個學校又沒有一個像樣的建築科系。史雷梅爾一開始就發現學校的缺點，也提出了他的批評，他在一九二一年寫道：「包浩斯裡並沒有建築課程；沒有一個學徒以建築師為職志，或者說，學生也沒辦法成為建築師。在此同時，包浩斯卻仍持續鼓吹建築高於一切的優越性。」

即使在包浩斯沒有正統的建築課程，但還是有關於建築技巧、設計圖的相關課程。葛羅培斯私人事務所的合夥人阿道夫・梅耶，在學校正式成立後就成為校方的兼任講師。雖然他對事務所的業務顯然比對學校教育來得有興趣，但梅耶仍定期為包浩斯開設技術課程。葛羅培斯也立刻與保羅・克羅福（Paul Klopfer）取得聯繫，克羅福是威瑪工事職業學校（Weimar Baugewerkschule）的校長，這是當地一所公立的建築商業學校，提供泥水匠、鉛管工、木工的訓練，也教授基本的建築與

電機理論以及實作方法。

　　葛羅培斯與克羅福雙方同意包浩斯和工事職業學校的學生們可以跨校選課，也會安排工事職業學校的教師們定期到包浩斯演講授課。一九一九年，共有六位學生參與這項跨校選課計畫，克羅福也每週到包浩斯授課四小時。

　　一九二二年，克羅福因為獲得晉陞而離開了工事職業學校。葛羅培斯隨即寫信給政府當局，除了力促兩校繼續密切合作外，也暗示若兩校合併雙方可互蒙其利。然而葛羅培斯沒有得到回應，克羅福離開之後，包浩斯的建築課程也因為定期開設的理論課程減少而陷入窘境。甚至連梅耶的製圖課也在一九二二年停擺。

　　包浩斯在建築方面的活動──也如同許多其他活動──一直處於混亂的狀態。然而，要說建築未能在包浩斯早期的課程裡佔有一席之地、或說葛羅培斯刻意將建築摒除在外，這顯然是錯誤的。

　　思及包浩斯所面臨的財務問題、備受限制的工作坊教學、以及持續至一九二一年才稍歇的內部派系鬥爭，這裡能有任何一點成就都會令人感到驚訝。這些困境，在在解釋了何以「理論」於包浩斯漸居主流地位──畢竟理論不像實作那樣需要仰賴諸多設備。

葛羅培斯就任校長一職後，隨即聘任了三位「形式師父」，其中兩位是畫家，另一位則是對陶藝與印刷有著強烈興趣的雕塑家。兩位畫家分別是約翰・伊登和利奧尼・費寧格，雕塑家是格哈德・馬爾克斯。他們都與位在柏林的「狂飆」藝廊（Der Sturm）頗有淵源，而這間藝廊早在戰前就已經是國際前衛藝術在德國的中心，也是表現主義派匯聚的焦點。

對包浩斯來說，最具重要性的人物——但顯然不是就藝術的角度而言——就屬約翰・伊登。他有一些奇特的信仰，是一位才華出眾的教師，同時也是聖人與江湖術士的詭異組合體。根據他日後的同事羅塔爾・施瑞爾的說法，伊登「打從心裡頭肯定，他的見解在藝術教育的領域裡相當具有國際性的意義。」

伊登是瑞士人。他原本是福祿貝爾（Froebel）[1]教育理論訓練出身的小學教師，但後來他決定要成為畫家，並前往當時的抽象派先鋒大師阿道夫・荷澤爾（Adolf Hoelzel，1853–1934）任教的斯圖加特學院（The Stuttgart Academy）學畫。

葛羅培斯邀請伊登前來擔任形式師父時，伊登正在維也納開設

1　福祿貝爾（Friedrich Froebel，1782–1852）是德國教育學家。他是學前教育觀念與幼稚園的創始者，將幼兒教育視為國民教育的基礎，也是世界上首度將遊戲帶入教育課程的人。

第一批教員
THE FIRST APP

自己的私立學校，同時發展一種以裴斯泰洛齊（Pestalozzi）[2]、蒙特梭利（Montessori）[3]、法朗茲‧齊澤克（FranzČizek）[4]的教育手法為基礎的獨門藝術教育方法。他與荀白克（Arnold Schoenberg，1874–1951）的圈子有聯繫，也認識阿道夫‧魯斯——魯斯曾經於一九一九年在奧地利首都策畫了一個伊登的個展。葛羅培斯可能是在「狂飆」藝廊的展覽中看到伊登的作品。對於他特別的教學方法，葛羅培斯或許所知不多，完全是由於妻子阿爾瑪‧馬勒的推薦才聘任了伊登。事實上，伊登甚至不是葛羅培斯的首選。葛羅培斯在一九一九年四月曾先邀請柏林的表現主義畫家兼舞台設計凱撒‧克萊（César Klein，1876–1954）至包浩斯任教。克萊答應了，但最後卻沒有依約前往。

伊登的人格特質、行為舉止、以及他的信仰都十分古怪，以至於人們常常忽略了他在教師身分上的卓越成就。然而，他的信仰與他的教學方法卻是密不可分的。

伊登是一名神祕主義者，他反對世界上所有唯物論的說法。一次

2　裴斯泰洛齊（Johann Heinrich Pestalozzi，1746–1827）是瑞士的教育思想家，在西方被尊稱為「教聖」，是改革創新近代國民教育的宗師。他反對貴族社會的唯智教育，立志通過平民教育改善人民的生活。他的教學方法重在直觀原則，簡化書本教學，增加藝術的修鍊、宗教的陶冶以及農業和手工業的勞動，目的在於促進人類天賦的和諧發展。
3　蒙特梭利（Dottoressa Maria Montessori,1870–1952），義大利教育家。蒙特梭利相信孩子具有天賦的發展潛力，以及依序出現的內在需求。當這些需求得到與環境的配合，孩子的人賦潛力使得以發揮，進而成為完整的個體。
4　法朗茲‧齊澤克（FranzČizek，1865–1946）出生於奧國，被譽為「兒童繪畫之父」。主張兒童的繪畫教育不是要教給他們成人的描繪方法，而是要助長兒童自己個性的表現。

大戰前後，許多新信仰與類宗教在中歐地區盛行，伊登便是其中一門
教派的信徒。有部分新教派也進入了包浩斯。比方說，阿道夫・梅耶
是神智學者（theosophist），而一九二二年到校任職的康丁斯基則深受魯
道夫・史代納（Rudolf Steiner，1861–1925）及其人智學說（anthroposophy）的
影響。有好些傳教士與神祕宗教的預言家在包浩斯出現，其中有一位
古斯塔夫・納高（gustav nagel，1874–1952），他主張廢除大寫字母，因此完
全以小寫拼寫自己的名字，此舉也影響了包浩斯日後的印刷字體風
格。另一位自稱為先知的是魯道夫・豪瑟（Rudolf Häusser），他說服了幾
位包浩斯的學生成為他的信徒，追隨他去朝聖。

伊登的信仰也十分特別。這個教派稱為馬茲達南拜火教（Maz-
daznan），是古代瑣羅亞斯德教派（Zoroastrianism，又稱祆教）的一個分支，
與印度拜火教（Parsees）也有直接的淵源。教派的創始人是一位德
裔美籍的印刷專家，他將自己取名為 O. Z. A. 哈尼許博士（Dr. O. Z. A.
Ha'nish），其中的 Z 指的就是瑣羅亞斯德（Zarathustra）。

拜火教將整個世界視為一個善惡對立的戰場，邪惡會為奪取至高

25

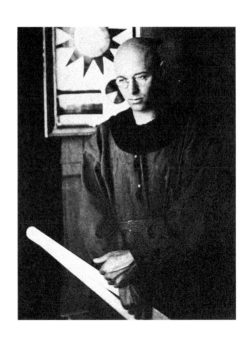

26 伊登穿著自己所設計的長袍。

無上的權威而不斷向良善挑戰（根據瑣羅亞斯德的說法，代表善的神祇是阿胡拉・馬茲達〔Ahura Mazda〕）。馬茲達南拜火教也認為，所有我們以為的實相其實都只是一層薄紗，它讓我們無法看見更高、更真實的存在。為了要讓我們的心靈與身體正確地接收真正的現實，馬茲達南拜火教要求所有教徒必須依照教規鍛鍊身體與心靈，嚴守素食的紀律，而且要透過定期禁食與灌腸以淨化整個身體系統。

伊登一絲不苟地遵從著教規，他還落了髮、穿著寬鬆的長袍，將內心的信仰完全表現出來。伊登所做的每一件事都是從他的信仰出發。身為教師，他相信每一個人都具有天賦的創意，而馬茲達南拜火教可以將人們與生俱來的藝術天分釋放出來。

實際上，拜伊登之所賜，馬茲達南拜火教曾經一度控制了包浩斯，因為這位瑞士人有兩年以上的時間可稱得上是包浩斯裡最重要的教師。從一開始，他在學校裡待的時間就比其他同事都長，住得也離學校最近。葛羅培斯讓他擔任形式師父的工作坊課程特別多，而且包浩斯正式開學後，葛羅培斯就接受了伊登的建議，要每一位學生在進

行工作坊訓練之前先參加六個月的基礎課程。伊登是這些基礎課程的主要負責人，由他來挑選基礎課程的學生、以及審查包浩斯正式課程的入學資格。一位包浩斯的學生回憶道：

> 我們和葛羅培斯的面談結束後還得通過一個「一人學生會」的審查。我記得我被帶進去房間裡的時候，心裡頭緊張得要命。整個房間的牆壁都粉刷成白色的，除了一個大型的木十字架外，牆上空無一物。有個看起來很像僧侶、身形削瘦的年輕人坐在一張鐵床架上。他的兩頰凹陷，但目光熾熱，他是伊登最信賴的弟子。『他真的是一個聖人，』和我一起來的同伴低聲地說。我的同伴肅然站立著，這位年輕人上下打量了我，然後他用有如歌唱般欣喜的聲音說了些話，點了點頭。他完全沒看我的任何作品、聽我說任何話，但我就這麼通過了考試，取得入學的資格。『這位大師完完全全信賴他個人的直覺判斷』，在我們離開房間後，我的同伴這麼解釋著。

伊登成功說服了大約有二十位學生依照他的習慣著裝、起居，同時還在包浩斯裡安排許多葛羅培斯未曾想像過的各種活動，伊登個人特質的魅力，由此可見一斑。他甚至說服包浩斯的學校餐廳捨棄傳統的食物調理方法，完全改採馬茲達南拜火教的養生食譜。這套食譜的主食是大蒜風味的軟糊，阿爾瑪‧馬勒就曾提到，包浩斯風格讓她印象最深刻之處，就是「呼吸裡的大蒜味」。

一位名叫保羅‧雪鐵龍（Paul Citroen，1896–1983）的學生曾經短暫追隨過伊登。他寫道，這種飲食在過度豐衣足食的年代來說或許是很棒

的安排，但戰後的德國已經夠貧窮了，這些食物只會讓他看起來更加一臉菜色。這個教派的淨化儀式還包括了要在全身上下的皮膚扎出小洞，接著塗油讓這些傷口化膿，據說藉此可以擺脫不潔。

　　但是伊登的教學做得好不好呢？他的教學方法早已經為全世界的藝術學校所廣泛使用，所以現在看來就會覺得似乎沒什麼創意，但在當時可是極富新意。他最主要的成就，在於為包浩斯設計並引進了預備課程（Vorkurs）。

　　持批評意見的人認為「預備課程」是一種洗腦的手法，把學生們過去所學的一切都抹掉，這樣他們才能接納新的觀念和方法；擁護的人則樂於認為預備課程的主要目的，在於幫助每個學生將潛伏內心的創意解放出來。

　　伊登在教學上有兩個手法特別重要。第一個是他要求學生不論在平面創作或立體創作上，都要盡情嘗試各種不同的材質、形式、色彩、以及色調；第二，他要求學生就藝術作品的韻律線進行分析，以掌握原創作品的精神與表達的意涵。在進行這些課程活動前，學生們必須透過軀體伸展、呼吸控制、以及冥想等方法先行放鬆他們的身體與心靈。27-9 30-2

　　阿爾弗雷德・阿爾恩特（Alfred Arndt，1896–1976）回憶他第一天到校參加伊登的預備課程的情形，伊登要學生們反覆向他道「早安」，但「他認為我們都還沒睡醒，身子還縮在一塊兒。『請起立。你們必須要放鬆你們的肌肉，徹底地放鬆，否則你們沒有辦法工作！轉動你們的頭！像這樣！再轉多一點！你們的脖子還沒睡醒……』」

　　這種遊戲類型的活動，有些達達主義利用所有想像得到的素材進行拼貼或裝置藝術的味道、有些荷澤爾的風格、也看得到福祿貝爾寓教於樂的影子。在伊登的想法裡，所有感受都是由相對比較而產生

27-29　學生習作，取自伊登的預備課程。

上——V. 韋伯（V. Weber），素材研究，一九二〇年至一九二一年。

下左——W. 戴克曼（W. Dieckmann），素材研究，一九二〇年至一九二一年；
包括有棍棒、金屬線絲、磚、以及其他素材，目的在於提升學生的觸覺，以及對於不同材質配置的感受。

下右——K. 歐博克（K. Auböck），立體的素材研究，學生們要製作出一個具象的物體。

THE FIRST APPOINTMENTS
第一批教員

30-2

伊登對於法蘭克大師（Meister Francke，年代約為
一三八〇至一四四〇年）的作品《東方三博士來朝拜》
（Adoration of the Magi）所作的分析（發表於《烏托邦》
（Utopia），威瑪，一九二一年）。
上——原畫作（一四二四年）。
右上——伊登為法蘭克的《東方三博士來朝拜》所做的
仿畫；出自「大師分析」（Analysen alter Meister）。
右下——結構分析。

──單獨的個體在沒有其他異質的東西相比較之下，是沒有辦法被觀察到的。這也是為什麼他為學生設計的許多作業都要求學生和諧地安排對比的標誌、色調、色彩、以及素材。

這種分析的練習，乍看令人想起過去對藝術作品所進行的歷史與結構分析，但實際上兩者大相逕庭。它無意探究作品表面上是如何構成的，而著意於了解潛在的結構對作品本身的意義究竟有多少貢獻。

伊登也要他的學生們觀察並詮釋真實的世界。他讓學生們就自然
33　界的事物進行寫生，畫石頭、植物等等，但寫生本身並非最終的目的，他是要學生們藉此鍛鍊他們的感官。至於人體素描課，通常會講求比例與結構的準確性，但伊登自有他的目的──他不談結構上的精準；
34　他相信模特兒所擺的每一個姿勢都有它獨到的意涵，而這正是他要學生去發現、詮釋的。為了幫助學生們思考如何詮釋，他在每個課堂上都會播放音樂。伊登設計的所有課程活動都不是以課程本身為最終目

33 M.魏勒斯，明暗研究，取自伊登預備課程
的習作，炭筆與鉛筆，一九二一年。

34 M.約翰，韻律研究，取自伊登預備課程的習作，
炭筆與鉛筆，一九二一年。
伊登堅持他的學生們創作時要強調出
主題特定的面向，這兩件習作
都是這項堅持下的產物。

的；每一堂課都是通往獨立創造性的道路上的台階。

　　剛開始的時候，伊登還負責雕刻、金工、彩色玻璃、以及壁畫等工作坊。雖然在這些課堂上他的影響力不及負責的工匠──這些工作坊師父們，但從大多數工作坊生產的作品上還是可以看得出來，他對於獨到形式的喜愛還是勝於對功能性的要求。只是，在這段期間，工作坊並沒有太多的產出。預備課程主導了一切，學生們也被鼓勵多說多討論甚於實際手作。

　　伊登在包浩斯很快就陷入一種樹大招風的處境。除了葛羅培斯意識到自己的校長大位受到威脅、治校的理念已然遭到破壞，也有愈來愈多學生覺得馬茲達南拜火教的信仰十分無趣。他們還發現伊登經常處於「狀況外」。有一回，他給學生出了主題為「戰爭」的作業，當他評論學生的作品時，他盛讚某位從來未曾被徵召服役的學生他的作品明確地表現了個人的參與感，同時批評另一個曾在戰爭中負傷的學生

35　格哈德・馬爾克斯,《貓頭鷹》,木刻版畫,一九二一年。

他的作品流於浪漫與奇幻。於是我們可以預見,由於包浩斯關於伊登的爭執不斷,很快地課程就有所調整了。

36　　　在首批聘任的教員中,重要性僅次於伊登的人物就是格哈德・馬爾克斯。他以身型修長削瘦、體態優雅、隱約帶有哥德風格的人物雕
35　像最為世人熟知。馬爾克斯是工業聯盟的成員(葛羅培斯就是在這裡認識他的),他曾經為葛羅培斯與梅耶在科隆展覽上設計的餐廳製作陶藝裝飾品,他也曾為史瓦茲堡(Schwarzburg)瓷器工廠所生產的一系

36　格哈德‧馬爾克斯，
攝於一九二一年。

列動物瓷偶設計模型。

　　也因此，馬爾克斯與其他包浩斯的教員（除了葛羅培斯）不同，他有與工廠生產線合作的第一手經驗（雖然經驗有限），而且他在受任為陶藝工作坊的形式師父後，與工作坊的其他成員相處得十分融洽。

　　包浩斯的陶藝工作坊在一九二〇年後表現相當成功，主要是歸功於工作坊搬遷到離主要校園二十五公里外的另一個地方。關於陶藝工作坊的組織與產品，稍後會在討論包浩斯早期具體成就的章節中提及。

　　馬爾克斯也為包浩斯生產製作了不少印刷品。他有許多木刻作品都是在包浩斯的印刷工作坊中印製的。

　　而印刷工作坊的形式師父則是利奧尼‧費寧格。他是包浩斯首批三位教員中的第三人，就實際上發揮的成效來說，他也是最不具重要性的一位。費寧格是德裔美籍的畫家，〈包浩斯宣言〉封面上的木刻版畫就是出自他手。他在包浩斯任教的時間比任何人都長；事實上，他是唯一一位從包浩斯成立到關閉都在校的教員。然而，他很少進行教學活動，一年中也有大半的時間不在校園內。 38

　　費寧格接受葛羅培斯聘任時，那一年他四十八歲，認真研究繪畫不過十二年的時間。在此之前，他是一個非常成功的卡通漫畫家，他替美國的報紙繪製非常精美的連環漫畫，也在德國的雜誌上發表不少

THE FIRST APPOINTMENTS
第一批教員

37 　對頁──利奧尼．費寧格，《幼稚園孩子們的放鬆探險》（The Kinder-Kid's Relief-Expedition），
　　《芝加哥週日論壇報》（The Chicago Sunday Tribune）漫畫版彩色頭版，
　　一九〇六年。漫畫當中強烈的多角風格，後來也持續出現在費寧格的畫作當中。

38-9　下左──藝術家本人，約攝於一九二〇年；
　　下右──利奧尼．費寧格，《吉爾美羅達教堂，九號》（Gelmeroda IX），一九二六年，油畫，
　　109×80公分（43×31½吋）

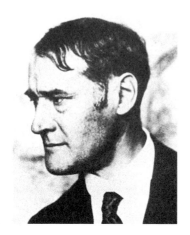

政治漫畫。 37

　　費寧格多角的畫作風格，預示了他日後在創作上對線條與輪廓的
強調，而且在立體主義（Cubism）以及──更重要的──羅伯特．德洛
內（Robert Delaunay，1885–1941）的影響下，他的風格變得更為幾何化。然
而，費寧格與立體主義者不同的地方是，他對風景與建築等主題的興
趣濃厚，而且他對於色彩的運用極為著迷。於是他創作了一系列以中 39
世紀鄉鎮為題的作品，他不但誇大了畫作主體的幾何性，同時還利用
這種手法巧妙鋪陳了顏色與色調之間的細微變化。這系列有許多作品
都是在描繪威瑪郊區的風景。一次大戰前，有好些年的時間，費寧格
曾經在這個地區擁有一間小畫室。

　　或許是費寧格作品當中的建築性吸引了葛羅培斯，但我們無法確
知葛羅培斯是怎麼看待費寧格在教學上對包浩斯的貢獻的。後來費寧
格曾說，他「在包浩斯的任務」，是要「創造氛圍」。但是他每週只與
學生面對面上課一天（在他上人體素描課的時候），而整個印刷工作
坊也幾乎只拿來印製他自己的作品，這讓人很難定義他究竟創造了什

40 包浩斯的櫥櫃工作坊。

麼樣的氛圍出來。

　　在包浩斯成立後的第一年內，葛羅培斯只聘任了伊登、馬爾克斯、以及費寧格三位全職的形式師父。然而，還有一位值得一提的兼職教員。格爾圖魯得・古魯諾（Gertrud Grunow，1870–1944）似乎在擔任伊登的助手，他會為學生個別指導冥想與放鬆的方法。依照官方說法，這是一種「和諧」身心的活動，但溫格勒（Hans Maria Wingler，1920–1984）認為這比較像是提供給學生們的心理輔導。

　　那些在責任上遠不及形式師父的工作坊師父，他們狀況又如何呢？

　　由於工作坊師父的性質在藝術教育的領域裡相當特別，儘管葛羅培斯已經對外張貼了求才公告，還是很難找到適任的人選。工作坊師父必須是出色的工匠、好老師，而且要認同學校的理念，還要能與作風必然較為強勢的形式師父們共事。一直到一九二一年三月間，葛羅培斯還在寫信給他的建築師同業與美術老師們，請他們盡快提供可能

41　包浩斯的紡織工作坊。

的工作坊師父人選名單。他說,以一般的方式刊登求才廣告看來是沒
有什麼成效可言,而且有好幾位已經聘用的教師很顯然是不適任的。

　　然而,在部分工作坊葛羅培斯可以說是別無選擇,因為一些設備
(甚至是場地)並非屬包浩斯所有,而是由個別的工匠連同他們個人
的服務一起出租給包浩斯使用。書本裝幀設備是奧圖‧多爾夫納(Otto
Dorfner)所有;織布機是由赫蓮娜‧波爾納(Helene Börner)所提供;而包
浩斯的製陶廠一開始是向李歐‧艾默瑞奇(Leo Emmrich)借用他生產室
內暖爐的小工廠做為場地。這三位工匠也自然而然地成為包浩斯的工
作坊師父。同樣的狀況也發生在麥克斯‧克雷漢(Max Krehan,1875–1925)
身上,包浩斯的陶藝工作坊在一九二〇年時搬進了他的製陶廠。

　　其他的教員大部分是從凡‧德‧菲爾德的工藝與藝術學校、或是
從藝術學院來的,他們在包浩斯待的時間並不長。比方說,約瑟夫‧
哈特威格(Josef Hartwig,1880–1956)在一九二一年取代了漢斯‧坎普菲(Hans

Kämpfe）於木刻工作坊的教職；同年他也取代了另外兩位工匠，成為雕塑工作坊師父。哈特威格本身是位石匠，他是包浩斯早期少數表現成功的例子。另一個成功的例子是卡爾‧佐必策（Carl Zaubitzer）。他是包浩斯從工藝與藝術學校續聘的教師，負責印刷工作坊。他在新環境當中適應得很好，直到學校遷往德紹之前，他都一直待在包浩斯裡任教。

　　一九一九年後成立的工作坊，教師更替的狀況也很頻繁。克里斯汀‧戴爾（Christian Dell，1893–1974）在一九二二年取代了阿爾弗雷德‧柯普卡（Alfred Kopka），他十分致力於讓金工工作坊生產出現代化的商品。同年，瑞恩赫德‧魏登希（Reinhold Weidensee）自約瑟夫‧薩克曼（Josef Zachmann）手中接管了櫥櫃工作坊。在卡爾‧史雷梅爾（奧斯卡‧史雷梅爾的兄弟）到壁畫工作坊任職前，已經有兩位工匠擔任過這裡的工作坊師父；後來卡爾‧史雷梅爾在一九二二年發起了一場反葛羅培斯的抗議運動，其間對葛羅培斯多所誹謗中傷，他的教職也因此被韓瑞希‧貝伯尼斯（Henrich Beberniss）所取代。至於彩繪玻璃工作坊，就像包浩斯的灰姑娘一樣不受關注，一直到一九二三年約瑟夫‧亞伯斯（Josef Albers，1888–1976）到職前，彩繪玻璃都沒有工作坊師父。

　　關於工作坊師父們的其人其事資料大部分都付之闕如，這點相當令人沮喪。這同時也透露了一件事——儘管葛羅培斯決意要提升工藝的地位，但在校園裡，藝術家們才是真正的明星。

學生們
THE STUDENT

42 **對頁**——學生們在工作坊的建築物前，攝於一九二○年。
他們原本替背後的雕像塗上鮮豔的色彩，
但是在受到抗議之後，他們剛剛把顏色洗刷掉。

第一批來到包浩斯的學生們都各具特色。有經過戰爭洗禮的成熟
男人，其中部分還有炮火震撼後遺症（shell-shocked），或者因傷而成為
殘廢；有之前在美術學院學畫畫和雕塑、或者在美術與工藝學校習藝
的男孩子，他們在學校與包浩斯合併後跟著老師一起到包浩斯來；有
伊登的信徒，從維也納一路追隨著他；也有人已經具備藝術家與老師
的條件，他們是興奮於包浩斯全新型態的教育願景而加入包浩斯的。
還有為數甚多的女性，大多數都志在學習紡織技術。女性學生的數量
之多，讓葛羅培斯意識到必須要提高對她們能力的審查標準，以進一
步限制女性學生的入學人數。

根據包浩斯一九二一年的招生簡章，申請入學的申請人必須要提
供個人的作品、履歷、財力證明、健康狀況證明、之前擔任學徒的詳
細經歷，同時要請家鄉的警察單位出具證明，以表示過去並無任何違
法記錄。

入學申請通常必須通過葛羅培斯以及其他三、四位師父的審查，就 43
某種程度上來說，伊登的影響力最大。幸運的學生也只有獲准先入學
試讀六個月，除非他們在預備課程上的表現夠出色，才能夠成為正式
的學生。接下來，他們就可以依個人喜好選擇希望專修的工藝項目。

一等到試讀期結束，包浩斯的學生就必須以學徒身分在威瑪貿易
商會（Weimer Chamber of Trade）註冊。和美術學院的學生相比，他們更沒
有自由可言。他們必須定期出席工作坊以及形式師父所開設的課程，
假期也很短。更重要的是，他們必須在期限內完成各階段的修業。

由於學生們必須盡力製作出可供銷售的作品，生活在現實世界的
感受也益發強烈。所有製作素材都由校方免費提供，而學生所製作出

來的成品也都是校方的財產。假使作品銷售出去，學生可以從中獲得些許報酬。

包浩斯的學生們不是學徒就是熟手，而熟手的資格是必須在通過當地工會的考試後才能取得。成為熟手後，學生就可以開始準備最後的師父資格考。有些熟手學生會受僱於工作坊，並得到一些酬勞。葛羅培斯相信，熟手們的存在，可以為學校與校外的現實世界提供非常重要的連結。除了校外的審查與考試外，包浩斯本身並沒有舉辦任何的測驗，也從來不為學生打分數。但形式師父與工作坊師父會一而再、再而三地審視學生們的習作。

就如我們之前已經看到的，剛開始的時候，有部分學生對學校的運作感到非常失望。漢瑞奇・貝斯多（Heinrich Basedow，1865–1930）是在一九二一年離校的學生，他自覺「深受啟發，但實際上沒有學什麼。」貝斯多認為：「葛羅培斯自顧自地陶醉在他美好、烏托邦的理想當中，但是整個包浩斯除了一連串的宣傳活動之外，實際上什麼也沒做。」貝斯多還說：「因為沒有人能真正成為建築師或者工匠，所以一切跟之前沒什麼兩樣，即便是包浩斯裡最響亮的人物，也一如往常地平凡，不過是空有現代主義的外衣、無所依恃的畫家。」

貝斯多不是唯一離開包浩斯的學生，而且幾乎所有包浩斯的學生私下都還是繼續在畫畫。雪鐵龍（伊登的弟子）甚至專精於人物肖像畫，在一般印象中，這比風景畫還更等而下之。

就像過去以來的藝術科系學生們一樣，包浩斯的學生在其他一般大眾的眼中，是一群邋遢、懶散、生活靡爛、又自視過高的特異份子。他們在公共雕塑上恣意亂塗、以及赤裸著身體做日光浴的行徑，的確激起了許多民怨。

學生們在威瑪的生活雖然辛苦，但肯定充滿了樂趣。他們視葛羅培斯與學校的教員們為社會上的菁英份子，也願意付出一切捍衛學校的名聲，這是學生們獻給葛羅培斯與教員們的禮物。他們有意識到自己正在參與一場創造歷史的實驗。

然而，這種意識並沒有讓學生們停止挑剔學校的過錯。實際上，葛羅培斯也鼓勵學生們提出批評，並經常就學生的批評與建議做出回應。最常出現的抱怨，就是形式師父們不夠積極參與學校活動，也不太願意向學生們展示他們的作品。一九二三年二月一日，學生代表路德威格・赫許費爾德（Ludwig Hirschfeld，1893–1965）向包浩斯的師父們寫了一封公開信，要求他們盡可能參與各項社交活動。他聲稱，就現狀來看，教員與學生之間可以說完全沒有個人的接觸，假使老師們仍舊「表現出如此無可救藥的冷漠與毫無興趣的態度，所有在行政上為『創造』包浩斯所做的努力──包括最好的教學與演講，都將只是一場徒勞……」赫許費爾德提醒師父們，下一場學生舞會將於兩天後的晚間八點、在威瑪上城的天鵝舞廳舉行。

學生們知道學校仰賴葛羅培斯獲得道義與經濟上的支持，這位校長也深受學生們的愛戴。一位名叫麗絲・阿貝格斯（Lis Abegs）的學生曾寫過一封信給另一名學生龔塔・斯陶爾（Gunta Stölzl，1897–1983），內容是關於一九一九年的耶誕晚會，從信中可以看出學生們對葛羅培斯的看法以及早期包浩斯的學校氣氛：

> 耶誕節實在是太美了，美到難以形容。有些新意，到處都讓你感受到這是一個「愛的節慶」。耶誕樹非常漂亮，樹下一片雪白，放滿了無數的禮物。葛羅培斯為大家唸了一段耶誕節的故

事，艾咪‧海姆（Emmy Heim）則為大家唱歌。葛羅培斯送我們每
個人耶誕禮物……接著我們享用耶誕大餐……葛羅培斯為我們
每個人一個接著一個送餐，就好像耶穌替祂的門徒洗腳一樣。

要進包浩斯唸書並不是件容易的事，學生的名額十分有限（註冊
有案的學生總數只有一千兩百五十人，同時在校的學生平均只有約一
百人左右）。有許多人在六個月的試讀期後被請出校園。

留下來的學生們，像是約瑟夫‧亞伯斯、喬斯特‧舒密特（Joost
Schmidt，1893–1948）、馬歇爾‧布魯耶（Marcel Breuer，1902–1981）、希歐‧伯
格勒（Theo Bogler）、龔塔‧斯陶爾等人，他們從一進學校就表現得相當
出色，也都很快地利用學校所提供的機會，製作、銷售商品以創造收
入。他們與反抗學校的學生們最大的不同點，在於他們學習工藝技術、
以及與他人合作的意願非常強烈。他們大多數人的年紀也較長。

葛羅培斯經常將自己私人事務所受委託設計的案子，如家具、室
內裝璜等，外包給工作坊做。比方說，舒密特曾經參與柏林的索默菲
49, 52　爾德別墅（Sommerfeld villa）建造案，葛羅培斯也確保他獲得應有的酬勞。
一九二三年「號角屋」（Haus am Horn）興建時，布魯耶、亞伯斯、以及其
108　他學徒與熟手們則負責進行室內裝璜，他們也獲得了符合當時市場行情
138-9　的報酬。然而，大致上來說，工作坊裡還是以紡織工的收入最為可觀。

這些功成名就的包浩斯學生們最大的特色，在於他們的多才多藝。
他們大多數人在離開學校前就已經盡可能地讓自己嫻熟各項技藝，這
種說法並不為過。之後，他們也在許多領域內繼續發展著專業的技能。
他們會畫畫、會攝影、會設計家具、捏陶、以及雕塑。赫伯特‧貝爾
（Herbert Bayer，1900–1985）和馬歇爾‧布魯耶還懂得建築設計。法蘭茲‧辛

格（Franz Singer，1896–1953）是伊登的學生，一路從維也納追隨伊登至包浩斯。他在剛到威瑪的時候，只對繪畫感興趣而已。但在包浩斯，他學到好幾項工藝技術，等到這些技術都學到了出師的地步，他已經成為一個建築師與室內設計師，後來還為倫敦的約翰路易斯百貨（John Lewis Partnership）擔任顧問。瑪莉安娜・布蘭特（Marianne Brandt，1893–1983）在一九二四年進入包浩斯，她設計的可調式金屬燈是極為家喻戶曉的作品。她本身也是一位天才型的畫家，而她所製作的蒙太奇攝影作品更是充滿詼諧、奇想、巧妙的風格。學生們如此多才多藝，證明了他們所上的課程確實具有成效，而指導他們的師父們也的確相當出色。

一九一九年七月，包浩斯舉辦了第一次（內部、而且是私底下的）學生作品展覽，葛羅培斯於開幕演說中明確地表示，他對於在展覽中所見感到非常痛心與失望。「我們身處在一個極度混亂的時代，」他說，「而這場小型展覽就像是這個時代的鏡像。」這些作品很糟糕，甚至可以說只有業餘的水準。葛羅培斯提醒學生們，「你們這群人很不幸地將被迫為了討生活而工作，只有那些準備好要挨餓的人，才能繼續保有自己對藝術的信仰」

業餘的氣氛在包浩斯裡存在了好一段時間。我們也看到，有些學生寧可去畫畫或雕塑而不願意花時間在工作坊裡，反正工作坊裡連基本的設備也沒有。此外，學校原先設定的目標是，希望能透過銷售包

成果
ACHIEVEMENT

44 對頁——麥克斯・克雷漢（Max Krehan）（圖中坐者）
與學徒們攝於陶藝工作坊，多恩堡（Dornburg），一九二四年。

45 左——希歐・伯格勒燒製的大陶杯，
杯上的兩個肖像是格哈德・馬爾克斯所畫，一九二二年。
肖像畫的是陶藝工作坊的一名熟手學生
奧圖・林迪格（Otto Lindig）。馬爾克斯自己也燒陶，
但他更喜歡替別人即將進窯做最後燒製的作品裝飾加工。

浩斯的產品以獲得財務上的自主權，但對大部分的工作坊來說這就好像春秋大夢一般不切實際。不過，在這一點上有兩個例外：紡織工作坊與陶藝工作坊。這兩者都很快地開始銷售它們的產品，也獲得了校外的委託。

44

包浩斯的教室裡沒有製陶設備，他們也沒有建置設備的經費。原本他們向城裡一家生產室內暖爐的工廠借用場地，但這個做法因為有窒礙難行之處而在一九二〇年中止。後來他們在距離威瑪二十五公里處的多恩堡找到一座洛可可風格的小型城堡建築，並且在馬棚的位置設立了包浩斯的陶藝工作坊，那裡不論是走公路或是鐵路，交通都極不方便。剛開始的時候，多恩堡的陶藝工作坊中有五女兩男共七個學生。

由於威瑪缺乏適用的校地，這反而讓多恩堡的新天地成為包浩斯的前哨站，就在總部蹣跚前進的同時，這裡已經在短暫的時間內實現了許多包浩斯原有的目標與理想。包浩斯飽受人際之間的緊張

46-8　陶藝工作坊的產品。
左──麥克斯‧克雷漢的作品
Poron，一九二三年。
對頁左──格哈德‧馬爾克斯
與希歐‧伯格勒，雙層高壺，
一九二二年。
對頁右──奧圖‧林迪格，
附蓋壺，一九二四年。

衝突肆虐，但威瑪的天高皇帝遠，讓馬爾克斯（形式師父）、麥克斯‧
45 克雷漢﹝Max Krehan﹞他是陶器廠的老闆，自然就成為包浩斯的工作坊
師父了）、以及他們的團隊得以免受風暴的威脅。而這座陶藝工作坊
也因為規模較小，他們得以迅速地形成一個緊密的社區，並創造了
充滿民主氣氛的工作環境。更重要的是，就如葛羅培斯對包浩斯的
期待，陶藝工作坊和當地的社區建立起一種緊密的合作關係。工作
坊為社區生產陶罐，多恩堡則將一塊地租給工作坊，讓學生們可以
在上頭種菜；他們甚至希望日後可以在上頭蓋房子。葛羅培斯曾經
開心地提道，「這種寄宿學校的特色，」讓多恩堡的陶藝工作坊「最
為接近包浩斯的理想。」

　　在多恩堡，理論幾乎可以說是無用武之地，因為陶器的生產製作
必須符合現實、明確的需求。克雷漢對於當下在藝術與社會方面、以
及藝術家與工匠孰優孰劣等爭論毫無所悉，學生也必須專心一意完成
被交付的工作。他們開始為產業進行設計──也就是替陶器廠商設計
產品原型，而包浩斯其他的工作坊還要等好幾年後才會跨出這一步。
馬爾克斯的形式師父角色也非常接近葛羅培斯的想法。他本身是個雕

塑家，他將自己對形式的靈感與想法運用在陶藝設計上，讓陶器的形式更富變化、同時無損於它們的實用性。

　　儘管包浩斯的第一年看不到什麼真正的成就，一項早期進行的計畫倒是證實了威瑪包浩斯的各個部門確實可以如葛羅培斯期望般彼此合作。這項計畫是由木材商人阿道夫・索默菲爾德（Adolf Sommerfeld）委託，他希望在柏林建造一棟別墅，這棟別墅在一九二一年完工（後來被拆毀）。這棟別墅是由葛羅培斯和阿道夫・梅耶設計，包浩斯各工作坊通力合作完成。

　　凡是熟悉葛羅培斯早期與後來作品的人，都知道他擅於合理地運用新素材，對於極簡風格與捨棄多餘的裝飾也相當堅持，因此當他們看到索默菲爾德別墅的照片時往往會感到非常驚訝。首先，這棟別墅完全以木材建造而成，而且樑柱的設計讓人聯想到有如阿爾卑斯山或 49 美國西部農場的小木屋般的原始結構；其中還隱約可以看到美國建築師法蘭克・洛伊・萊特（Frank Lloyd Wright，1867-1959）的影響。

　　有些人會忍不住想將索默菲爾德別墅形容成一棟表現主義風格的建築物；而落成典禮的邀請函也的確會讓人想起一些表現主義派的木

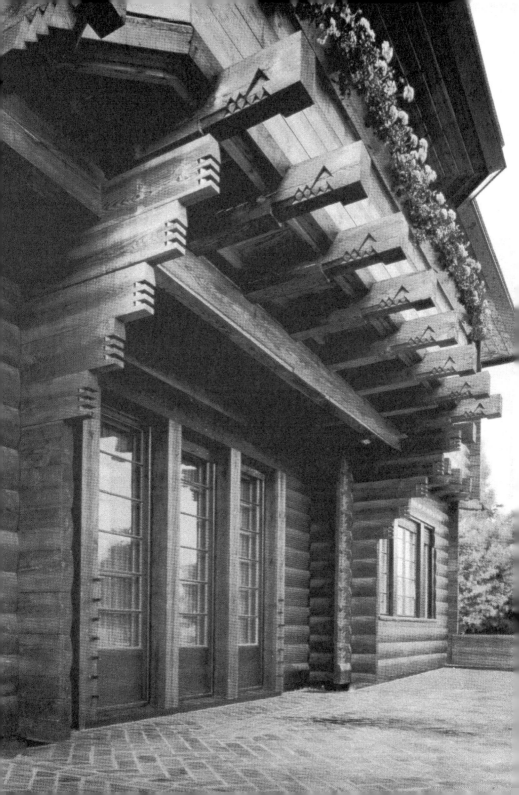

刻作品。然而對於葛羅培斯與梅耶來說，使用柚木大樑卻是一個不得 51
不的選擇。在一九二〇年這個任何物資都相當缺乏的年代，索默菲爾
德恰巧取得了一大批從沉船上拆下來的木材。

　　由包浩斯的學徒喬斯特‧舒密特製作的浮雕，為別墅的室內裝 52
潢創造出完全不同的風情。這些浮雕風格極為抽象、具有幾何性，其
所表現出的平衡與秩序感也迥異於表現主義的風格。部分家具是馬歇
爾‧布魯耶用以通過熟手資格考的作品，此外像是檯燈、門把、以及 50
一些裝潢則是由其他學生所設計。

　　雖然索默菲爾德別墅稱得上是一個成功的合作案，它卻也暴露出
包浩斯在諸多面相上仍有的一些缺點。這棟建築所展現的仍然是過時
的傳統工藝──沒有任何地方與工業設計沾上邊。取得開明的委託案
對於學校的生存來說影響極大，然而這個案子的委託者不是威瑪當地
人，而是來自柏林，這表示這類委託案案源除了首都之外，恐怕很難
在其他省份尋得。此外，這件委託案並非直接委託給包浩斯，而是由
葛羅培斯的私人事務所接下的。

　　還有一個與包浩斯自身的缺點不相關的問題。葛羅培斯試圖要
保護學校免受日益嚴重的通貨膨脹影響，因此只要遇到貨幣貶值，他
就要求雇主支付更多的酬勞。索默菲爾德對於葛羅培斯的需索無度非
常不快，他曾經挖苦葛羅培斯，問他包浩斯是不是德國境內的一塊飛
地[1]，在這裡只認美元或黃金為法定貨幣。大約在這個時期，類似的帳
目問題也發生在其他葛羅培斯私人事務所與包浩斯工作坊合作的其他
案子上。

1　「飛地」意指在本國境內但主權隸屬另一國的一塊土地。

50-1　左──馬歇爾‧布魯耶為索默菲爾德別墅門廳所設計的椅子，一九二一年。
　　　右──索默菲爾德別墅落成典禮的節目單，一九二〇年十二月。

52　對頁──喬斯特‧舒密特為索默菲爾德別墅門廳所製作的門及其周圍裝飾，一九二一年。
　　　這棟建築物及其內裝後來都被拆毀。

　　歐特博士（Dr. Otte）位於柏林的別墅也是由葛羅培斯設計，室內裝潢則是由包浩斯於一九二二年完成。同樣來自柏林的赫爾‧卡格（Herr Cargher）也在同年委託包浩斯壁畫工作坊為他的房子進行裝潢。這兩者與索默菲爾德的別墅建造案，似乎為包浩斯指出了未來發展的方向。

　　然而，葛羅培斯在一九二〇年至一九二一年間仍舊延聘了三位畫家前來擔任形式師父，分別是：史雷梅爾、莫奇、以及克利。史雷梅爾就寫道，「原本應該是包浩斯核心的建築課程或工作坊，實際上並不存在，存在的只有葛羅培斯的私人事務所……這是一間建築事務所，它的目標與工作坊的教學功能根本是南轅北轍。」接著，他直指包浩斯的主要缺陷，表達了他以及其他同事與學生心中的疑惑，他說：「但願包浩斯自己會承認，這是一所現代藝術學校！」

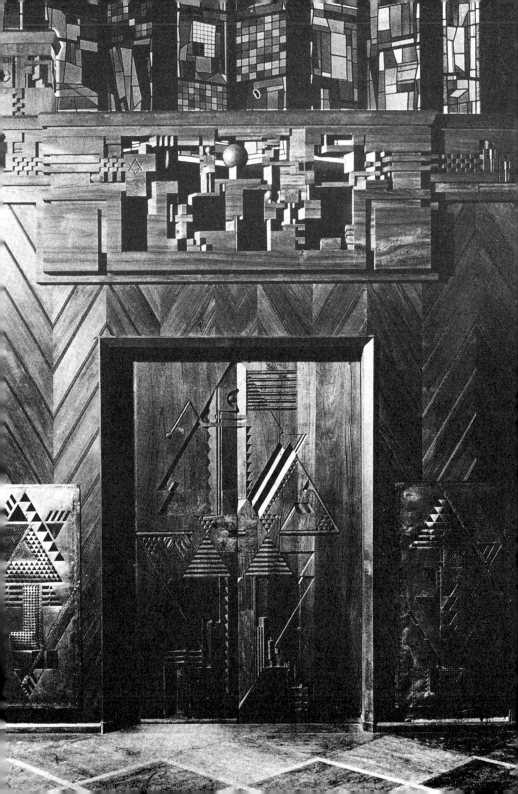

一九二〇年至一九二二年間，在校方的經費較為寬裕、且由於前美術學院的教師們離開而有教職出缺的情況下，葛羅培斯新任命了五位形式師父。這五位全都是畫家，其中的兩位——克利與康丁斯基——早在到職前就已經是聲譽卓著的大師了。新任的教員中，最先到職的兩位是奧斯卡·史雷梅爾與喬治·莫奇。

史雷梅爾最初並不是以正式教員的身分受邀至包浩斯教學。他在一九二〇年夏天到威瑪與人商討在《烏托邦》(Utopia) 上發表一些畫作的事宜，這是一本書籍裝幀界的出版品，伊登是這本刊物的編輯之一。葛羅培斯知道史雷梅爾和工業聯盟有些淵源——一九一四年的時候，史雷梅爾與另外兩位藝術家一同為科隆展覽的主建築製作了三幅壁畫。

一九二〇年十二月，史雷梅爾帶著猶豫的心情接受了包浩斯的形式師父一職。他對包浩斯的第一印象並不是太好。他當時寫道：「他們想做的事情很多，但是沒有經費，什麼事也做不了。所以他們只能玩玩……比方說，很不可思議的是，工作坊裡一些很棒的設備都在大戰期間被變賣掉了，現在那裡連張刨工的工作桌都沒有，而這還是一所以工藝為基礎的教學機構呢。」

和大多數的同事一樣，史雷梅爾有好一段時間沒有在威瑪定居。由於他不時還受雇於斯圖嘉特 (Stuttgart) 戲劇院擔任舞台設計，他經常通勤至威瑪並投宿在民宿當中，直到他在威瑪找到一間小公寓單位。

新成員
NEW ARRIVALS

53 奧斯卡・史雷梅爾（雨果・厄爾佛斯〔Hugo Erfurth〕拍攝）。

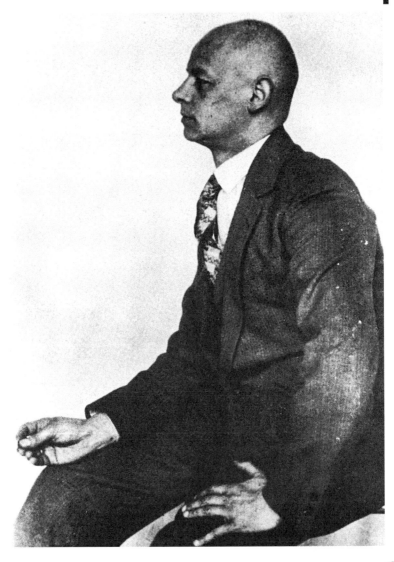

54　奧斯卡・史雷梅爾，《女舞者》（Female Dancer），
　　油畫與蛋彩，78½×51吋（199×130公分），
　　一九二二至一九二三年。

55　對頁——雕塑工作坊，威瑪，一九二三年，
　　工作坊內擺放的是史雷梅爾與學生們的作品。

　　　史雷梅爾出生於斯圖嘉特，和伊登一樣畢業於斯圖嘉特美術學院，也是阿道夫・荷澤爾的弟子。他原本接受的是繪畫的訓練（他早期受到塞尚〔Paul Cézanne，1839–1906〕與畢卡索〔Pablo Picasso，1881–1973〕的影響），但他很快就展露自己對劇場的興趣，在第一次世界大戰前就已經參與了好幾場前衛戲劇的舞台設計，特別是表現主義的戲劇。

　　　不過史雷梅爾的繪畫生涯並沒有因此而中輟，在他到威瑪任教的那段時期，他的畫風甚且到達最為成熟的階段，表現出迥異於包浩斯校內外、所有當代同儕的風格。他專注於人像的單一主題，並以簡潔的手法、嚴謹的幾何語言進行構圖。他筆下的人物看起來猶如人偶一般，也和古典世界裡一些邊緣社團的雕像頗為神似。

54

　　　史雷梅爾在構圖上經常將人像安排在較淺的背景空間當中，畫裡的人群也彷彿是依據一種簡單的數學公式而排列著，這讓他的畫作充滿一種建築的氛圍，尤其適合用以掛在牆壁上做裝飾，也因此，葛羅培斯要他接下伊登在壁畫工作坊的位子。然而，葛羅培斯交付給史雷梅爾的主要任務，是擔任雕塑工作坊的形式師父。他也教授人體素描

的課程，而且從一九二三年起，他還負責包浩斯的劇場工作坊，這可以說是最符合他個人興趣與能力的一份工作。

史雷梅爾在壁畫工作坊與雕塑工作坊的活動並沒有留下太多證據。我們現在對他擔任劇場工作坊的形式師父這部分所知較多，他是在一九二三年劇場工作坊的前任師父羅塔爾‧施瑞爾辭職後接下這個位子的。

乍看之下，劇場的課程出現在包浩斯的學程當中似乎是一件相當奇怪的事。舞台設計與製作，為什麼會與強調工藝與設計的學校有任何關連？

然而，只要思及包浩斯將藝術視為公共事務的理念，就不會對劇場工作坊的存在感到意外了。劇場或許是最具公共性質的藝術形式。此外，劇場是一種兼容數種不同媒介的藝術形式，這和建築有異曲同工之妙。舞台表演就和建築一樣，需要仰賴許多不同的藝術家與工匠團隊密切合作。也因此，在包浩斯，舞台並不是一種被邊緣化的活動；它是校園內的重心之一，在舞台活動、服裝設計、背景設計、以及舞

Spielzeichen

Der Spielqanq enthält :

Wortreihe : Worte und Laute in Takte eingeteilt
Tonreihe : Rhythmus/Tonhöhe/Tonstärke in Takte eingeteilt
Bewequngsreihe : Bewequng der Farbformen in Takte eingeteilt
Taktrhythmus Vierviertel Takt = Schwarze Zackenlinie

Gleichzeitiq gespielte Takte stehen untereinander/Gleichzeitiq gespielte Wort-Reihen sind durch senkrechte Balken zusammengefasst/ Das Zeichen der Farbform bezeichnet jeden Beqinn ihres Spiels/Tonqebung Klanqsprechen

Wort + Wort WEINEN Wort + Wort Wort +

HALBDREHUNG LINKS KNIET VON ☐ BIS ◙

Bedeutunq der Zeichen

SEHR HOCH	HOCH	MITTE	GERÄUSCHTON	TIEF	SEHR TIEF
LEISE BIS SEHR- LEISE	GANZ LEISE VIERTEL PAUSE	MITTELSTARK RHYTHMUS GEBROCHEN	STARK	SEHR STARK HALBE PAUSE	STARK
VOLLE PAUSE	MANN BEWEGUNG	MANN BEWEGUNG WIE TAKT VORHER	MUTTER BEWEGUNG	VOLLE PAUSE	GELIEBTE BEWEGUNG

XIII

Wunde Füsse der Menschen tragen uns

RECHTE HAND VOR GESICHT

Mein Herz i st + Blut

RECHTE HAND VOR LINKE HAND

HANDFLÄCHEN ANEINANDER
HANDFLÄCHEN ANEINANDER

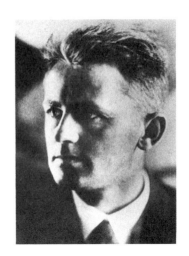

56-8　羅塔爾・施瑞爾

對頁——他為自己的劇作《苦難》(Crucifixion)
所做的表演註記其中兩頁。
施瑞爾的表演註記自有一套特別的系統，
明確指示了演員聲音應有的音質、音高、
音量、節拍，以及說話時應該做的動作。

台管理方面都提供了指導。

　　劇場工作坊的第一任大師——羅塔爾・施瑞爾，他原本受的是律 58
師的專業訓練，但後來成為表現主義派的畫家，和狂飆藝廊也有密切
的往來。一九二一年，葛羅培斯在漢堡(Hamburg)的前衛劇場中看了
他的舞台作品，印象非常深刻，於是力邀他前來主持包浩斯的劇場工
作坊。和施瑞爾的宗教信仰比較起來，伊登的信仰反倒顯得不足為奇
了。施瑞爾的信仰非常神祕難懂，透過劇場的概念，表現出原始主義
與類宗教的色彩。

　　施瑞爾雖然在包浩斯留了下來，但是他待的時間並不長。一九
二三年，他打算在包浩斯年末的展覽上安排他的創作劇《月亮遊戲》
(Moonplay；Mondspiel)，但在排演時，施瑞爾的同事們都認為這整齣戲不
知所云，施瑞爾也因此離開了包浩斯。

　　接替他的史雷梅爾對古典劇院或一般常見的現代舞台都不感興
趣。他最終極的目標是希望能徹底革新這種傳播媒介；而想要達到這
個目的，最好的辦法就是透過一種儀式化的表演形式——也就是芭蕾
——來進行，因為芭蕾與現實世界保持著某種距離，但又可以透過一
些格式化的移動與服裝，強調出舞台上人物與人物之間、以及人物與
空間之間的關係。

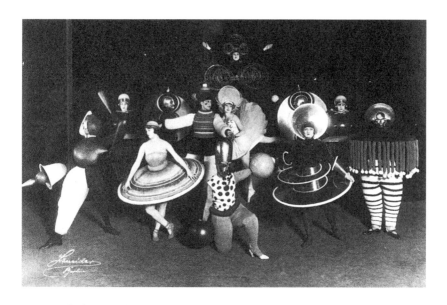

59 史雷梅爾的舞劇《三人芭蕾》當中的舞者，包浩斯劇場工作坊，德紹，一九二六年至一九二七年。

59-61　　史雷梅爾最知名的舞台作品非《三人芭蕾》(Triadic Ballet)莫屬。這齣芭蕾舞劇的首演並不是在包浩斯，而是在斯圖嘉特劇院，時間是一九二二年九月。劇中有三個人物，一女兩男，都身穿奇異、有如人偶般的服裝。在精心設計的固定舞步下，這些人物探索了各種不同的舞台組合，或兩人共舞、或三人共舞，舞者身後則搭配一系列以舞劇主題「三」為表現重點的舞台背景。史雷梅爾之後在包浩斯所指導的舞台作品，也都是從《三人芭蕾》所衍生出來的。

　　我們可以將史雷梅爾的劇場看成是某種偶戲表演，他受到漢瑞奇‧馮‧克萊斯特(Heinrich von Kleist，1777-1811)理論的影響相當大。漢瑞奇‧馮‧克萊斯特是史雷梅爾最喜愛的劇作家之一，他在他的文章〈論傀儡戲〉(Concerning the Marionette Theatre，1798)當中，以這種不具生命、透過絲線控制的理想化人偶作為隱喻，用來形容完美、純真的人類。

　　史雷梅爾很快就成為包浩斯裡最重要的教師之一，劇場工作坊的活動也成為包浩斯吸引眾人目光的焦點。而史雷梅爾的日記與私人信件，也透露出他深刻地洞察到包浩斯背後所蘊藏的理念、教師們的人

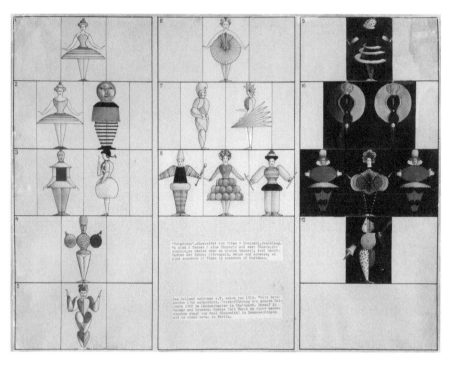

60 史雷梅爾《三人芭蕾》的服裝設計，一九二六年。

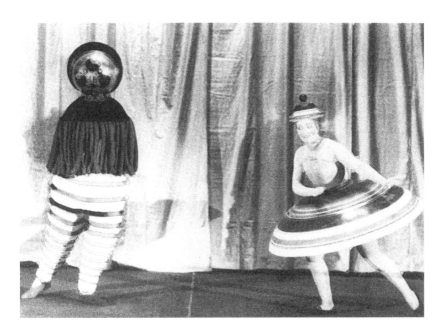

61 上——《三人芭蕾》的第二幕，一九二六年至一九二七年。

62 下——劇場工作坊，威瑪。史雷梅爾的《機械芭蕾》（Mechanical Ballet）當中的人物。
可以從畫面下方的鞋子看出來這是由人穿戴著亮彩的幾何服飾進行表演。
這齣舞劇是一九二三年在包浩斯展覽上首演。

NEW ARRIVALS
新成員

63 喬治‧莫奇，他是紡織工作坊的形式師父、
 伊登在預備課程的助教、也是一位表現主義的畫家。
 但比較特別的是，他的畫風
 是從抽象風格轉向具體風格。

格特質、以及校園內所瀰漫著的衝突氣氛。

　　在一封一九二一年六月的信件裡，史雷梅爾提到，每當他意識到自己是包浩斯的一名教師時，阿達貝爾‧史提夫特（Adalbert Stifter，1805–1868）所寫的故事標題──《愚人城堡》（The Castle of Fools）──就會浮現在他的心中。關於包浩斯的目標，史雷梅爾和絕大多數人有著同樣的疑惑。一方面，他疾呼：「我們可以做出──也只想要──最真實的……可以讓我們生活的機器，而不是大教堂。」但另一方面，他又深切意識到把這種機器視為萬靈丹的危險性：「工業已經進步得太快，工程師們也已經做出太多好東西來，我已經沒有能力想像接下來還可以怎麼發展。現在我們必須要讓它持續不墜的就是這個形而上的東西：藝術！」

　　史雷梅爾大約是與喬治‧莫奇同一時間來到包浩斯的。喬治‧莫奇的主要工作在於協助伊登進行預備課程，同時在工作坊中向熟手學生教授基本設計。一九二〇年時莫奇年方二十五，他不但是包浩斯裡最年輕的教師，也在甫到任時就被賦予了重大的任務。伊登前往赫立堡（Herrliberg）的馬茲達南拜火教總部閉關修習奧義的幾個月期間，莫奇曾經在預備課程中替他代課。

　　一九二一年至一九二七年間，莫奇也是紡織工作坊的形式師父。

就如同其他的畫家同事，莫奇曾經在狂飆藝廊展出他的作品。實際上，在莫奇搬到威瑪之前，他一直在狂飆藝廊的藝術學校任教，也因此，我們可以想見他的作品充滿表現主義的風格。他和伊登一樣，有著明確的神祕主義傾向。而且他來到包浩斯時，心中懷抱的理想是要找尋一個萌芽中的藝術社團；他希望這裡比較像是修道院，而不是一個放蕩不羈的藝文邊陲。

莫奇在包浩斯待了六年，這段期間內，他的思想有了非常大的改變。他後來甚至響應葛羅培斯的提倡，開始以技術的手段表現藝術，而且他對建築開始產生興趣，設計了兩棟實驗性的房舍，進一步證明並非只有包浩斯的學生才稱得上多才多藝。

第二波任命的教員中，最重要的人物應該數保羅·克利和瓦希里·康丁斯基。克利的作品充滿空靈、幻想、奇異、詼諧的風格。但當他在一九二〇年接到葛羅培斯請他至包浩斯任教的邀請時，他的反應倒是極其現實；當時他正在度假。

克利過去從來沒有教過書。他之所以樂於接受包浩斯的師父一職，主要是因為這份工作提供了他經濟上的保障。在答應這份工作之前，克利去了威瑪一趟，主要目的不是在了解這個學校，而是在比較威瑪與慕尼黑兩地雜貨店內販售商品的價格。他當時正與他的妻兒住在慕尼黑。

克利在繪畫生涯上屬於大器晚成。直到一九一四年他到北非短暫旅行，突尼西亞熱力四射的陽光彷彿對他施咒般令他拜倒，他才開始大膽運用色彩。第一篇評論克利作品的專文、以及他的第一次重要個展都在一九二〇年發表，那年他已經四十一歲了。

葛羅培斯對克利了解甚深，認為他會是一位具有啟發性的老師。

106, 147

64-5

克利對於理論性的問題非常著迷，口才相當好，而且學多識廣。他教學認真，也盡量避免讓自己的言論過於武斷，這些教學習慣讓受夠了教條的學生們對他鍾愛有加。此外，克利的思想也開始向包浩斯的理念靠攏，他會同時從政治與社會的脈絡來思索藝術為何物。在一九一九年慕尼黑蘇維埃共和垮台後，克利寫信給他的畫家同事，信中他提到「個人主義的藝術……是資本主義的奢侈品」，他認為新型態的藝術「能夠加入工藝的行列，並創造出偉大的成果。此後不會再有所謂的學院，只有培養工匠的藝術學校。」

　　和慕尼黑的物價相比，威瑪的物價便宜許多，因此克利隻身來到包浩斯，等他在威瑪找到一家大小可棲身之處，才把家人接過來同住。克利在威瑪的民宿住了一年多，這段期間他每隔兩個星期搭火車回慕尼黑一趟。一直到一九二一年秋天，他才找到適合的公寓。

　　剛開始的時候，他的同事們並不歡迎克利的加入。根據史雷梅爾的說法，克利的作品「讓眾人直搖頭，完全是『為藝術而藝術』(l'art pour l'art)」，絲毫不帶任何實用性的目的。」

　　克利接替了莫奇在書籍裝幀工作坊的位子，但他很少在那裡出現；而只要出現，時間也多半是花在與工作坊師父奧圖‧多爾夫納爭執上，工作沒有任何進展。當書籍裝幀工作坊在一九二二年停辦後（並非全然因為克利與多爾夫納之間的問題），克利接下了彩繪玻璃工作坊，但這項安排顯然也是有名無實。克利接觸最多、也是他後來唯一接觸的，就是紡織工作坊，他在那裡教授構圖的專門課程。克利倒是在基礎設計課程中充分發揮了他的影響力，在這些課堂中，他試圖說服學生應該對形象塑造的基本問題發展出一套批判性的手法。

　　這些課程不僅為包浩斯帶來許多好處，克利自己也受益匪淺。教

64 保羅・克利（Paul Klee），《沉浸》（Versunkenheit〔Absorption〕），一九一九年。水彩，平版印刷，25.6×18公分（10¼×7¼吋）。

學讓他不得不開始從理性的層面思索自己的作品：「當我在教學時，我必須先搞清楚，自己大部分在無意識的狀態下所做的事究竟是什麼。」克利的理論主要來自於他個人的實踐，而不是其他方面。

克利相信，所有自然界的事物都是源起於一些基本的形式，他也以此為教學的中心思想。他認為藝術應該要表現這些形式，但不是從表面上模仿這些自然界的事物，而是要試著去密切注意自然界裡萬物生成的細微過程。自然應該「在畫裡重生」，雖然繪畫裡的自然獨立於真實的自然界之外，但仍然應該遵循大自然的法則，形成一個分離、但自成一格的環境。

這個想法雖然就如同克利大部分的思想一樣難懂，但從他的著作《教學隨筆》（Pedagogical Sketchbook）中所摘錄的一段話，就可以清楚看見他的理念。這本《教學隨筆》是克利在包浩斯教學的成果集結，在一九二五年間做為《包浩斯叢書》之一出版。其中，克利寫到（在課堂上也這麼說），學生應該要努力讓自己像大自然一樣豐富、多變：

跟著自然萬物學習，看它們如何生成、看它們的形式如何

65　克利的《少女的冒險》（Young Lady's Adventure），水彩，17.2×12.5吋（43.8×31.8公分），一九二二年。
　　這幅畫是以水彩淡彩層層塗敷完成，是表現克利「上色」技巧的一個範例。

發揮各種功能，這才是最好的學校。接下來，或許從自然界出發，你會完成屬於你自己的形式，甚至有一天你會自成一個小宇宙，開始屬於你的創造。

在這本書裡，對於單純的模仿與真正的創造間最大的不同點，克利也以一個生動的比喻來解釋：「當我說畫一個『休息』的人像，大家可能都會畫出一個人躺在床上睡著。但構成這幅畫的時候應該要有層次，就像陵墓一樣，一層又一層……」

克利說服學生進行各種色彩、形式、以及圖像等技巧的實驗。他常常在自己的水彩作品上頭塗上各種釉彩，也在他的課堂上給學生做類似的習作：

65

　　我們將一長條白色分成七段，將前六段（保留第七段）刷上一層薄薄的純紅色水彩。等這層紅色水彩乾了之後，我們再繼續刷上另一層（保留第一段）薄薄的純綠色水彩……

在教師與畫家的角色上，克利孜孜矻矻、煞費苦心，而且必定做好充分的準備。在任教的前幾年，他會將所有準備在課堂上所講的話寫在一系列藍色書皮的本子上，一字不差地按表操課；還會兩手各拿不同顏色的粉筆，以左右開弓的方式很快地將圖表畫滿整個黑板（他兩手都很靈巧）。且不說他的方法過時，他是用傳統的方法在進行教學——先是針對理論進行授課，接著讓學生們練習，在習作中運用理論。至少在威瑪的包浩斯，第一道練習題是要「實際畫出自然界裡的葉子，觀察葉脈在葉片上連貫的能量。」

雖然包浩斯不認同以繪畫本身為目的的作法，克利也無意讓學生們成為製圖家或畫家，但他還是要求學生們畫畫，因為他相信這樣的練習可以幫助學生們掌握他一心想要傳授的基本理論原則。他常常強調建築與繪畫構圖間的相似之處。他說，一幅畫「是一塊塊建構出來的，和房子沒什麼兩樣。」而畫家也和建築師一樣，必須要確保他的構圖夠穩定，而且能夠「承重」。

在一九二二年年初，一位在藝術水準上與克利相仿、但人格特質與教學方式卻與克利截然不同的教員加入了包浩斯。他是瓦希里·康丁斯基，他到包浩斯任教時正值中年，藝術生涯也正走到中途。康丁斯基是俄國人，世紀之交時，他在慕尼黑學習藝術。後來他繼續留在德國，直到第一次世界大戰爆發，他才由於身為敵對國的國民，而被迫取道斯堪地那維亞回到俄國。俄國革命後，他積極參與剛起步的蘇維埃的文化政治圈，改革既有的藝術學校，並成立新的藝術教育機構。⁶⁷

康丁斯基在一次大戰前就已經認識葛羅培斯，在這段期間，康丁斯基也一直與葛羅培斯保持聯繫，讓葛羅培斯了解他在教育界的最新動態。我們幾乎可以確定，康丁斯基在一九二〇年為莫斯科藝術與文化學院（Moscow Institute of Art and Culture，INKhUK）撰寫的教學大綱，深受葛羅培斯的〈包浩斯宣言〉啟發。他似乎從一開始就對包浩斯及其目標非常了解。他在一九一九年的文章中就提到，「建築、繪畫、以及雕塑的綜合體，就我所知，已經在威瑪實現了。」

由於蘇維埃內部對實驗性質的藝術多所反彈，這讓康丁斯基心生畏懼；加以對俄國革命的美夢幻滅，於是康丁斯基在一九二一年回到了德國，心裡頭期待著能在包浩斯裡覓得教職。實際上，在他抵達柏林後不久，葛羅培斯就與他聯絡——畢竟這裡就有一個曾經在社會動

66 L. 郎（L. Lang），
康丁斯基課堂上的分析繪圖作業，
一九二六年至一九二七年。
這是一系列繪畫課程中的第一階段課程，
學生們要把工作坊中擺放的靜物
簡化成抽象的、幾何的結構。
這個主題的基本結構如左方的草圖所示。

盪的背景下投身教育的改革者啊。不過葛羅培斯一開始的時候也非常
謹慎，他要求同事們對康丁斯基的聘用一事暫時保密，「因為康丁斯
基的俄國人身分，可能會引起一些異議。」

　　葛羅培斯之所以邀請康丁斯基前來任教，其實還有其他原因。雖
然康丁斯基的作品當時並不是太受歡迎，某些前衛主義的派別甚至認
為康丁斯基的先驗理論過於曖昧不明而抵制他的作品，但畢竟這個俄
國人是少數在世的知名抽象派畫家之一。一般公認他創造了藝術史上
第一幅非具象（non-figurative）構圖的作品，而他的長篇論文〈藝術的精
神性〉（Concerning the Spiritual in Art，1911）也被視為一部重要的論著，許多人
即便看不懂也是這麼認為。

　　康丁斯基相信，在未來，藝術形式會超越個別的表現媒介而融
匯為一，進而創造出一個光輝燦爛的綜合體，這個綜合體就是所謂的
Gesamtkunstwerk。Gesamtkunstwerk沒有很適當的譯法（大致可譯為「藝
術整體作品」），這個字是由德國浪漫主義派所創造出來的，理察・華格

67 瓦希里‧康丁斯基。

納（Richard Wagner，1813–1883）用了這個字以表達他在他的音樂劇中追求這個綜合體的目標與理想。

康丁斯基在一九一二年出版的《藍騎士年鑑》（Blue Rider Almanac）當中發表了一齣短劇〈黃色聲音〉（The Yellow Sound），劇中大致結合了演說、歌唱、動作、形式、與色彩等藝術形式，這是康丁斯基對於 Gesamtkunstwerk 所做的實驗性的範例。

葛羅培斯心中也有他自己的 Gesamtkunstwerk ——那是一座許多天才與技藝超群的技師們為了共同的藝術目標而努力打造的建築。這樣看來，康丁斯基和葛羅培斯兩個人的目標是相當接近的。

康丁斯基還有一點讓葛羅培斯相信他會是一個好的包浩斯教師人選。他是一個孜孜不倦的理論家，在就基本的藝術問題進行分析時，他會旁徵博引各種知識，甚至包括法學和物理學。在他的著作〈藝術的精神性〉中所談的一切形而上的理論，都是在試圖為主觀經驗的表現定出一套客觀的定律來。

在康丁斯基回到德國之前，他已經結了第二次婚。他的第二任妻子妮娜比他年輕許多，而且從她的回憶錄來看，她的體態魅力恐怕遠勝過她的智力。她記得一九二二年六月初，康丁斯基第一次帶她到威

瑪。那時他們非常貧窮，因此當他們看到德國商店裡並不算充裕的物資時還是感到非常驚訝，因為這和他們在蘇維埃所能看到的相比，已經是太豐盛了。

康丁斯基接下了史雷梅爾在壁畫工作坊的形式師父一職，同時也和克利輪流教授基礎設計課程。他幾乎每天一早就到包浩斯，下午小睡片刻後，又會回到校園內工作。

康丁斯基的年紀、他的寡言、冷漠的外表、威嚴的態度、以及他對教條的喜好，在在都讓他的教學充滿一種無可挑戰的氣氛。由於他決意要傳播「藝術的客觀性」的觀念，因此他在授課時彷彿是在宣揚絕對的真理；加以他過去曾在大學講授法律，這更帶給人們一種印象——他就像是一個容不得異議的立法者。學生們都覺得他很冷漠，不容易親近。

康丁斯基將他開設的基礎設計課程重心放在色彩上，他也針對色彩舉辦了研討會，所有學生都必須參加。他還設計了一們分析繪圖的課程，並且親自教授。

從一件康丁斯基的學生所說的趣事，可以看得出來並不是每個人都把這位老師的話認真放在心上。康丁斯基經常寫到與提到「內心的需要」（inner necessity），他認為這是驅使每一位真正的藝術家創作的動力。有一天，一名美國籍學生喬治·亞當斯（George Adams）在畫太陽，他在日本國旗上畫出了日升、正午、下午、以及日落的景象。

> 「你這是想要畫什麼？」康丁斯基問。「我想到了日本。」「但你不是日本人。」「我不是，可是我能很輕易地就進入日本人的內心世界。」康丁斯基對此非常忿怒——那是模仿；那不是內

心的需要。

另外一個學生跟羅塔爾・施瑞爾說，他認為抽象畫根本就是在胡說八道，所以他交給康丁斯基一張空無一物的白卷。「康丁斯基師父，」他很有禮貌地說，「我總算成功地畫出一張純然無物的抽象畫了。」

康丁斯基很認真地研究了我的畫。他把我的畫立在大家面前，接著說：「這張畫的尺寸是對的。你想畫的是世俗的感覺。世俗的顏色是紅色。你為什麼用了白色呢？」我回答他：「因為純白代表了空無一物。」「空無一物是很棒的概念，」康丁斯基說，「上帝就是從空無一物中創造出世界的。所以現在我們要⋯⋯從這個空無一物中創造一個小世界。」於是他拿起畫筆開始畫，在一片純白上畫了一個紅點、一個黃點、和一個藍點，接著在旁邊渲染出一片亮綠色的影子。突然間，一幅畫就出現在你面前，那是一幅畫得恰到好處、動人心魄的作品。

69　康丁斯基的「有如在編織般的自由線條，強調水平性」，以及右方的「搭配幾何圖案」。

　　這名學生就此一改先前對康丁斯基的懷疑態度，他也並非唯一臣服於這位俄國教師艱澀想法下的人。然而，想要參加康丁斯基的課程絕對不是件容易的事。他不容許有任何與他相左的意見出現；在形式與色彩的運用上如果有與他個人經驗相異的作法，他也絕不接受。

　　從現今留存的照片來看，康丁斯基在壁畫工作坊的作品，大多是把他個人畫架上的畫作就形式與色彩放大規格再轉製而成。他的一名學生——後來也在包浩斯任教的赫伯特·貝爾——提供了一些關於康丁斯基在工作坊課程中的描述：

　　　　課堂上主要是就室內與室外空間壁畫的練習進行指導。這些練習意在培養學生們對色彩與建築整合一體的感覺。在進入實作前，會先就色彩的本質與色彩和形式間的關係進行討論，理論與實作兩者相輔相成。在壁畫製作中，我們利用各式各樣的材料與技巧驗證理論。對於色彩心理學以及色彩與空間的關係，康丁斯基有他獨到的看法，而他的看法也讓我們的討論更加熱烈。

　　其他關於康丁斯基課堂情形的描述，讓我們對他的教學方法有更深入的認識。以下敘述是關於分析繪圖課的練習：

70　瓦希里‧康丁斯基，《紫羅蘭》（Violet），彩色版畫，一九二三年。

康丁斯基的課長達兩個小時。繪畫練習時，康丁斯基會自己或是

在學生的協助下以木板、木條、尺等擺放成一組靜物。康丁斯基不准我們直接複製這組靜物；他寧可、或者說期待學生們把這組靜物轉化成一條條的張力線或者是結構，由下到上記錄它或重或輕的各項特徵。

這名學生還描述了另一次的練習：

康丁斯基教我們觀察的過程，而不是繪畫的實作。課程的設計是要讓學生們從練習入門。比方說：「以下是你們下星期五前的作業：拿一張黑色的紙，在紙上擺放不同顏色的方塊；然後把這些顏色方塊放到一張白色的紙上。接下來，在這些顏色方塊上先後擺上白色和黑色的方塊。這就是你們下一堂課的作業。今天就到這裡為止。」

另外一名學生回憶康丁斯基在課堂上交代給學生們的假期作業：

把一個三十公分乘十公分的區塊分成幾個五公分乘十公分的長方形。上頭必須使用的顏色有：三原色、三種二次色（secondaries）、和三種無彩色（黑、白、灰）。你可以隨意安排這

些色彩長方形的擺放位置，但是只能有水平、垂直兩種方向，不能有其他角度；你也可以隨意安排各種顏色出現的次數，但是每種顏色至少要出現一次。這個作業的練習重點在於：

1. 畫面中心的強調；
2. 畫面上方與下方的平衡。

這名學生繼續說道：

他最後一堂課裡也沒多說什麼新的課，比較有提到的就是方塊裡的張力。我完全不了解他在說什麼，也不覺得那有什麼重要……

儘管有這一類的懷疑論調存在，康丁斯基的基礎設計課似乎還是成了包浩斯裡最有用的課程之一。透過嚴格、類科學的方式分析顏色、形式、與線條，康丁斯基打開了學生們的視野，讓他們看見以理性掌握、以感性表現藝術的可能性。此外，他個人的作品也為看似有其侷限性的抽象語言表現出無限的潛力──康丁斯基對幾何圖形的巧妙運用，為包浩斯的設計風格帶來極大的影響，尤其是在一九二五年以後。

STUNDENPLAN FÜR VORLEHRE

VORMITTAG

	MONTAG	DIENSTAG	MITTWOCH	DONNERSTAG	FREITAG	SAMSTAG
8-9						
9-10	GESTALTUNGS· STUDIEN		WERKARBEIT			GESTALTUNGS· STUDIEN
10-11			ALBERS			
11-12	MOHOLY					MOHOLY
12-1	REITHAUS	GESTALTUNGSLEHRE FORM·KLEE·AKTSAAL	REITHAUS		GESTALTUNGSLEHRE FARBE·KANDINSKY	REITHAUS

2-3			WERKZEICHNEN GROPIUS·LANGE·MEYER RAUM 39			
3-4						
4-5	WISSENSCHAFTL. FÄCHER.-MATH· PHYS.-AKTSAAL	ZEICHNEN KLEE RAUM 39	Werkzeichnen Mittwochs v. 2-6 Uhr Raum 39	Raumlehre Donnerstags v. 2-6 Uhr Raum 39	ANALYTHISCH ZEICHNEN— KANDINSKY.R39	VERSCHIEDENE
5-6						VORTRÄGE.
6-7						
7-8		ABENDAKT·KLEE OBLIGATORISCH FÜR VORKURS			ABENDAKT	
8-9						

AN DEN GELB UMRANDETEN UNTERRICHTSSTUNDEN KÖNNEN ALLE
GESELLEN UND LEHRLINGE TEILNEHMEN.

71 預備課程的課表，威瑪，一九二四年。

基礎課程：色彩與形式

THE BASIC CO
COLOUR AND

　　伊登在一九六三年發表了一篇關於他在包浩斯所開設的預備課程的文章，其中他否認課程的內容有任何獨到之處、或者使用了任何創新的教學方法──這些課程設計的初衷只是為了要對加入包浩斯的學生們進行評量，並且幫助他們將創意的潛能釋放出來。

　　實際上，包浩斯預備課程的概念並非是創新的想法，德國境內有些學校也早就開始要求所有學生都必須經過試讀期，等通過考試後才能取得最後的入學資格。包浩斯的預備課程──不論是在伊登離開之前或之後──之所以獨樹一幟，是因為它在理論教學方面可以說是量多質精；在課程中，他們透過理性的嚴格標準對視覺經驗與美學創意的本質進行抽絲剝繭。

　　我們之前已經提過伊登會在課堂上進行創作素材的實驗、分析古典大師的作品，而伊登、克利、和康丁斯基對色彩與形式特質的研究，也是理論課程當中的一部分。在大部分的預備課程中，基礎理論是由克利和康丁斯基授課。他們兩位都開了色彩與形式的必修課，克利授課到一九三一年，康丁斯基則到一九三三年包浩斯關校為止。他們都有將授課內容做成記錄、或者至少根據授課內容出版了個人著作。康丁斯基的《點、線、面》（Point and Line to Plane）以及克利的《教學隨筆》都收在前一章曾經提到的包浩斯叢書系列當中。

伊登也曾經教授過一些理論課程，我們應該從這位預備課程的創始人開始談起。

身為一名畫家，伊登認為自己在色彩學上有著卓越的天分。也因此，他經常在自己的署名後方加上「色彩藝術大師」（Master of the art of colour）的字樣。伊登也相信，正因為他是一名色彩理論家，所以他才能對藝術教育做出最大的貢獻。

伊登就讀於斯圖嘉特學院時，阿道夫・荷澤爾正在學院內任教。自歌德以下，德國有幾位藝術家對色彩理論做出特殊貢獻，荷澤爾正是其中之一。他和歌德一樣，對色彩情感性與精神性上的重視遠甚於科學性；伊登的理論則是承自荷澤爾而來。

伊登認為，要將色彩自形式抽離是不可能的事，反之亦然，兩者是相互依存的。他在一九一六年所寫的短文中，對於他的色彩與形式理論有著精要的論述。

　　幾何是最容易被理解的形式，最基本的元素有圓形、方形、和三角形。各種可能的形式都潛藏在這幾個元素當中，看得出來的人就看得見，看不出來的人就看不見。

　　形式也就是色彩。沒有了色彩，形式也就消失了。形式與色彩是一體的。光譜上的色彩是最容易被理解的色彩，看得出來的人就看得見，看不出來的人就看不見……

　　幾何圖形與光譜色彩是最簡單、最敏感的形式與顏色，也因此，它們是藝術作品當中最恰當的表現方式。

於是，想要學習形式與色彩的話，伊登的學生們都必須從有限的

幾個基本圖形與顏色開始。

形式沒有辦法獨立於色彩而存在，還有其他的要素也會影響形式的存在——「比較」是必要的。因此對比與張力的觀念，就成為伊登的理論中心。

受到荷澤爾的影響，伊登將七種色彩的對比做為他的理論基礎——一種色彩與另一種色彩的簡單對比、淺色調與深色調的對比、暖色調與冷色調的對比、以及互補色之間的對比。 72

他還在色彩的質與量上做了對比。他設計這些對比的目的，是希望能夠呈現出相關色彩的本質，同時讓色彩發揮最好的效果。

根據他對色彩的見解，伊登設計出一個色球（不是色環），他認為球形是「最能表現出色彩秩序的形狀」。球形也「能夠呈現出色彩互補的原則，還有色彩彼此之間、以及色彩與黑和白之間的所有關係。」從「赤道」上的紅色到紫色、以及從北極的白色到南極的黑色，伊登的色彩球介紹了光譜以外的四種間色（intermediate hues），也標示出了互補色與原色、二次色、以及互補色彼此之間在色調尺上的關係。

對伊登來說，色彩的性質絕對不只與視覺經驗有關。身為一個神祕主義者，伊登相信所有的感情狀態都是透過色彩——以及形式——所傳達的。在深入研究三種基本幾何圖形後，他從中發現了形狀與特定色彩之間的類比關係。

這些類比關係是屬於情緒性與精神性的。比方說，正方形代表了平靜、死亡、黑色、幽暗、紅色，三角形代表了激動、活力、白色、黃色，圓形則代表了合而為一、無窮無盡、寧靜祥和。圓形同時也是藍色的。

因此，每一種形狀都有伊登所謂的「歸屬色」——也就是在情緒

72 F. 迪克（F. Dicker），
　　「明暗研究」，
　　伊登的預備課程習作，
　　炭筆，一九二○年。

73 彼得‧凱勒，搖籃，
　　一九二二年。
　　這個物品是以
　　三原色上色。

THE BASIC COURSE: COLOUR AND FORM
基礎課程：色彩與形式

74 尤金・貝茲（Eugen Batz），色彩與形式的排列，康丁斯基的色彩研討會的習作，一九二九年至一九三〇年。對應於「基本」幾何圖案的顏色被調和在一起，以相應於中間行的「次要」形狀。

上最能對應的顏色。假使一個畫家想要讓作品達到平衡與和諧的境界，他就必須留意像是正方形與紅色、三角形與黃色、圓形與藍色這種自然的對應關係。

雖然康丁斯基直到一九二二年才加入包浩斯，但他與伊登的信念十分相近，而且他在一九一二年發表的〈藝術的精神性〉當中所論述的色彩理論也對伊登造成了影響。因此，康丁斯基在預備課程中所做的貢獻，恰與伊登教給學生們的相合。

伊登相信，假使他的學生們能有一些親身的體驗，他們會對形式的表現能力有更深入的理解。於是在紙上動手作畫前，伊登會鼓勵學生們運動他們的身體，比方說擺成圓形或三角形，去實際「感受」、並且「生活」在形式當中。

伊登也會要求學生們動手做出一些表現圓形、正方形、三角形、或者這三種形狀組合而成的模型。伊登希望透過這個方式讓學生們對於形式與色彩的「內在意義」有更敏銳的感受，同時讓他們除了平面創作之外，也能透過立體的創作傳達這些感受。

伊登的理論不僅僅影響了學生們思考繪畫與雕塑的方式，也對包浩斯工作坊中的作品造成一定的影響。一九二二年，彼得・凱勒（Peter Keler，1898–1982）在櫥櫃工作坊中製作了一個看起來十分危險的搖籃。這個搖籃不但運用了三角形、圓形、以及正方形的組合，而且還塗上了——根據伊登的說法——最適當的色彩。順帶一提，這個搖籃實際上要比它看起來安全多了。

伊登的理論摻雜了他個人客觀的觀察與主觀的見解，這與康丁斯基的理論非常相近。不過雖然同樣在是在探討基本的視覺語言的形成，康丁斯基的理論顯然更深入、更詳盡。

康丁斯基很早就知道自己擁有整合感官知覺的天賦——當他的某一個感官受到了刺激，另一個感官也會跟著產生反應。比方說，當他看到某一個場景、甚至是某一種顏色時，他通常會跟著聽到某種聲音；或者當他在聽音樂時，腦子裡就會出現某種顏色或是場景。他所聽到的或看到的通常都很明確，可能像是某個樂器所演奏出來的某個音。

色彩與聲音也會激起特定的感受，雖然這些感受無可避免是一種相當主觀的體驗，但康丁斯基還是試圖去探討、並定義出解釋這些感受的通用法則。

康丁斯基對預備課程的貢獻有二，一個是在前一章已經提過的分析繪圖，另外一個則是對於色彩與形式的理論探討。他以一種嚴謹的結構、甚至可以說是科學的手法在進行相關研究，先是著手檢驗個別的色彩與形式，接著審視彼此之間的關係，最後將所有二維的圖像展開在平面上，從整體面來進行探討。

康丁斯基的色彩理論是從歌德至人類學者魯道夫・史代納一脈相承而來，以色溫（暖色或冷色）以及色調（明色或暗色）的運用為理論的基本特色。

色溫是看顏色接近黃色（極暖色）或藍色（極冷色）的程度而決定。然而，每一種顏色除了色溫之外，還有個別的意義。「黃色是典型的世俗的顏色」，而「藍色是典型的神聖的顏色」，諸如此類。黃色象徵著進取、超越極限，是代表企圖心、活力、變動的顏色；相反的藍色則象徵著退避、自我侷限，是代表羞怯、消極的顏色。黃色堅硬且銳氣逼人，藍色柔軟且能屈能伸。黃色的味道濃烈，藍色的味道則像是新鮮的無花果。小號是黃色的，管風琴則是藍色的。

康丁斯基還進一步說明了第二大對比——白色與黑色——以及第

75 弗瑞茲・查許尼格（Fritz Tschaschnig），色彩與形式的排列，
　康丁斯基的色彩研討會的習作，一九三一年。

THE BASIC COURSE: COLOUR AND FORM
基礎課程：色彩與形式

76 弗瑞茲‧查許尼格，不同角度的色彩排列，康丁斯基的色彩研討會的習作，一九三一年。
和色彩一樣，康丁斯基認為不同的角度也有不同的「溫度」。

三大對比——紅色和綠色——的特性。

　　由於綠色是由兩個完全極端的顏色——黃色和藍色——混合而成，它所創造出來的感覺是一種完美的平衡與和諧，是順服與自足的。從康丁斯基對綠色的意義所做的描述當中，我們可以看到他對於色彩特性的解釋有多麼詳盡：「絕對的綠色所佔據的位置，就如同中產階級在人類世界所佔據的位置一樣——它是無可動搖的，它滿足於自我的現狀，而且在任何領域裡都是少數。」

　　另一方面，紅色則是生氣勃勃的、躍動的、而且充滿力量，紅色與黃色調和在一起的時候就成了橙色。橙色和紫色（由紅色與藍色調和而成）是康丁斯基理論中的最後一種重要對比。黃色與藍色對比的理論，在橙色與紫色的對比上也同樣適用，只是程度輕重不同。紅色也因而成為黃色與藍色之間的橋樑。

　　從這段關於康丁斯基色彩課程的簡要說明當中，我們可以看到，他相信視覺的語言終究是比文字語言更能傳達感受的，而他也的確不斷地向視覺的語言靠攏。與伊登一樣，他也認為色彩不能獨立於形式而存在，因此在這套視覺語言的系統中，形式理論佔了非常重要的一部分。

　　康丁斯基對於形式的研究始於不可分割的最小元素——點，而當點有了動作，就會形成線。至於點的性質，則會與表現它的面的大小有關——比方說，比較大的點就會變成一個「盤」。

　　由點而產生的線，會視施加於點上的力量而有不同的型態。一股單一、規律的力量會產生一條直線；兩股以上的力量則會造成有角的折線、或者是波浪狀的曲線。

　　就如同每種顏色有各自的特性一般，各種不同的線條也有其獨特

的個性。例如，垂直的線條給人溫暖的感覺，水平的線條則是寒冷的，而斜線就要視它的位置與方向來決定它的性質。

　　康丁斯基課堂上有許多練習，都是為了讓學生深入了解色彩與形式之間的對應關係。康丁斯基的說法是，假使三原色與基本形狀之間適當的搭配關係是黃色對三角形、紅色對正方形、藍色對圓形，那麼組合後的幾何圖形也應該要搭配相應調和的色彩。五角形是正方形與 74
三角形的組合，所以它應該要是橙色的。折線與曲線也有它們適合的色彩。康丁斯基的課堂練習中也經常在探討這些理論的效果，雖然不見得能驗證他的理論正確性，但這些練習本身往往都是非常引人入勝 75-6
的作品。

　　康丁斯基所發展的理論不僅僅探討顏色與線條，同時還包括了整體構圖。他首先從應用的形式類型開始著手。水平的形式是寒冷的，垂直的形式則是溫暖的；引導視線向上的構圖是自由而且輕盈的，引導視線向下的構圖則是沉重且壓抑的；向左的運動是大膽的、解放的，反方向則是熟悉的、可靠的。透過這些「法則」可以創造出或和諧、或不和諧的視覺體驗，也能夠透過構圖表達各種細緻的感受。

　　和康丁斯基一板一眼、教條式的教學比較起來，克利的教學是屬於實驗性、無有定論的。康丁斯基所說的有如摩西帶下山的誡條一般，克利的理論則是從觀察出發、來自於日常生活的體驗。

　　克利在繪畫與音樂之間定義出許多相似之處，而且在他的理論中對此多所探討，這一點與伊登和康丁斯基是相同的。不同的是，克利本身就是一位造詣甚深的音樂家，他是出色的小提琴手，十二歲那一年就曾經與伯恩交響樂團（Berne symphony orchestra）同台演出。克利有強烈的神祕主義傾向，他相信最至高無上的藝術表現，是一種無以名之

的奧義。然而，較低層次的藝術表現仍然是可以被解說與傳授的，於是克利也和康丁斯基一樣，就色彩與形式發展出一套精細、而且有其科學根據的理論。他的理論要比他的自然研究更早成為學生們創意的靈感來源。

和康丁斯基相同，克利的形式課程是從對於點和線的討論開始。他將線定義為運動中的點。他認為線有三種類型：積極的線、消極的線、以及中性的線。積極的線是自由自在的、總是在移動，不見得有特定的目的地。假使一條線描繪出了一個連貫性的圖形，它就成為中性的線條。如果這個圖形被上了色，此時線條就會成為消極的線條，因為色彩會成為積極的元素。

78 克利沒有以權威的口吻定下每一種線條的性質；他用比喻的方法來描述。比方說，一幅畫就是「一條線去散步」，而且這條線會隨著途中所發生的狀況而改變它的特性——不論這一路下來是好走或者不好走、不論行進的路徑是不是被完全阻礙了。

79 中性的線會描繪出兩種基本的圖形：結構的和個體的。同樣的視覺元素在不斷重覆下會形成結構圖形，而個體圖形則無法在不改變其特性的狀況下外加、或抽離任何要素。舉例而言，一條魚是一種個體圖形，魚身上的鱗片則是結構圖形。

接下來，克利開始思考各種形式之間的關係，他讓學生們練習以不同方式和位置擺放同一種圖形——相反的、轉九十度角的、上下顛倒的，諸如此類。透過這個練習，學生們就會習慣於發掘一個簡單的圖形所具有的各種潛力。

對克利來說，所有藝術作品的目的都是在創造視覺上的和諧，在心智與物質上尋求「男性」與「女性」原則的平衡。於是我們看到了

THE BASIC COURSE: COLOUR AND FORM
基礎課程：色彩與形式

線條與色彩之間的平衡、形式與色調之間的平衡等等,這種天平式的平衡成為他理論中最重要的一部分。

克利清楚地表示,對這個理論或任何事物來說,相對性都是最重要的要素。

黑色比白色來得沉重的假設,只有在我們以白襯黑的前提下才成立……物理學裡所提到的重力和水有關,但是在我們的領域裡,有各式各樣的重力,它們和白色、黑色、或者和平均色(以及兩者中間的任何色調)有關。在色彩的世界裡會產生出更多不同的關係,在紅底上的顏色……在紫底上的顏色……

克利的色彩理論和康丁斯基以及伊登的理論同樣源自歌德,同時也深受倫格(Philipp Otto Runge,1777–1810)、德拉克洛瓦(Eugène Delacroix,1798–1863)、康丁斯基、以及德洛內等人的影響;克利還於一九一二年將德洛內關於光線的論文譯為德文。和伊登一樣,克利也從光譜上的

78 **對頁**——保羅‧克利，他圖解
積極的線與消極的面所構成的圖形（左方）、
以及消極的線與積極的面
所構成的圖形之間的關係。
兩者的中間則是屬於「中性線條」的區域。

79 **右**——克利以素描（一條魚）
說明結構圖形與個體圖形。

色彩出發，但他所設計出來的是一個色圈，這比伊登的色球來得更容
易為大眾所了解。相較於線只有長度、色調只有長度與重量，色彩多
了第三種要素——質量，也因此，色彩是視覺經驗當中最為豐富的一　77
個面向。

　　基於這個原因，學生們只有在能夠駕馭線條與色調後，才能開始
處理色彩。克利要求學生們運用想像中的天平為色彩兩兩稱重（比方
說紅色比藍色重），進而思考不同顏色的色級變化，像是從紫色到紅
色。總而言之，克利無意定下任何法則，他希望的是學生能透過他所
提供的素材與線索，得出他們自己的結論。

　　令許多人頗感意外的是，預備課程的理論面對於工作坊的作品
確實產生了影響；那個出名的搖籃並不是唯一一個以基本幾何形狀組
成、以三原色上色的作品。原本，藝術上的指導與形式上的靈感啟發
應該是形式師父們的職責，但在大部分的情況下，他們所做的卻遠不
及預備課程所帶給學生們的來得多。

維爾莫斯・胡札（Vilmos Huzar，1884–1960）在受到荷蘭藝術家迪歐・凡・杜斯伯格（Theo van Doesburg，1883–1931）的啟發後，於一九二二年九月號的《風格》雜誌（De Stijl）中為文抨擊包浩斯，他認為包浩斯的不事生產儼然是「對國家與文化而言的一項罪行」：

在這些統合的空間、形式與色彩當中，哪裡看得出來對於一些原則的整合有做過任何的嘗試與努力？圖畫，只有圖畫……圖形，以及個別的雕塑作品。費寧格展出的作品，比他十年前在法國所做的（一九一二年的立體主義派）還不如……克利……拿他自己變態的夢境來隨手亂塗……伊登的作品則過分空洞、華而不實，只為追求表面的效果。史雷梅爾雖然具有實驗精神，但在我們看來，他的東西與其他雕塑家並無二致……至於樹立在威瑪公墓中、由校長葛羅培斯設計的表現主義風格紀念碑，不過是出自於廉價的文藝靈感，甚至連史雷梅爾的雕塑作品都比不上……假使包浩斯想要達成宣言當中所宣示的目標，勢必要有其他大師級人物的加入，而所謂的大師必需是懂得如何創造出藝術的整合體、也能夠展現出這種創造力的人才行……

很顯然，這裡所謂的「其他大師級人物」，其中之一應該要是前

「荷」風逼人

GOING DUTCH

面所提到的那位荷蘭人。

　　胡札的文章與凡‧杜斯伯格在威瑪的出現，對於包浩斯課程的變革或多或少產生了影響。迪歐‧凡‧杜斯伯格是一位藝術家、建築師、理論家，他於一九二一年在威瑪創立了風格派，也在當地發行名為《風格》的雜誌。他在公開演說中讚揚葛羅培斯教育改革的基本理念，但也毫不留情地批評了包浩斯創校以來的教學方向。

　　費寧格謹慎地思量延聘凡‧杜斯伯格前來任教的好處，這一點葛羅培斯之前也已經考慮過了。費寧格認為，凡‧杜斯伯格對包浩斯來說會是「有其價值，因為現在包浩斯已經充斥著過度浪漫主義的氣氛，他的加入正好可以與之抗衡。」但是費寧格也看到這是一著險棋，因為「他很有可能沒辦法安守本分，很快地，他就會像伊登一樣……想要掌握全局。」

　　在費寧格眼中，伊登和凡‧杜斯伯格就像是一體的兩面，從某方面而言，他們倆都很專斷。然而除此之外，這兩個人可以說毫無相同之處。當伊登穿著僧袍在校園裡遊蕩時，凡‧杜斯伯格也正戴著他的單片眼鏡、穿著黑襯衫、打著白領帶大步走在威瑪街上。伊登一眼就看出誰是他的敵人，他曾經忿忿地說道：「穿著黑襯衫的人，連靈魂也是黑的。」

　　凡‧杜斯伯格所提出的批判是不容小覷的。他在國際前衛派當中頗具名氣又深受敬重，同圈子的還有瑞特威爾德（Rietveld，Gerrit Thomas

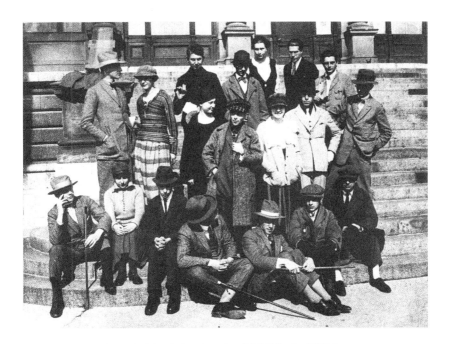

80　結構主義與達達主義大會，威瑪，一九二二年。奈莉與迪歐·凡·杜斯伯格
　　為第二排右方數來第三和第二位；在他們上方的是莫霍里－那基與他的夫人；
　　頭戴鴨舌帽的是艾爾·李希斯基（El Lissitsky，1890–1941）；左方是包浩斯的學生威爾納·葛瑞夫；
　　最下排右方開始分別為崔斯坦·查拉（Tristan Tzara，1878–1941）、
　　漢斯·阿爾普（Hans Arp，1887–1966）、以及漢斯·李希特（Hans Richter，1888–1976）。

Rietveld，1888–1964）和蒙德里安（Mondrian，Piet Monderian，1872–1944）。他在
歐洲藝術版圖上所佔的一席之地已經不可抹滅，他所負責建造的建築
物，其風格也深受葛羅培斯所景仰。尤其，當他指稱包浩斯已經陷入
了無可救藥的浪漫主義、也看不出有太多具體的成效時，他的說法可
不是空穴來風。

　　凡·杜斯伯格自己則是已經走到了生涯的轉捩點。眼下他被其他
風格派的創始成員們離棄，因此他試圖要為自己在國際舞台上闖出更
響亮的名號，也希望葛羅培斯能幫他安排一份在包浩斯的教職。一九
二一年四月他旅行至威瑪，阿道夫·梅耶替他找了一層公寓，一個包
浩斯的學生則將個人的工作室提供給他做為教學場地。

　　雖然凡·杜斯伯格的批評說得已經夠清楚、也容易理解，但他正

81-3　上圖為兩枚包浩斯校徽。

上方的校徽是由卡爾・彼德・羅爾（Karl Peter Röhl）
所設計，之後為下方由史雷梅爾設計、極具風格派（De
Stijl）色彩的新校徽所取代。

請參考右圖迪歐・凡・都斯柏格（Theo van Does-
burg），《俄羅斯之舞的韻律》（Rhythm of a Russian
Dance），一九一八年，油畫，135.9×61.6公分
（53½×24¼吋）。

面的意見卻相對顯得很隱晦。一九二二年，凡・杜斯伯格在威瑪發起
了「結構主義者與達達主義者大會」（Constructivist and Dadaist Congress），這　80
表示，他當然支持經過大腦理智思考、受到機械工藝啟發的藝術，但
對於由一群宣稱自己是傻瓜——不論是因為政治或其他因素——的藝
術家所創造出來的無秩序藝術，他也同樣支持。一位在包浩斯就學的
女孩，對凡・杜斯伯格當時在威瑪的活動有很生動的描述：

　　凡・杜斯伯格在擊鼓聲與吹號聲中不斷抨擊著一些課題和
　　對象。他也高聲尖叫著。他叫得愈大聲，他就愈相信自己的
　　想法已經深植在人們的心中。他讓整個威瑪和包浩斯感到很
　　不安。他晚上有一場表演，表演裡他談論著結構主義並且高聲

呼喊，當時我也在場。他激烈的言詞時而被他太太奈莉（Nelly）在鋼琴上所演奏的結構主義音樂打斷，她在琴鍵上用力地敲打出不和諧的聲音。我們大家都樂不可支，凡‧杜斯伯格甚至還成功地讓四個學生轉投他的陣營。他們同聲辱罵其他包浩斯人：「你們全是些浪漫主義者。」

奈莉‧凡‧杜斯伯格所演奏的是他自己的創作曲，《螞蟻與大象進行曲》（March of the Ants and Elephants）。

凡‧杜斯伯格從包浩斯收服的學生當中，有一位是威爾納‧葛瑞夫（Werner Graeff，1901-1978），在他的協助下，凡‧杜斯伯格於一九二一年至一九二三年間在威瑪開設了風格派的課程，其中除了有輔以圖片說明的演講課之外，還為包浩斯的學生免費教授構圖。在此情況下，風格派儼然在威瑪形成了一個小分支，幾乎包浩斯所有的學生都被納入旗下。其中最重要的人物就是卡爾‧彼德‧羅爾（Karl Peter Röhl，1890-1975），他曾在一九二二年的《風格》雜誌中發表他的作品。羅爾曾經替包浩斯設計了一個類表現主義風格的校徽，這個校徽一直被使用到一九二一年。此時，羅爾已經深受風格派影響，在他的創作中他只使用直線與三原色。

凡‧杜斯伯格在威瑪的出現、以及他對於在校學生（而非意圖離開包浩斯的學生）所產生的影響，讓葛羅培斯了解到包浩斯一路走來的方向，已經到了非變不可的地步，再不行動恐怕就為時已晚。葛羅培斯原本想像著學校能大方地廣納百家之言，在多樣性中創造出和諧，但一切未能如他所願。伊登的影響力已經大到能主宰一切，而且工藝為先的強調現在看來似乎也有點過時了。

有人認為，葛羅培斯的想法開始轉變的第一個明確的徵兆，就是他採用了新的校徽。奧斯卡・史雷梅爾在一九二一年秋天所設計的新校徽樣式簡潔有力，被用以取代之前羅爾所設計的版本。這個新版校徽強而有力地彰顯出包浩斯——特別是在一九二三年後——所極力培養的形象，其中也不難看出風格派的語彙所造成的影響。

81

82

83

　　許多證據顯示，葛羅培斯心裡頭早就有一些想法，凡・杜斯伯格在威瑪的出現只是強化了葛羅培斯的念頭；建造法格斯工廠的那個葛羅培斯，從大戰以來一直備受壓抑，現在要被釋放出來了。在包浩斯，思想上發生重大變化的跡象開始不斷出現。比方說，一九二二年二月三日，葛羅培斯將一份備忘錄發送給形式師父們並要求傳閱，以下是部分內容：

　　伊登師父最近要求大家必須要作個抉擇，看是要從事個人創作、完全自絕於外頭的經濟世界，或者是要更進一步了解工業……我個人追求的是這些生活形式的組合與整合，而非分化。假使我們能對精良的飛機、汽車、機器等加以讚嘆，同時也能欣賞創意巧手所製作出來的藝術品，這樣難道不好嗎？我們个是那種非黑即白的人；我們所思考的當然是兩種截然不同的創意模式要如何相輔相成。這兩者，一個方興、一個未艾，它們都會與時俱進，共同發展。不論何時有人問起，這麼些年來哪些創作形式足堪為我們這個時代的象徵，這些建築家、學院派、藝術家與工匠們所創造出來的作品，同樣都會被略而不論。另一方面……起源於機器、同時也與機器相始終的形式世界，也證明了它真實的存在，包括：全新的旅行方式（蒸氣引

擎、飛機)、工廠、美式筒倉、以及我們日常生活當中所有由機器生產的用品。

葛羅培斯接著提到,包浩斯再繼續自絕於真實世界之外的話,會把自己逼入險境。他說,假使這種情況發生的話:

> 唯一的出路只會剩下浪漫主義的孤島。有些包浩斯人崇尚、但誤解了盧梭(Rousseau)式的「回歸自然」;他們寧可拿弓箭狩獵,也不願舉起來福槍。既然如此,為什麼不乾脆投擲石塊、赤身裸體地過生活就好呢?……最近以來所有的建築以及「美術與工藝」,除了少數例外,其他全都是謊言。所有的創作都是為了「製造藝術」這個狹隘的意圖而做。

戰前那個內心絲毫不見烏托邦社會主義與浪漫中世紀主義色彩的葛羅培斯,現在開始反擊了。

葛羅培斯現在所力促、以及接下來十八個月所實際執行的改革方向,不過是當時德國境內所有藝術喜好發生轉變的現象之一。在繪畫、戲劇、電影、詩歌、散文、以及音樂等方面,表現主義都已經被宣告死亡,並且被迅速地埋葬了。取而代之的是一種有紀律、樸實、甚

至是傳統的風格，伴隨產生的還有一個新名詞「Neue Sachlichkeit」。
「Neue Sachlichkeit」通常譯為「新客觀性」，在德語中也意指實用性、
講求事實、直率的感覺。

　　葛羅培斯心裡頭明白，一切改變的關鍵在於——削弱伊登的影響
力；最好的結果是，讓他離開。在一連串巧心安排的政治謀略運作下，
葛羅培斯在一九二二年十月間成功說服伊登辭職。伊登在接下來的兩
個學期裡開的課並不多，最後在隔年的復活節正式離開包浩斯，前往
蘇黎世附近的赫立堡一處馬茲達南拜火教的修行地——「生命學校」
——閉關冥想。值得注意的是，取代他的是一位與凡‧杜斯伯格相善
的藝術家——萊茲洛‧莫霍里－那基（Lázló Moholy-Nagy，1895-1946）。

84　伊登寫給葛羅培斯的辭職信。

走向新的整合體：
莫霍里－那基與亞伯斯

TOWARDS A N
MOHOLY-NAG

85 **對頁**——萊斯洛‧莫霍里－那基
（露西亞‧莫霍里〔Lucia Moholy，1894–1989〕拍攝）。

　　一九二三年，萊茲洛‧莫霍里－那基受任接下伊登的預備課程。他是匈牙利人，曾經一度醉心於支持貝拉孔（Bela Kun，1886–1936）所建立的匈牙利蘇維埃政府。莫霍里在一九二一年一月抵達柏林，這一路上，他以替人家做廣告文字設計與繪製看板維生。莫霍里是由阿道夫‧貝恩（Adolf Behne，1885–1948）引薦給葛羅培斯，而葛羅培斯聘用這位匈牙利人的決定，對包浩斯學校產生了重大——同時也是他所完全預見——的影響。

　　莫霍里的人事任命，是伊登辭職後葛羅培斯在治校政策上所呈現出的第一項改變，畢竟莫霍里是屬於迪歐‧凡‧杜斯伯格陣營的——他曾經參與了這位荷蘭人在一九二二年所籌畫的結構主義者與達達主義者大會。

　　就連莫霍里的儀表，也讓人一眼就可以看出他的藝術傾向。伊登總是穿著僧袍，把頭剃得光潔無瑕，試圖營造出靈性以及與超自然融為一體的氛圍。莫霍里則喜歡把全身上下打扮得像個現代工業裡的工人。他戴個鎳框的眼鏡，這更強化了這個對感性抱持懷疑態度的男人持重、深思熟慮的形象。對他而言，與其要和人相處，不如與機器

W UNITY:
ND ALBERS

為伴還讓他覺得自在些。他的衣著打扮等於說明了他是一位結構主義者、弗拉迪米爾‧塔特林（Vladimir Tatlin，1885–1953）與艾爾‧李希斯基的信徒，他們反對為藝術下任何主觀的定義，對於藝術家在靈感受到啟發後可以創造出呈現個人特質的獨特作品的說法，他們也深感不以為然。塔特林心目中的藝術家形象是一個製造者，像是透過組裝配件創造作品的工程師一樣，而且這個藝術家秉持著一個信念──作品背後的理念遠比實際製作的手法來得更為重要。

　　莫霍里是自學出身，他不但極富創新性，對於自己的多才多藝也感到相當自豪。他在一九一七年受了戰傷，療傷期間他開始提筆畫畫，幾年下來，已經可以說沒有他雙手做不到的事了。他懂建築、做拼貼、玩印刷，同時也是個設計師。他認為對攝影一竅不通的人都應該被歸類為文盲，對於只拘泥於使用單一媒材的藝術家，他也不屑一顧。「實物投影」（photogram）是他的專長之一，這是一種不使用相機、直接將不透光與透光的物體放在感光紙上曝光的攝影技術。莫霍里唯一的罩門就是德語，他濃重的口音讓他在包浩斯鬧出了不少雙關語笑話──比方說，他在唸自己的名字時會說成「霍里‧莫哈格里」（音同於 Holy Mahogany，「聖桃花心木」）。

　　莫霍里的畫作是純粹抽象的，是透過結構主義手法、巧心運用少數簡單的幾何元素所創作出來的。看起來很平淡、沒有什麼特色，所下的標題也都帶有偽科學的意涵，完全由字母與數字所組成。就在他即將離開柏林前往包浩斯時，他透過電話向一間製作琺瑯標誌的工廠訂製了一系列共三件的畫作，他在口頭上鉅細靡遺地告知了所有製作的細節，並要求工廠照做。這系列畫作現在由紐約現代美術館（Museum of Modern Art，MoMA）所收藏。

TOWARDS A NEW UNITY:
走向新的整合體：莫霍里－那基與亞伯斯

87　莫霍里於一九二五年為《包浩斯叢書》的
宣傳冊所繪製的封面。包浩斯叢書有十四冊
於一九二五年至一九三○年之間出版。
該系列叢書包括有葛羅培斯對各國建築的研究、
克利的《教學隨筆》、以及莫霍里自己的
《繪畫、攝影、與電影》等。
莫霍里的印刷設計風格用色嚴謹，
他同時運用了幾種不同字級的無襯線字體，
並以幾條粗體線突顯出強勢的構成要素。

　　莫霍里的創作甚至可以稱之為一種「反繪畫」（anti-painting）。一九
一九年五月，莫霍里在他的日記中寫道：

　　在大戰期間，我開始意識到自己對社會的責任，現在我覺
得這種意識愈發強烈了。我內心的良知不斷地詰問我：在社會
這麼動盪的年代，選擇當一個畫家是對的嗎？多少人連糊口都
有問題了，我難道還能置身事外、自私地享受著當藝術家的特
權嗎？這幾百年來，藝術和生活已經完全是兩回事；除了讓人
沉溺其中的快樂外，藝術創作對大眾生活的福址可以說是毫無
貢獻。

　　可以想見的是，心懷其志的莫霍里並不是太受同事們的歡迎，因
為他們所投身的就是莫霍里心目中那種只為滿足私欲而存在的藝術。
　　莫霍里是位出色的教師，他這份能耐恐怕讓不少與學生關係緊張
的同事們對他怨恨有加。然而，最讓大部分包浩斯教師們感到不以為
然的，是莫霍里他排拒一切非理性的事物。這些人某種程度上都認為
藝術是一種心靈世界的表現——按照克利的說法，他們都認為藝術的

88 萊斯洛・莫霍里－那基・《Z IV》・油畫・37¾×30¾吋（95.8×78公分）・一九二三年。

目的在於「讓隱而不明的一切被人們所看見」。莫霍里的想法可就大不相同。據說他曾將告訴施瑞爾：「你不會相信那些有關人類靈魂的古老神話吧？現在大家都知道，靈魂不過是身體的功能之一罷了。」

雖然學生代表們支持莫霍里的人事任命，但是這不見得代表了全體學生的意見。其中一位學生——保羅‧雪鐵龍——後來提到：「我們支持莫霍里的這群人，沒有一個喜歡他的結構主義。這波在包浩斯校外造成的『俄』潮，以及伴隨產生的精確的、模擬技術的形式，都讓我們這些追求德國表現主義極致的人十分反感。」

雪鐵龍記得，莫霍里「就像一頭急切的壯狗闖進了包浩斯校園……東聞西嗅找出那些還沒被解決、仍然受到傳統束縛的問題，然後將它們一一擊破。他和原來的教師們最大的不同點，在於他不像之前那些大師們有著典型德國人自尊自傲的態度。」

另外也有人形容莫霍里的到來猶如「一把長矛刺入滿是金魚的池塘」。不論大家怎麼打比方，可以想見的是這個匈牙利人的確對威瑪帶來一股衝擊。其他教師無力反駁莫霍里，他們會激動地下斷言：莫霍里是個頭腦清楚、過度理性的傢伙。

另外一個讓莫霍里有別於其他同事的地方，在於他們對機器的態度。像康丁斯基這樣的先驗論者，根本不想與機器有任何關連；但是對莫霍里來說，機器卻是他迷戀的對象。他在一篇題名為〈結構主義與無產階級〉(Constructivism and the Proletariat，一九二二年五月)的論文中寫道：

> 我們這個世紀的現實就是技術——也就是機器的發明、建構、與維護。使用機器，就等於掌握了這個世紀的精神。它已經取代了過去幾個世紀盛行的先驗性的唯心論。

莫霍里接著繼續聲張他的政治理念：

> 任何人在機器之前都是平等的。我能使用機器，你也能使
> 用；機器可能會碾碎我，也可能會碾碎你。在技術裡，沒有所
> 謂的傳統，沒有階級意識。任何人都可以選擇當機器的主人或
> 者是奴隸。

　　莫霍里是在伊登離開威瑪後才全面接管預備課程的。在此之前，
他在同樣是由伊登負責的金工工作坊擔任形式師父。一旦局勢已定，
莫霍里便開始大刀闊斧地改革預備課程。所有玄學、冥想、呼吸練習、
直覺、對形式與色彩的感性理解等訓練，全部被他丟到窗外去。他在
課程中教授學生基本的技巧與媒材，以及如何理性地運用它們。伊登
的教學極少跳脫架上的畫作或者個別的雕塑作品，然而莫霍里卻試著
開啟學生們對新技術與新媒材的眼界。

　　在工作坊師父克里斯汀・戴爾的推波助瀾下，莫霍里對金工工作
坊同樣造成了一股崇尚樸實的影響。一個學生的說法是，過去他們做
的都是些「帶有靈性的茶壺與理智的門把」，現在他們所處理的是像
設計電燈設備這種完全實際的問題。之前的學生會做一些像是分枝燭
台一類的作品，現在他們運用玻璃與金屬，製作出可能是前所未見的
球形燈。他們不再做「帶有靈性的茶壺」了，現在他們將注意力轉向
製作造型簡潔的茶壺與浸茶器。

　　莫霍里也不鼓勵學生們使用像是銀一類的昂貴媒材，他要學生們
改用薄鋼板。

　　莫霍里的人事任命，足以證明葛羅培斯在想法上對於包浩斯的發

展已經有所改變。在一九二三年的包浩斯展覽期間，葛羅培斯於一場公開演講中提到了這一點。當時他的演講講題為〈藝術與技術，一個全新的整合體〉(Art and Technology, a New Unity)。假使說包浩斯前幾年著意於探求所有藝術的共通性與復興傳統工藝，現在則全然轉向培養新型態的設計師，讓他們能夠設計出以機器製作生產的工藝品。威廉‧莫里斯在早期的包浩斯或許會覺得賓至如歸，現在他可不會認同包浩斯與他有什麼淵源了。

莫霍里大多數的同事對於他的出現備感威脅，尤其他的到來象徵著整個包浩斯發展方向的改變，這更讓眾人感到沮喪。有些人極盡所能利用各種課堂或課外的機會，以各種偏頗的觀點比較工程師與藝術家、以及機器與藝術。「機器的運作方式並不壞，」克利向學生們承認，「但是生命運作的方式還不止如此。生命是生生不息的。一台機器再老再舊，也生不出孩子來啊。」

就算之前在以工藝為主的課程中聘用看起來不相干的畫家擔任教師是葛羅培斯授意，這些人現在看起來也的確和「新」包浩斯格格不入，況且他們的老靠山葛羅培斯還得面對龐大的財務壓力──他必須想辦法讓包浩斯走上經濟獨立，不再仰賴地方上的金主。要達到這個目標，只能透過與產業合作販賣他們的設計與專利，光靠為少數有錢的老顧客生產一些獨特的手工藝品是成不了氣候的。

每個人都了解包浩斯會盡可能靠自己的力量去開源以維持學校運作，但一直以來成效並不顯著。所有教職員也都心知肚明，這一步假使跨不出去，學校就沒什麼未來好談了。就像費寧格在一九二三年所寫的一樣，他對年底包浩斯將要舉辦的大型展覽期望甚殷：

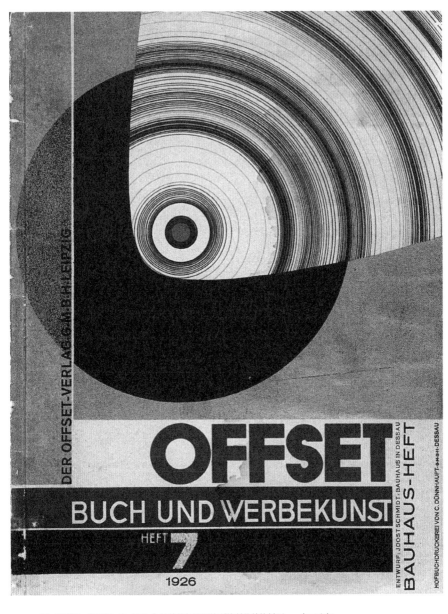

89 喬斯特・舒密特，為《Offset》雜誌的包浩斯特別號所設計的封面，一九二六年。

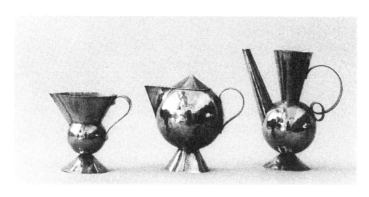

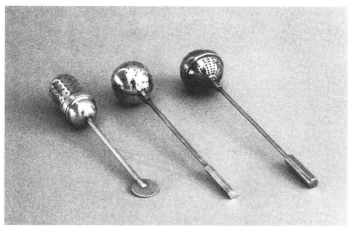

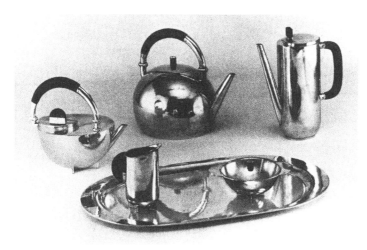

TOWARDS A NEW UNITY:
走向新的整合體：莫霍里－那基與亞伯斯

90-4　威瑪的金工工作坊所製作的產品。

左上──製作者不詳，三個壺，
年代約為一九二一年至一九二二年間。
從這張圖片看來，在伊登主導期間，
金工工作坊製作出來的產品
具備了手工感的外觀以及古怪的設計，
與其他插圖中講求線條簡潔
與功能性外觀的產品形成明顯的對比。
其他插圖中的作品都是莫霍里
接管工作坊後所製作。

中左──W. 圖佩爾（W. Tümpel）、
J. 克瑙（J. Kanu）、以及 C. 戴爾（C. Dell），
浸茶器，約為一九二四年。

左下──瑪莉安娜‧布蘭特，
咖啡組與茶組，約為一九二四年。

右上──W. 瓦根費爾德（W. Wagenfeld），
檯燈（金屬），一九二四年。

右下──W. 瓦根費爾德，
醬汁灌與托盤，一九二四年。

95 約瑟夫‧亞伯斯。

96-7 **對頁**──亞伯斯的預備課程所設計的折紙作業，
一九二七至一九二八年。此為現代復原作品。

有一件事情是可以肯定的──假使我們沒有讓外界看到我們
採取了實際的「行動」、沒有辦法說服那些工業家，包浩斯未
來存續的希望就很渺茫了。我們必須要以獲利為目標，努力銷
售，生產再生產！然而這和我們所有人的本質可以說是南轅北
轍。這樣的發展很難意料……但是葛羅培斯看到了我們其他人
所看不到的現實……

新的預備課程並不是由莫霍里一個人獨撐大局。他的得力助手是
一位包浩斯的畢業生，他在通過師父資格考後，應葛羅培斯的邀請留
在包浩斯，並且從一九二三年起擔任彩繪玻璃工作坊的工作坊師父，
同時也在預備課程中獨立開設一門課。他就是約瑟夫‧亞伯斯。他和
好幾個同儕一樣，在來到包浩斯修業之前早已經在其他地方出師、也
開始工作了；他之前是個小學的美術老師。亞伯斯是在一九二〇年於
包浩斯再度展開學習的生涯，那年他三十一歲，算是比較年長的學生。

亞伯斯在上伊登的預備課程時，他和他的老師恰好同年紀。不論
在伊登的課堂中或者後來在幾個工藝工作坊裡，亞伯斯運用各種媒材
的方式充滿創造力，在在證明了他是同輩當中最具天分的學生之一。

95

也因此，葛羅培斯請他留在包浩斯擔任初級教師，在預備課程中教授媒材運用。校方給亞伯斯一個個人的工作室，地點不在校本部，而是在Reithaus，這是由爾姆河（River Ilm）河岸公園裡的馬廄所改建成的。在一九二五年包浩斯搬遷至德紹之後，亞伯斯被正式任命為「青年師父」。三年後莫霍里辭職離開包浩斯，亞伯斯順理成章接管了所有的預備課程，同時也開始擔任家具工作坊的負責人。

亞伯斯對各種媒材的特性以及它們被形塑的可能性深感著迷。比方說，紙雖然是很脆弱的一種素材，但是假使用某些方法進行切割、折疊，它就會變得非常強韌、結實。從紙張、金屬、以及其他媒材相關的實驗所得到的見解，對各種藝術與設計活動而言都有明顯的幫助，這些實驗也就成為預備課程非常重要的附加課。

96-7

亞伯斯的教學方法與意圖有其吸引人與令人容易理解之處。他以最簡單、最不可能使用的媒材來教授關於建築本質這樣重要的課程，這不論在工程上或藝術上來說都很適切。費寧格的兒子洛克斯・費寧

格（T. Lux Feininger，1910-）後來也成為包浩斯的學生，他記得亞伯斯在課堂上所做過「令人印象最為深刻的結構體」，「是只由一些用過的安全刮鬍刀刀片（製造商已經在刀片上劃好溝槽、打好洞）和用過的火柴棒所組成。」他還記得亞伯斯「帶我們穿過一間生產硬紙箱的工廠，對我來說那是個極其無趣的地方（我承認），但是他一一指出製程的細節，有好的有壞的（比方說改善的可能性），他嚴謹專注的程度就好像羅浮宮的解說員一樣。」

另外一個學生漢斯・貝克曼（Hannes Beckmann，1909-1976），他記得亞伯斯在預備課程上課的第一天來到教室，帶著一大疊的報紙，他說大家禁不起浪費材料與時間了。

作品的形式經濟與否取決於我們所使用的材料。請注意，往往你做得愈少，得到的會愈多。我們的學習應該要讓我們能夠產生建設性的思維，了解嗎？現在我要你們來拿報紙……試著拿這些報紙做出一些你們現在沒有的東西。我希望你們尊重這些材料，用任何可能的方法運用它——但要保留它原有的特性。假使你們能不使用任何工具……不用膠水，那就更好了。祝你們好運。

貝克曼的說法是，亞伯斯接著就「離開教室，留下目瞪口呆的我們。」

　　還有一些作業是亞伯斯經常出給學生們的，其中最具有挑戰性的作業之一，就是讓學生們使用一張紙或紙板做出一個堪用的相機蛇腹。亞伯斯的預備課程還教授印刷。他要學生在紙上安排明暗區域，不使用任何字母，就要讓整體版面達到視覺上的平衡，也讓「讀者」能順勢將視線從頁面上的一區移到另一區。

　　亞伯斯無疑是莫霍里－那基的完美搭檔。他們攜手協助葛羅培斯，帶領包浩斯開創了一套全新的課程。一九二三年於威瑪舉辦的學校活動展覽十分重要，包浩斯在此向世人宣示了未來的發展方向。

公共關係

THE PUBLIC F

98 喬斯特·舒密特，為一九二三年包浩斯展覽所設計的海報。

　　公共關係的維繫對教育機構來說是必要的，對接受地方政府或中央政府資金贊助的單位來說，更是如此。包浩斯在威瑪同時受到手工藝工會、學院派支持者、國家主義政治家、以及社會大眾的多重威脅，公共關係的課題尤其重要。

　　學校方面持續在向外界說明學校的發展現況以及期望達成的目標上努力。也因為如此，第一場大型的包浩斯作品展遲至一九二三年——也就是學校成立整整四年後——才正式舉辦，這似乎是有些奇怪。

　　然而，在此之前，包浩斯曾經私下舉辦過一些非正式的展覽。第一次展覽是在一九一九年六月舉辦，展出一些受到表現主義與達達主義啟發的畫作與建築。普遍認為這是一次失敗的展覽，葛羅培斯甚且不願意向外界展示學生們的這些作品。

　　接著分別在一九二一年三月、六月、以及一九二二年，包浩斯還舉辦過其他校內展覽，主要展出伊登的學生們於預備課程中製作的作品。一九二二年夏天，「第一屆圖林根藝術展」在威瑪博物館開展，已然各據山頭的學院派教師與包浩斯師父們都前來參加。他們在博物館分立兩側，用肢體語言具體表達了雙方人馬確實是「道不同，不相為謀」。在這場展覽上，傳統派遭遇了實驗派的衝擊，最後由傳統派獲勝。《萊茵－威斯特法倫報》（Rheinisch-Westfälische-Zeitung）的評論中提到，各式各樣的風格被巧妙錯開，「因此藝術愛好者們雖然為了要試著看

懂包浩斯的圓形——或者立方體——而死了許多腦細胞，但也還能在威瑪美術學院的藝術家懷抱中療癒疼痛的視覺神經。」

這次的展覽對包浩斯造成了傷害，但葛羅培斯何其聰明，他將所有負面的批評都包裝成是一些對藝術一竅不通的社會大眾所做的無聊抱怨。包浩斯從一九二三年開始改變了發展的方向，這是明確的事實，證據不僅來自於莫霍里－那基的人事任命，而葛羅培斯在此時引進數學、物理、化學等課程也說明了這一點。一九二三年夏天包浩斯所舉辦的展覽、以及展覽期間進行許多特別活動的包浩斯週，更是這項改變的有力證明。

100-4

葛羅培斯是懷著戒慎恐懼的心情看待這次的展覽的。即便只是為了要幫助學生銷售他們的作品以及尋求新的金主，仍然會有批評的聲浪不斷湧現：「我們沒看到工作坊之間的合作關係，沒看到任何能讓包浩斯的理念呈現在大眾面前的企劃，也沒看到工作坊做出幾件實用的作品來。」

然而，圖林根政府要求包浩斯必須拿出證據，證明學校確實有所作為，對此，葛羅培斯毫無拒絕的籌碼。另外一個促成這次包浩斯展覽的動力來自於工業聯盟年會計畫在威瑪召開，如此一來，至少可以確定會有一些包浩斯的同情者前來參觀展覽。

這一回，包浩斯展覽在公共關係上獲得相當大的成功。它不僅吸引了工業聯盟的成員，還有許多參觀者遠從德國各地、甚至國外前來。至少有一萬五千人來到威瑪，擠滿了當地的旅館，讓店家賺進大把鈔票，更提振了包浩斯的士氣。展覽的開幕式上冠蓋雲集，一些國際級的名人如史特拉汶斯基（Igor Stravinsky，1882–1971）、布索尼（Ferruccio Busoni，1866–1924）、以及荷蘭建築師 J. J. P. 奧德（J. J. P. Oud，1890–1963）等人

THE PUBLIC FACE
公共關係

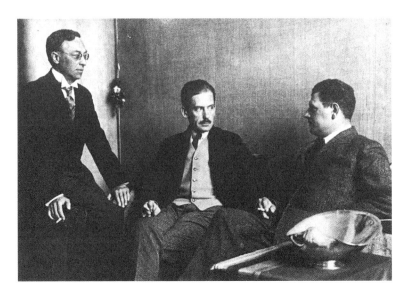

99　由左至右：康丁斯基、葛羅培斯、以及荷蘭建築師J. J. P. 奧德，攝於一九二三年包浩斯展覽的開幕式上。

的出席為開幕典禮增色不少。

　　葛羅培斯之所以能請得動這些大師級人物，部分是得力於他在廣告宣傳上所花費的心思。在展覽開幕前六個月，葛羅培斯就已經開始頻頻接觸媒體編輯、評論家、以及專欄作家，請他們撰寫關於包浩斯的評論、文章、以及故事等。校方甚至還在雜誌與電影院購買廣告版面。

　　展覽期間從一九二三年八月十五日起至九月三十日止，地點在主工作坊大樓的入口、大廳、樓梯間、以及威瑪市立博物館。此外，在學校的菜園旁還興建了一棟實驗性的房舍。

　　整個展覽在八月十五日至十九日、為期四天的「包浩斯週」達到了最高潮。在這幾天當中，葛羅培斯、康丁斯基、以及奧德等人舉辦了數場演講，史雷梅爾發表了他的《三人芭蕾》以及《機器芭蕾》（Mechanical Ballet），史特拉汶斯基、布索尼、亨德密特（Paul Hindemith，1895-1963）等人也有幾部作品在此公開首演。此外，展覽上也安排播映了表現慢動作特效（這在當時絕對是個新鮮事）的科學電影。　　　62

　　葛羅培斯將他的演講講題訂為〈藝術與技術，一個全新的整合

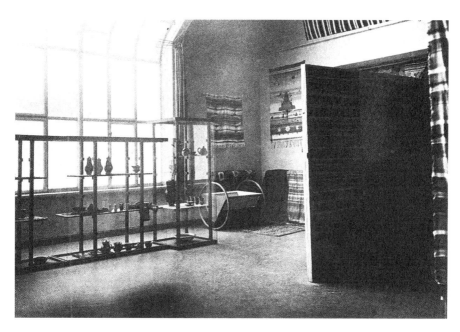

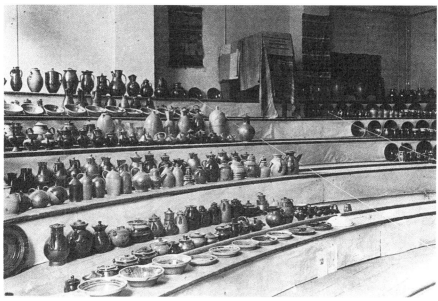

THE PUBLIC FACE
公共關係

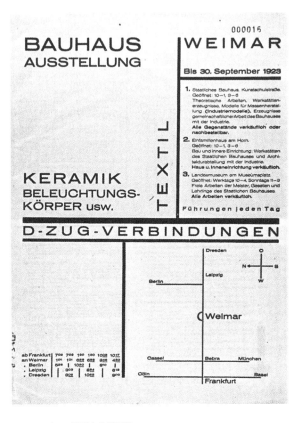

100-4 一九二三年的包浩斯展覽。

對頁上——展出的作品包括有瓷器、紡織品、以及凱勒的搖籃。
對頁下——展覽期間販售的商品。
左——一系列的明信片，包括有費寧格的廣告（上）、
以及克爾特‧舒密特繪製的威瑪地圖（下）。
上——展覽的宣傳單張。值得注意的是宣傳單上以極簡的圖示
標誌出威瑪與其他主要城市間的火車交通資訊。

體〉，宣告了拋去工藝浪漫主義與烏托邦夢想的葛羅培斯重新誕生。

我們可以在葛羅培斯的心境轉換上與外界的經濟、社會因素上發現一些微妙的關係。葛羅培斯發表演說的同時，德國經濟正遭逢通貨膨脹的重大壓力而瀕臨崩潰。然而，一九二三年十一月一場貨幣改革、以及一九二四年年初實行的道威斯計畫[1]穩定了當時的德國經濟，成功引入國外資金，也帶來了幾年的榮景，直到一九二九年十月華爾街崩盤帶來了全球性的經濟大蕭條。就在這幾年好時光當中，包浩斯轉而投入工業設計的領域，開始實現大量生產價廉物美的商品的理念。

有趣的是，亨利・福特（Henry Ford，1863–1947）的自傳於德國境內首次出版的時間也是一九二三年，這本自傳當時立刻成為坊間的暢銷書。福特的公司印證了烏托邦的理想在某些層面上是有可能化為實際行動的。他的汽車生產線讓大多數人實現了以低價換取行動自由的夢想，同時也讓替他工作的工人們獲得收入與生活水準上的改善。一九二四年，德國福特公司的第一輛車在科隆廠的生產線組裝完成出廠，不久，其他德國汽車製造商也紛紛跟進。

在福特與其他美國人像是 F. W. 泰勒（F. W. Taylor，1856–1915，科學管理的先驅）等人推波助瀾下，美國不僅成為技術發展上的典範，更儼然是一個人人均富、平等的理想社會。在許多德國人心目中，靠著持續大量生產換取利潤的資本主義烏托邦，已然取代了視機器為人類公敵、意義模糊的社會主義烏托邦。

技術成為一項熱門的主題。好些原本專為外行人所寫的書（標題

1　道威斯計畫（Dawes Plan）是第一次世界大戰束後，協約國於一九二四年所擬定的德國賠款支付計畫，由美國銀行家C.G.道威斯（Charles G. Dawes，1865–1951）主導。計畫內容主要是希望以恢復德國經濟的方式來保證德國償付賠款。

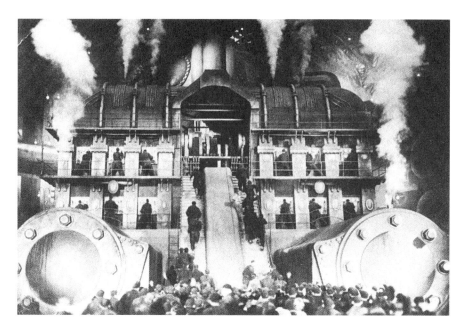

105　佛列茲‧朗的電影《大都會》劇照，一九二五年至一九二六年。

多半像是《技術之美》〔Beauty of Technology〕以及《與機器和平共處》〔Peace with Machines〕等）在一九二○年代晚期紛紛成為暢銷書。或許佛列茲‧朗（Fritz Lang，1890-1976）的電影《大都會》（Metropolis），可以算是當年機器　105 風靡一時以及衝擊社會的最佳例證。

　　J. J. P. 奧德出現在包浩斯的學校慶典上，象徵著校方與風格派的和解，從此之後，這個荷蘭社團對包浩斯的影響也與日俱增。德國人發現，風格派能夠創造出一種合作的風格——即使還稱不上是集體主義的風格——讓不同個人所帶來的變動要素降到最低，這讓他們興奮不已。在此同時，荷蘭人對包浩斯也開始有了更多的敬意——一九二八年五月，萬頓吉羅（George Vantongerloo，1886-1965）也從巴黎寫信至包浩斯尋求擔任教職的機會。

　　包浩斯展覽向世人展現了他們的能耐，而或許這棟以所在街道命名的實驗性房舍——「號角屋」——更是強有力的證明。它不但如同早期的企畫般是個分工合作下的產物，同時它也是一個運用最新素

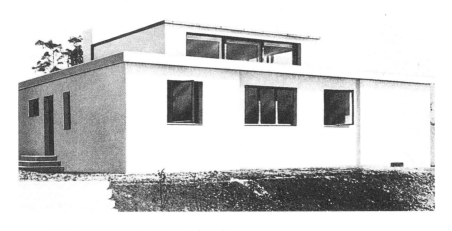

106-8　莫奇的實驗性住宅「號角屋」，一九二三年。
上——從街上拍攝的屋舍外觀。這棟房子建造在包浩斯先前做為菜園使用的空地上，
與主校區有段距離。校方希望能在這塊地上興建整片的「包浩斯校舍」。
對頁左——由馬歇爾・布魯耶所設計的梳妝台，配備有可調式的化妝鏡。
它的造型令人聯想起風格派的設計。**對頁右**——馬歇爾・布魯耶所設計的廚房。

材、得以低價並大量生產建造的房屋原型。這棟房子的設計者並不是
葛羅培斯、梅耶、甚至也不是莫霍里，而是一位過去甚至一度對手工
藝十分抗拒、只求專注在畫架上作畫的教師——喬治・莫奇。他所欠
缺的技術知識，就由阿道夫・梅耶來提供必要的技術指導。

106　　　號角屋是一棟由鋼構與填充水泥建築而成的立方體建築，造型極
為簡單。在房屋的中心是一間二十英呎見方的大客廳，比周圍其他房
間要高出一個窗戶的高度。這些房間可以滿足居住者各式各樣的需求。
比方說，孩童房的牆面所使用的材料可以讓這些牆面具備黑板的功能。

　　　葛羅培斯在一九二三年三月給作家阿爾弗雷德・德布林（Alfred Dö-
blin，1878–1957）寫了一封信，詢問他是否會為接下來的包浩斯展覽寫篇
文章。他在信中提到，這棟房子的目的在於達到「透過結合最出色的
工藝以及在形式、規模、與連接處上最適當的空間配置，以最經濟的
方式提供最舒適的居住條件」。他接著說：「每個房間各有其重要的功
能，例如這裡的廚房是最實用也最簡單的廚房——但是你沒辦法把它
當餐廳使用。每個房間都有符合其使用目的的獨到特色。」

　　這棟房子的設備就和它的基本設計一樣具有新意，而且全部都是包浩斯的工作坊出品。裡頭的地毯、暖氣設備、以及壁磚都經過巧心構思；燈光設計則是出自莫霍里之手，由金工工作坊製作。大多數的家具是由一位學生——馬歇爾‧布魯耶——所設計，廚房也在他的規畫之下具備了卓越的功能性。「有誰記得，」一位布魯耶的學生兼同事問道，「這個同時配備有矮櫃與壁掛櫃、兩者之間有連續的工作檯面，另外把主工作區安排在窗前（廚房中間沒有桌子）的廚房，在德國還是頭一遭出現呢？」用來裝麵粉或糖之類的陶製食物罐是陶器工作坊的作品，值得一提的是，這批作品當時已經由校外的企業開始大量生產製造了。 108

　　葛羅培斯試圖要說服產業界無償提供校方必要的材料。以這個企畫案來說，這棟房子是由索默菲爾德所贊助，葛羅培斯曾經在一九二〇年為這位木材商人設計過一棟別墅。實際上，整個展覽的財務確實是個嚴重的問題。一九二三年一月，葛羅培斯曾經花了相當多的時間費心撰寫了一封長信（由費寧格為他翻譯），目的是要寄給一些他所

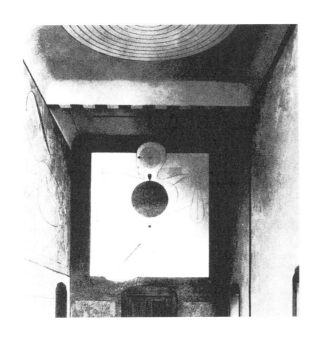

謂的「金主」——亨利‧福特也在名單之列——向他們尋求金援。他總共只收到兩封回音，都是制式的回絕信。就當時來看，他們根本沒有足夠的經費為這次展覽僱請清潔人員，許多教師的妻子只好親自充當清潔婦。到了一九二四年，由於財務日益捉襟見肘，包浩斯終究不得不將號角屋出售給私人。

展覽的其他部分則呈現了包浩斯的各項活動。葛羅培斯本人展示了一些個人的設計、平面圖、攝影、以及建築模型，除了以「現代建築」為主題之外，也向參觀者展示了當時已在歐洲各地萌芽的現代主義風格。學校的凡‧德‧菲爾德門廳被重新整修以配合史雷梅爾、喬斯特‧舒密特、以及赫伯特‧貝爾等人所設計的裝璜結構，威瑪市立博物館則展出了學生們在課堂外所做的設計作品。

這次展覽吸引了大批媒體的注意，大部分媒體也都給予正面、積極的迴響。當時，在德國建築界裡向來挑剔的知名評論家阿道夫‧貝恩寫道：「在最艱困的條件下，一項新穎又大膽的實驗已經進行了四年。除了俄羅斯之外，我不知道在歐洲還有什麼地方能夠進行第二個

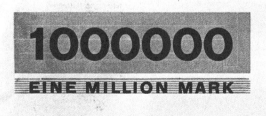

這樣的實驗。」

　　另外一篇評論倒是用了相當有趣的口吻挖苦了這次的展覽。保羅‧韋斯翰（Paul Westheim，1886–1963）在他所負責編輯的《藝術雜誌》（Kunstblatt）中下了一個結論：「在威瑪待三天下來，沒有人能再正眼盯著正方形瞧了。馬勒維奇（Kazimir S. Malevich，1879–1935）早在一九一三年就發明了一套畫正方形的方法，所幸他沒有先拿那一套方法去申請專利。」韋斯翰還說他已經開始想念「廚房裡那個人見人愛的立體派——高湯塊」。

　　韋斯特在其他地方針對這次展覽與包浩斯發表了比較嚴肅的評論。他在法國的期刊《新精神》（L'Esprit Nouveau）第二十期當中撰寫了一篇文章，他說在結構主義觀念的影響下，這所學校用以做為模範的是——

　　　　工業與工業藝術。這讓人很容易一下子陷入糟糕的工程師
　　　　浪漫主義，原本樂觀正面的想法也會因此變得不安……無庸置
　　　　疑，這種傾向的錯誤在於：許多人相信他們透過創造一套全新

的形式——正方形、三角形、圓形、立方體、以及其他幾何圖形——而臻化境,但事實上,這些元素惟有當它們是創作的核心時才有意義。

不過這一類的批評究竟還是少數,而且這次展覽著實大大地提升了包浩斯的士氣。接下來的一個學期,是包浩斯有史以來最成功的一段時期。從此不再有毫無止境的理論空談與光說不練,所有工作坊都開始生產產品。甚至有部分委託案來自校外,最有名的例子就是圖林根製幣廠的鈔票設計委託案。一九二三年,印製鈔票在德國是一項新興產業,這完全是拜通貨膨脹所賜。包浩斯的學生——赫伯特‧貝爾,接下了一百萬、兩百萬、以及十億馬克的紙鈔設計委託案。這些紙鈔在一九二三年九月一日發行,在當時,市場上甚至還需要流通面額更高的紙鈔。我們在此可以清楚看到,當包浩斯沉浸在一片歡樂振奮的氣氛中時,德國貨幣其實正處於一種崩潰的狀態。展覽開幕時,一美元可以兌換兩百萬馬克;等到展覽結束時,一百六十萬馬克才買得到一美元。

貝爾的紙鈔設計迥異於當時流通的其他通膨貨幣。它們的設計簡潔直率,這種美感要在紙鈔設計上呈現,恐怕也只有在偽幣的價值比蠟燭還不如的時期才看得到。

通貨膨脹不是包浩斯所面臨的唯一威脅。這所學校在政治動盪不安、新舊勢力競搏的環境下苦壯。一九二三年新的德國政府成立,全國各地不論左派或右派紛紛發起示威運動,企圖威脅當政者下台。為了確保地方秩序,軍隊進駐威瑪。葛羅培斯被懷疑為左派的支持者,軍隊還曾經到他的住處拜訪並進行搜索,最後一無所獲。當年十二月,

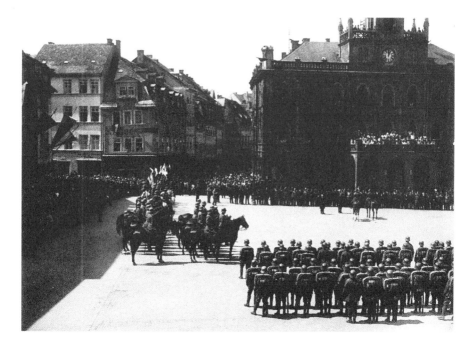

111 被徵召前來陣壓民反的德國國防軍（Reichswehr），於威瑪市政廳前廣場進行閱兵。
攝於一九二三年十一月。

執政者下台。一九二四年初，右派人士控制了圖林根政府內閣，葛羅培斯當時應該早已心知肚明，包浩斯獲得政府資金贊助的日子已經不多了。

　　這次展覽帶來的成功畢竟有限。一九二三年以前，包浩斯工作坊主要是直接、或者是透過校外機關所舉辦的展覽，將產品（大多是玩具、家具、以及紡織品）販售給個人。買家逐漸地增加當中，到了一九二三年十二月，大約有二十個德國境內的個人與企業、以及少數幾間國外廠商（包括英國萊斯特〔Leicester〕的森林女神〔Dyrad〕公司）向工作坊下單。在德國境內，有一些人獲得授權，開始在地方性的連鎖商店中販售包浩斯的商品。校方也於一九二三年與一九二四年，在好幾個法蘭克福與萊比錫的國際商展上擺設攤位。這段期間，除了陶器工作坊與金工工作坊之外，包浩斯沒有太著意於經營與工業界之間的

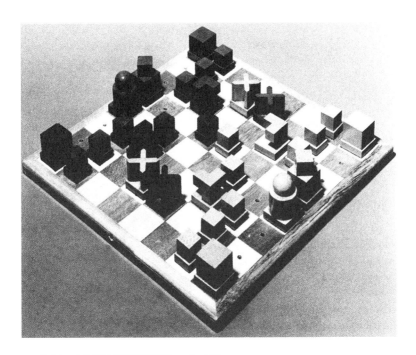

112 約瑟夫·哈特威格所設計的西洋棋組,一九二四年。
每個棋子的造型設計都顯示了它在棋盤上的走法。

112　關係。約瑟夫·哈特威格所設計的西洋棋是當時知名的暢銷產品,但它不是由廠商生產,而是由一位木匠製造——他原本是一間鋼琴工廠的工人,後來因為組織了一場罷工活動而被免職。這套西洋棋和其他包浩斯委託製造的案子,讓他得以開啟個人的新事業。然而,這並不是葛羅培斯所追求的產學合作的關係。

　　雖然在一九二三年展覽舉辦之後,整個包浩斯的氣氛愈來愈好,但有許多校內的畫家們開始意識到他們與學校似乎是漸行漸遠了。即便是在「號角屋」的設計案上展現了建築天分的莫奇,後來也還是得出這樣的結論:「凡事都得在一定的規範下思考,這讓我的腦袋像是

跛了腳一樣，遲鈍了起來。」莫奇回憶道：

　　曾經有一段期間我們非常擅於直覺與天真的思考；但之後我們卻開始走向理性。我們把自己搞得很難過，比方說，我們坐在委員會裡試著要做出一些決策，卻花上好幾個小時的時間討論工作坊的大門上要用什麼符號做為識別，是字母還是數字、或者是字母加數字、或者是數字加字母？要用白色、黑色、黑色加白色、或者是要白色加其他顏色、還是要其他顏色加黑色？

　　雖然費寧格看到了改革的必要性，他也同樣很快地對改革的結果感到失望。而克利與康丁斯基與費寧格一樣，他們寧可待在學校裡，對於他們能夠與理性思考的力量相抗衡懷抱著一絲希望。

　　在展覽過後，理性的力量更甚以往，葛羅培斯漸漸從科學的角度思考，也開始在他的演講與文章中使用技術性的比喻。他在一篇一九二四年寫就、並於一年後出版的文章中，描寫包浩斯的工作坊「基本上就是實驗室，我們在這裡認真地發展適合大量生產、與時俱進的產品原型，並且持續進行改善。在這些實驗室裡，包浩斯意圖要訓練出全新型態的工業與工藝的整合者，他們要對技術與設計同樣熟練。」

　　然而，和校外愈演愈烈的反對勢力相較之下，包浩斯內部的緊張氣氛就顯得微不足道了。包浩斯馬上就要面臨攸關存亡的重大危機。

113 包浩斯的「師父委員會」致圖林根省教育部的一封信，
他們從此中止與圖林根官方就學校未來發展所進行的協商。

STAATLICHES BAUHAUS WEIMAR

Bankkonten:
THÜRINGISCHE STAATSBANK
BANK FÜR THÜRINGEN
Postscheckkonto: ERFURT 22096
Fernsprecher 1136

WEIMAR, den 26. Dez. 1924

An
das thüringische Ministerium für Volksbildung

W E I M A R

Auf Grund des Berichtes über die am 23.Dez. anlässlich
der Besichtigung des Bauhauses durch die Mitglieder des Staats-
ministeriums stattgehabten Besprechung mit Herrn Staatsminister
Leutheusser teilen wir dem Ministerium für Volksbildung mit,dass
wir von nun ab unsere Bereitwilligkeit zu Verhandlungen über die
Weiterführung des Bauhauses über den 1.April 1925 hinaus und
über die Gründung einer Bauhausgesellschaft zurückziehen.

Wir sehen uns gleichzeitig gezwungen unsere Stellungnahme
durch Bekanntgabe der beifolgenden Erklärung in der Presse vor
der Öffentlichkeit zu rechtfertigen.

德紹
DESSAU

一九二三年的展覽，讓包浩斯結交了不少朋友。只可惜呀，這些交好的友人，沒有幾個住在威瑪。對於在一九二四年贏得圖林根國會大選多數的國家主義派來說，包浩斯顯然是太過「四海之內皆兄弟」了。由於包浩斯不斷鼓吹與工業建立密切的關係，地方上的工匠對包浩斯的反對聲浪更甚以往；而社會大眾也對於要把他們的稅金浪費在這個沒頭沒腦的機構上，感到相當憤怒。媽媽們會要脅不守規矩的孩子，假使他們再不聽話，就要把他們送進包浩斯去。

葛羅培斯花了不少時間在招架右派輿論的攻擊上，也盡了他最大的努力向官僚以及政客們解釋學校的發展。但這位校長也意識到他正在打一場註定要失敗的仗，於是葛羅培斯開始尋求其他的資金來源。

一九二四年九月，圖林根省教育部通知葛羅培斯，從一九二五年三月起他們只能提供半數包浩斯所需要的經費，同時也將警告通知發送給全體包浩斯教師。一九二四年年底，教育部官員前往包浩斯視察，同時宣布即日起只能提供教師為期六個月的任教合約。三天後，葛羅培斯和「師父委員會」公開宣布，包浩斯將在一九二五年三月底關閉。由於學校所有權不屬於師父們而是屬於圖林根政府，所有的師父們之前也都接獲了閉校通知，葛羅培斯與「師父委員會」們的作法實際上是違法的。然而圖林根政府卻迫不及待地同意了包浩斯這項宣示，並關閉了學校。

在最後這混亂的幾個月裡，葛羅培斯和他的幕僚思索著如何在其

114 赫伯特‧貝爾，為威瑪包浩斯的最後一場派對所設計的邀請函，一九二五年三月。

他地方繼續經營包浩斯，如果必要的話，也或許可以在形式上做一些調整。其他城市，像是布列斯勞、達姆施塔特等，都表示有興趣將這間被威瑪遺棄的學校部分或全部接管過去。法蘭克福（Frankfurt am Main）藝術學校願意任用包浩斯所有畫家教員，也有些人的確受到吸引而轉往法蘭克福任教。不過，在所有城市中，就以德紹所開的條件最為慷慨。

然而，這並沒有讓法蘭克福斷了循包浩斯模式重整藝術學校的念頭，它也讓部分包浩斯的工作坊師父──比方說，金工工作坊的克里斯汀‧戴爾──願意前去服務。阿道夫‧梅耶也去了法蘭克福。

在此同時，由於葛羅培斯以及他的幕僚們都離開了，威瑪的包浩斯得以重新開張。政府恢復了財務上的贊助、任命了新的校長，新學校甚至還沿用了包浩斯的舊名好幾個月。

德紹和威瑪有好些相似之處。一九一九年以前，德紹是安哈爾特（Anhalt）親王府邸所在地。安哈爾特的統治者和威瑪的領主一樣，寧可將他們口袋裡的錢拿來贊助藝術活動，而不是耗費在軍火上。而安哈爾特與其首府也如同威瑪，雖然早以自由主義之風盛行而聞名，但當地的文化生活──除了劇院之外──卻已蕭條百年。

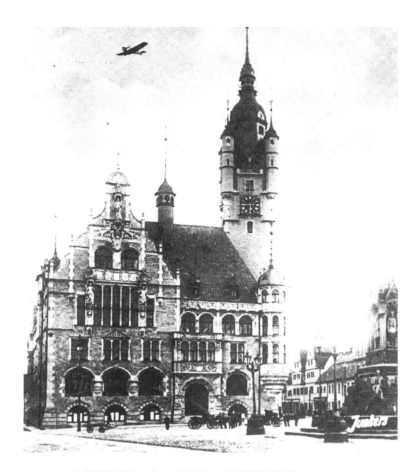

115 一九二四年的德紹市政廳，上方天空正好有勇克士公司製造的飛機飛過。

　　然而，德紹與威瑪卻在關鍵處有極大的不同。德紹人口較多（七萬），由於它位處重要煤礦區的中心位置，自然成為許多現代工業聚集的重鎮，其中最重要的就是勇克士（Junkers）工程與飛機製造公司。另外，德國有百分之二十五的化學工業集中在德紹地區。這座城市可以說充滿了發展的旺盛企圖心。

　　德紹歷經多年社會民主黨的統治，而且即便國家主義派以驚人的速度擴張勢力，似乎也難以撼動社會民主黨在這裡的多數地位。在克爾特・史維特斯（Kurt Schwitters，1887-1948）寫給凡・杜斯柏格夫婦的信中，

他提到：「德紹是德國唯一一個行社會主義之道的行政區，所以德紹接管包浩斯是屬於政黨的因素。」德紹最後還有一個優點，那就是在諸多有意接管包浩斯的城市中，它距離柏林最近。從德紹只需要兩個小時的火車車程就可以抵達柏林，而且再過不久，就會有每日往返德紹與首都柏林間的飛機開航。

大多數的教職員與學生對於要遷往德紹一事都感到相當開心。雖然這是一座工業化的城市，但不論在城市的哪一處，只要走路就可以逛到河邊或者是開闊的田野，美不勝收的渥里茲（Wörlitz）公園也在近郊。克利的兒子菲力克斯（Felix Klee，1907–1990）當時已經是包浩斯的學生，他記得：「一棟棟陰沉的工廠（糖業、石化業、愛克發〔Agfa〕、勇克士）簇立，讓這座小小的省城宛如假寐中的睡美人。」

極力促成包浩斯遷校至德紹的是德紹市長佛列茲·海斯（Fritz Hesse，1881–1973），他是受德國社會民主黨（SPD，Sozialdemokratische Partei Deutschlands）所支持的自由派人士。海斯不但讓具有影響力的工業家們相信包浩斯的加入會帶來許多好處，他甚至還替包浩斯找到了一筆可靠的資金。雖然包浩斯之前是由省級的圖林根政府贊助、而現在則是僅由德紹以市政經費金援，但德紹所提供的資金條件是包浩斯在威瑪時連想都不敢想的。這筆資金讓包浩斯得以興建新的學校大樓以及學生與教職員宿舍。

116　　葛羅培斯和大多數教職員很快就決定追隨海斯。馬爾克斯選擇了其他藝術學校，還有少部分學生與助理教師打算繼續留在威瑪。

剛開始的時候，是否有經費供新學校的劇場工作坊使用還是未定之數。但在海斯市長的安排下，德紹戲劇院同意提供劇場工作坊大部分的必要經費。在接下來的好幾年裡，史雷梅爾不是受聘於包浩斯而

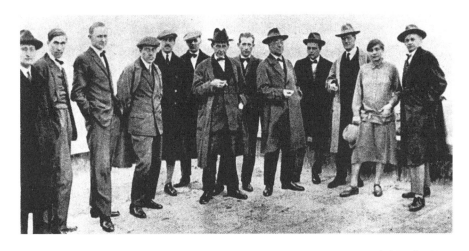

116 德紹包浩斯的教師群，一九二六年。由左至右：亞伯斯、薛帕、莫奇、莫霍里、貝爾、舒密特、葛羅培斯、
布魯耶、康丁斯基、克利、費寧格、斯陶爾、史雷梅爾。

是德紹戲劇院，薪水也比其他包浩斯的教師來得少，嫌隙因此而產生
——史雷梅爾認為葛羅培斯是刻意在打壓他。

　　大多數教師最初還是繼續住在威瑪，每隔一段時間就通勤到德紹
任教幾天。康丁斯基是第一個搬到德紹的教師。克利則是給自己安排
了一個便利的時間表，每個月有兩週的時間在德紹。他在康丁斯基的
寓所裡分租了一個房間，供他在德紹期間使用。

　　葛羅培斯終於能夠為學校設計一座符合需求的大樓，他也懷抱著
夢想投入了這項工作。在新校舍完工前，包浩斯暫時搬入了德紹藝術
與工藝學校的部分教室，也向市立美術館租借住宿場地以及用以做為
臨時工作室的部分空間。

　　原本眾人期待包浩斯能與德紹藝術與工藝學校合併，當局甚至提
供德紹藝術與工藝學校校長續領全額薪俸的優渥條件請他提前退休，
好為葛羅培斯的繼任鋪路。然而早期包浩斯那股樂觀主義的氣氛已經
煙消雲散，他們很快地就將這個期望放置一旁。實際上，在一九二六
年，包浩斯還另外取了一個名字意圖與這所學校有所區別，新名字叫
做「Hochschule für Gestaltung」，意為「設計學院」。

　　我們還可以從一些其他的改變看出包浩斯與最初的理念已經相去

多遠。設計學院的老師們不再被稱為「師父」，而是「教授」。形式師父與工作坊師父的雙軌制被廢除，雖然訓練有素的工匠還是會受聘擔任工作坊的助理，但是他們不再享有與教授們同等的待遇。不過學徒制以及學生由學徒晉級為熟手的考核還是維持了好一段時間。之前學生的畢業資格考是由校外團體進行驗證，但現在學生畢業是由校方頒給單一學位文憑。威瑪時期的民主風氣也不復存在──所有決策現在完全由校長主導。

這些改變之中，有一點倒是之前就可以預見的。過去在威瑪，由於缺乏對藝術理論與工藝實務同樣具有天分且受過兩者訓練的人才，包浩斯的雙軌教學制主要是因時制宜。一旦包浩斯的畢業生夠多了，葛羅培斯就打算盡快廢除這項制度。現在包浩斯已經有許多畢業校友，他們也足堪肩負形式師父與工作坊師父雙重角色的責任。他們不是被訓練為工匠，而是──按照葛羅培斯的說法──「一種全新、前所未見的工業、工藝、與建築的整合者，對技術與形式同樣專精的大師。」

有些工作坊被關閉了，有些則被整併。被關閉的有陶藝（但陶藝工作坊仍然在多恩堡獨立運作著）以及彩繪玻璃（這項工藝過於專門，難以透過與工業整合得到什麼效益）兩個工作坊。所謂工藝，即暗示了素材所佔的決定性影響，因此威瑪的工作坊是以材料種類作為識別，如木工、石工、金工等等。然而，這卻造成了一些不必要的限制──比方說，第一把由鋼管所製成的椅子是在櫥櫃工作坊、而不是金工工作坊製造出來的，這表示以功能來定義每一個部門的範疇，要比用材料來得理所當然。也因此，一九二八年，櫥櫃工作坊與金工工作坊合併，專注於設計家具與家用品。在兩個工作坊整併後，馬歇爾・布魯耶被任命為新作坊的負責人。

在威瑪，印刷工作坊所從事的是圖畫作品的生產製造。但是在德紹，印刷工作坊開始投入版面設計、印刷排版、以及廣告事業，由赫 125 伯特・貝爾領軍。莫奇仍舊負責紡織工作坊（由之前的學生龔塔・斯 137 陶爾擔任助理），史雷梅爾則主管戲劇工作坊。壁畫工作坊與雕塑工作坊的負責人分別是亨納爾克・薛帕（Hinnerk Scheper）以及喬斯特・舒 134, 136 密特。莫霍里與亞伯斯負責預備課程，康丁斯基與克利教授形式的基本研討課也仍然是學生們的必修課。葛羅培斯在威瑪時曾經擔任櫥櫃工作坊的形式師父，現在他則放下教職，專心投入建築委託案以及校方的行政管理上。

在德紹時期，所有的改革中最重要的一項，就是建築系的成立。雖然建築系在一九二七年才正式招生，但葛羅培斯在一九二六年新大樓啟用前，就為建築系的成立作好計畫了。他甚至當時就已經想好要請誰來為這個科系掌舵——漢斯・梅耶。

對包浩斯來說，其他種種改革也都是水到渠成。一九二五年，在阿道夫・索默菲爾德資金的贊助下，包浩斯有限公司正式成立，不僅負責販售校方的專利與設計，也確保包浩斯得以有獨立的收入來源。校方也計畫出版期刊，第一期刊物就在新大樓啟用時正式發刊。另外， 89 校方也開始出版「包浩斯叢書」。 87

雖然校方進行了諸多變革，但也或許是因為這些變革，包浩斯剛遷到德紹時並非事事順利。葛羅培斯在一九二六年一月二十一日給諸位師父們所寫的一封信中提到，有好些問題一路從威瑪跟著他們到德紹來。根據他的觀察，看起來每次最多只有六分之一的學生會在新校園中出現，而且「最重要的似乎不是系上或者是攸關學校的事務，反倒是個人的私事……我想假使一個人每天在系上所投注的時間只有一

個小時或者更少，那是不可能讓這個系好好運作下去的。」

　　葛羅培斯接著批評學校的形象已經變得太過「藝術工藝化」，這個名詞其實正是一九二一年威瑪包浩斯的寫照。

　　以包浩斯新校舍的規模來看，它的建造速度之快是相當驚人的，這正好證明了葛羅培斯所運用的新方法與新素材確實有其優點。新校
120　舍在一九二五年夏天開始建造，一九二六年十二月四日正式啟用，啟用儀式當日有上千名賓客前來出席參與盛會。

121　　新校舍包括有教學與工作坊教室、劇院、餐廳、健身房、以及二
122　十八間供學生使用的工作室，屋頂則是空中花園。主大樓最出色的視覺特色在於工作坊側使用了大片的玻璃帷幕牆（在德紹，包浩斯被暱稱為「水族館」）；還有一條封閉式的兩層樓天橋橫跨過馬路，天橋內則是校方的行政中心以及葛羅培斯私人事務所（後來成為建築系）的所在。

　　這座建築物的內部裝潢完全由包浩斯的工作坊所設計與施作，到處都充滿特色。學校廚房透過送餐口與餐廳相連，同時還有送餐升降機可以將餐點送至每一層樓的工作室以及屋頂花園。舞台將餐廳與大會堂相隔開來，當平常收折起來的螢幕放下使用時，整個舞台、餐廳、以及大會堂就成為圓型劇場的一部分，觀眾則可分別坐在舞台兩側。學生可以利用室內通道抵達學校任何一個角落。桑堤・蕭溫斯基（Xanti Schawinsky，1904-1979）當時是包浩斯的學生，他就曾經描述道：「假使你想呼叫朋友，只需要站到陽台上吹聲口哨就可以了。」

　　這棟建築在結構上算是個實驗作品。建物的主結構使用了強化混凝土，地板是以中空的地磚鋪在橫樑上，天花板所採用的則是最新研發的防水素材。然而這項建築實驗很快就被證明是不適合在當時使用

117 校長宿舍，由葛羅培斯所設計，位於庫恩奧爾山林蔭道，德紹，一九二六年。

的。同樣不適合於當時的還有德紹議會所提供的經費——葛羅培斯大大地超支了原本就算是給得相當慷慨的預算，這讓包浩斯勢必會成為一九二七年地方選舉時被拿出來議論的話題。

庫恩奧爾山林蔭道（Bergkühnauer Allee）是一條兩旁隨意種植了許多松樹的美麗街道，在街道上走路大約十分鐘路程的地方，葛羅培斯為教員蓋了四棟宿舍。他自己住的是一棟獨棟房舍，另外有三棟雙併建 117 築，每一棟的功能都極其講究。葛羅培斯的說法是：「蓋房子，就表示要將生活裡的活動具體化。房子是因為發生在其間的活動而成為有機體……建築物本身並不是為了自身的目的而存在的……」

莫霍里和費寧格合住在其中一間、莫奇與史雷梅爾一間、康丁斯基和克利住在第三間。不是每一個人都對新家感到滿意，康丁斯基的太太回憶起當時的情形：

> 有些缺點讓我們住得不太舒服。比方說，葛羅培斯在進門玄關處設計了一大片的玻璃牆，街上的每個路人都能把屋子裡看得一清二楚。這讓康丁斯基很困擾……於是他自己把裡側的玻璃牆整片漆成白色。

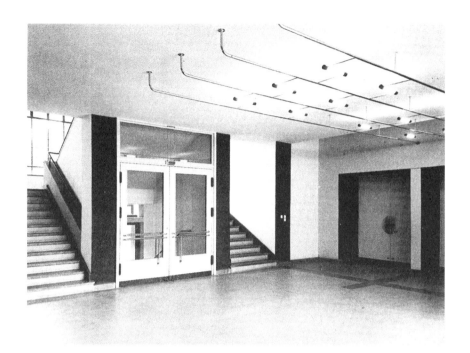

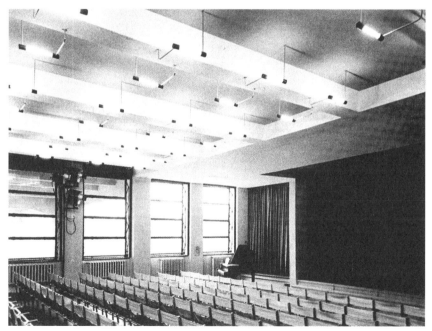

DESSAU
德紹

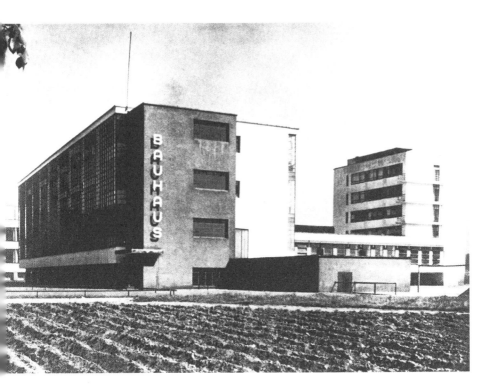

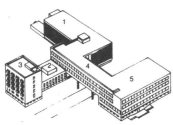

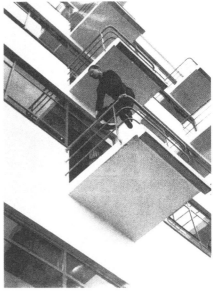

118-22　德紹的包浩斯。

對頁上——主大樓的一樓門廳，
與大禮堂（**對頁下**）相連。
劇場的座椅由布魯耶所設計，
燈光設備則是出自莫霍里之手。
上——包浩斯大樓的外觀以及平面圖，其中包括有
1.工作坊大樓　2.大禮堂　3.工作室公寓
4.行政中心與葛羅培斯的私人事務所
（後來成為包浩斯的建築系）　5.藝術與工藝學校。
右——學生宿舍的陽台。

康丁斯基的問題還不止於缺乏隱私：

　　葛羅培斯反對在他設計的房子裡使用任何有色彩的裝潢。
康丁斯基正好相反，他喜歡住在充滿色彩的空間裡，所以我們
自己動手給房間上色。比方說，我們把餐廳漆上了黑色和白色。

　　馬歇爾·布魯耶則是根據康丁斯基的指示，替餐廳和臥房製作了
家具。根據康丁斯基的太太的說法，康丁斯基「正在經歷圓形時期……
他希望……家具上有愈多圓形的元素愈好。」

　　或許一些生活上瑣碎的細節，可以幫助我們對當時在德紹的包浩
斯處於一種什麼樣的氣氛之中，有更清楚的想像。邁入中年的康丁斯
基，總是打扮得整整齊齊，騎著一輛自由車。克利則是一位出色的小
提琴家，他會在家裡演奏絃樂四重奏的曲目，也會與太太一起在包浩
斯公開表演二重奏，有時候甚至還會和德紹市立交響樂團的部分成員
一同在其他地方演出。勇克士工廠製造的飛機一天到晚從他們的頭上
飛過，隆隆作響。一九二九年克利五十歲生日當天，一架勇克士的飛
機從空中投擲了鮮花和禮物到克利家的天花板上。假使菲力克斯·克
利記得沒錯的話，根據他的說法，這些禮物的重量還把他們家屋頂給
壓垮了。現在教職員和學生們閒暇時最喜歡從事的活動就是運動和到
處散步，就連年輕的安哈爾特親王也是包浩斯派對活動上的常客。

　　包浩斯師生們對運動的熱衷反映了當時德國國內的風潮走向。之
前被視為只有有錢有閒的人才會從事的活動，現在在大家心目中不僅
對健康有益，同時還象徵著階級藩籬的破除、以及崇尚權力主義的德
國人走向民主的共和主義。團隊就是這麼一回事——踢足球和工作坊

123 包浩斯樂隊。在威瑪時便已經成立。他們只演奏即興音樂——但不見得都是爵士樂。

裡的生產活動以及建築其實沒什麼兩樣。

　　包浩斯會定期舉辦派對活動（從威瑪時期就已經開始），而且內容精彩絕倫。在學校搬到德紹之前，包浩斯的爵士樂隊聲名已經遠播到柏林，在這一類熱鬧的場合上也從未缺席。派對幾乎已經被視為是學校課程的延伸活動。每一次派對都有特定的主題，邀請卡都經過精心設計、製作，還有專為派對所訂做的服裝與面具，舞台監督則是由史雷梅爾與劇場工作坊擔任。也難怪有些包浩斯的學生對於派對的點點滴滴記得比課堂內容還來得清楚。

　　一九二九年二月十二日《安哈爾特新聞報》（Anhalter Anzeiger）的一篇報導記載了當年包浩斯嘉年華派對的盛事，那次派對是以金屬為主題：

　　　　就連派對的進場式都別出心裁。兩棟包浩斯大樓問的走道

上建造了一個滑道，就算是最尊貴的賓客，也都會在眾目睽
睽下滑進大廳……到處都聽得到音樂聲、鐘聲、金屬的叮咚
聲……不論你走到哪裡……大眾生活的點滴都會呈現在你面
前。大部分的人都穿著「金屬的」服裝……還有多到令人眼花
撩亂的電影和包浩斯成員所演出的各式各樣戲劇輪番上陣。

德紹包浩斯的氛圍與威瑪包浩斯相當不同。簡潔的線條、充滿功
能性、絕對現代的包浩斯大樓不斷提醒世人，這所學校已經發展成熟，
不是重新包裝過時工藝品的地方，而是全新的工業設計師訓練所。實
驗的階段已經告終，現在包浩斯講求的是嚴謹、務實、以及效率。

不過，包浩斯裡還是有許多老面孔，從威瑪來到德紹的教師們也
仍然用他們一貫不變的方式授課著。克利和康丁斯基講授基本設計，
亞伯斯和莫霍里用他們在威瑪的那一套安排預備課程，莫奇負責紡織
工作坊一直到一九二六年，史雷梅爾則充分利用了學校的新設備，創
造了聞名德國的實驗劇場。至於費寧格，他不再擔任全職教師。由於
他有好一段時間沒有授課，費寧格不再支領薪水，不過他被允許無償
住在其中一間教師宿舍裡。

真正讓德紹包浩斯的教學與威瑪包浩斯不同的並不是這些老教員
們，而是他們的年輕同事──所謂的「青年師父」。這些青年師父們帶
來了全新的教學活動與全新的教學方法。

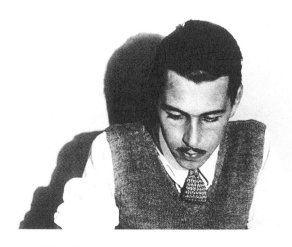

125 赫伯特·貝爾。

在德紹包浩斯的十二位教員中，有六位是之前在威瑪包浩斯的學生。他們從學生被提升為學校教員，這算是實現了葛羅培斯最初所設定的一個目標。

其中一位學生——亞伯斯——在威瑪時期便已經開始設計並教授一堂預備課程，但當時的環境不允許他被任命為正式的教師；直到學校遷至德紹，這種情況才出現轉機。與他同時成為學校教員的還有赫伯特·貝爾、馬歇爾·布魯耶、亨納爾克·薛帕、喬斯特·舒密特、以及龔塔·斯陶爾。

前五位新教員對於基礎的理論問題與工作坊的技術都同樣嫻熟，受聘後也依他們的專長被直接賦予各部門負責人的職務。而由於紡織工作坊已由莫奇負責的關係，第六位新教員——龔塔·斯陶爾——則不得不在莫奇底下工作，直到一九二七年莫奇離職為止。貝爾主管印

青年師父們
YOUNG MAST

刷工作坊，布魯耶負責木工與櫥櫃工作坊，薛帕是壁畫工作坊，舒密特則掌管雕塑工作坊。

然而，在正式編制上，這些新教師們並沒有受到如同先前在威瑪時期便已擔任形式師父的老教員們同等的禮遇。雖然真正的原因沒有被證實，但幾乎可以確定是財務問題所致，讓這些新教員們沒有辦法享有正式的頭銜。大家私底下稱他們為「青年師父」（Young Masters），他們支領的薪資只有全職教師的三分之二，而原本校方承諾日後會將他們晉陞為教授，這張支票也始終沒有兌現。

在這群青年師父中，赫伯特·貝爾（生於一九〇〇年）或許是最 125 為多才多藝的一位。奧地利出身的貝爾兼畫家、圖像藝術家、攝影師、設計師、以及字體設計師於一身，他在一九二一年進入包浩斯就讀。在一九一九年到他入學之前這段時間，貝爾都在達姆斯塔特市為一位建築師工作，這位建築師也是帶他進入設計——這門在當時算是新學問——的引路人。

在一九二五年到一九二八年負責包浩斯印刷工作坊的這段期間，貝爾開始對各式各樣的廣告技巧產生興趣，包括設計展示櫃、文案、廣告、企業或產品的識別系統等等。過去在威瑪，印刷工作坊是以人工印刷方式進行平版、木刻、或者其他各種圖像的印刷；貝爾接手後，將包浩斯的印刷工作坊改造為使用活字印刷與印刷機的現代企業。

貝爾是個極具天分的字體設計師，從學生時期開始，他就有能力

獨自完成客戶所交付的委託案。他的版面經常以簡單的字體、粗線、
與不對稱的排版所構成，顯見他深受莫霍里與風格派的影響。貝爾在
教授字體設計時，最積極處理的就是設計上簡單性與直接性的問題。
他認為字體若加上襯線太過多餘，大寫字體也同樣顯得累贅。

　　假使我們沒有忘記當時德文印刷大部分都使用「哥德體」，而德
文文法也要求在姓名、句首、以及每一個名詞的字首必須使用大寫字
體，我們就不難想像為什麼貝爾對摒除襯線與大寫的鼓吹會被視為一
項大膽──有些人甚至會說是魯莽──的行徑。

　　貝爾的主張是，使用小寫字體比大寫字體來得經濟，因為小寫只
會使用一個字母的空間，不像大寫會使用到兩個字；而且一旦讀者看
習慣了小寫字體後，就會發現文字變得非常容易閱讀。

　　就和今日一樣，當時對於貝爾這種字體設計的激進主義也有著強
大的反對聲浪；再者，貝爾本人也還是持續在許多設計案裡使用大寫
字體。不過，至少他在公開的作品當中確實完全摒棄了襯線字體，而
且他選用的字型都很簡單、優雅，也只用幾種特定大小、粗細的字體。
再加上他明智地採用了粗線──有時還會使用不同的色彩──做為搭
配，貝爾所設計的字體或許比其他任何事物更能做為識別德紹包浩斯
的視覺意象。今天，包浩斯與無襯線字體似乎已經是同義詞了。

　　和貝爾與其他青年師父們一樣，馬歇爾‧布魯耶當年還是威瑪包
浩斯的學生時，就已經在作品上展現過人的原創性。他出生於匈牙利，
一九二〇年進入包浩斯，自此將大部分的時間都投入在櫥櫃工作坊
裡。從布魯耶早期的作品可以看到當時在包浩斯盛行一時的表現主義
風格，以及他個人對原始主義（primitivism）的興趣。其中有一件作品，
是布魯耶直接從樹上取其分枝下來製作而成的。後來他受到了瑞特威

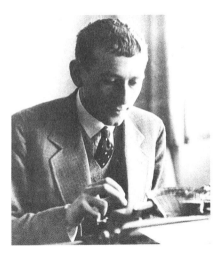

126 右──馬歇爾・布魯耶。

127 下──金工工作坊，德紹，
　　大約為一九二七年。

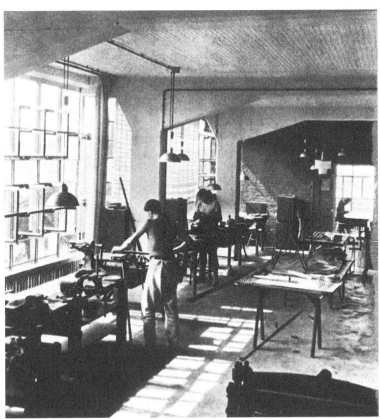

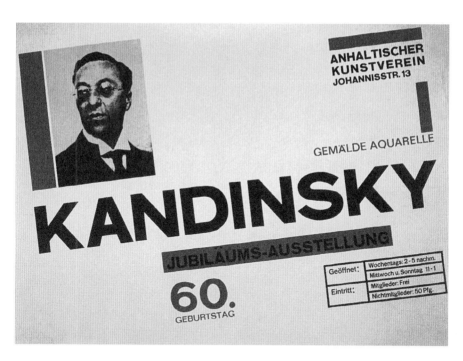

128-30　赫伯特・貝爾的設計。

上——為在德紹所舉辦的康丁斯基六十歲生日特展設計的海報（現代復刻版）。
下——對通用字型的研究，一九二七年。
對頁——報紙販售亭的設計，蛋彩畫，一九二四年。

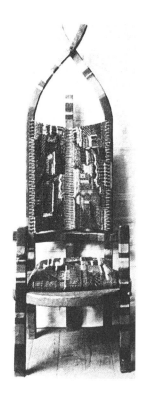

131-3 布魯耶在椅子設計上的發展歷程。

左——原始主義風格的「非洲椅」。

上——受到瑞特威爾德與風格派影響的設計，木條椅（Lattenstuhl），一九二二年，梨木。

下——「瓦希里扶手椅B3」以彎曲的鍍鉻鋼管為架構，一九二五年，名稱來自於康丁斯基。

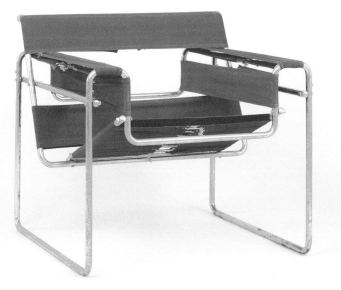

爾德與風格派的影響，開始試著用新的角度思考家具——尤其是椅子——的設計。布魯耶設計了一系列的木椅，不但造型簡潔、大膽地使用了幾何元素，而且他還設計了標準化的零件，讓整體組裝變得更容易。

　　雖然布魯耶在德紹包浩斯負責的是櫥櫃工作坊，但他最為人所津津樂道的家具設計不是木製品，而是以金屬和布料、或者是皮革所製作出來的作品。他以彎曲的鋼管所製作出來的椅子（據說靈感是來自他所騎的鷹牌〔Adler〕自行車上頭鍍鉻的車把）不但創意十足，也對家具設計帶來深遠的影響。而以布料或皮革支撐身體的設計，也遠比他早期所設計的木椅來得舒適。

　　在特殊的製造設備被設計出來並引進包浩斯之前，布魯耶所使用的彎曲鋼管都是由「曼尼斯曼鋼鐵公司」（Mannesmann Steel）所生產。布魯耶是讓鉻進入家庭生活的第一人，就工藝傳統上來看，鉻絕對是前所未見的怪異素材。

　　接管德紹包浩斯壁畫工作坊的是亨納爾克·薛帕（1897-1957）。他和許多進入包浩斯的學生一樣，之前就已經在其他地方接受過相當程度的訓練了。他是一九一九年就進入包浩斯就讀的第一批學生之一，當年他已經二十二歲。雖然薛帕負責的是壁畫工作坊，但這個名詞恐怕會造成一些誤解。康丁斯基在威瑪主管壁畫工作坊的時候，他把室內裝潢視為在大面積上創作抽象畫作，薛帕則認為透過在不同牆面、甚至是在地板和天花板上使用不同的色彩，可以創造出令人愉悅的居住環境；即便只有基本的建築設計，整個空間的品質也會因此而獲得改善。

　　雖然薛帕也同樣受到風格派的影響（他們限制自己只能使用三原

135

134-5 亨納爾克‧薛帕與他的室內設計彩圖（下），
大約為一九三〇年。

色），但他在空間色彩的運用上卻充滿創意與影響力。他也跨入了壁
紙設計的新領域，德紹包浩斯在這個新領域上經營得相當成功。不論
是在壁紙設計上或色彩搭配上，薛帕都偏愛能與建築設計相得益彰的
簡單效果。

　　喬斯特‧舒密特在一九一〇年至一九一四年間原本是在威瑪美術
學院習畫的學生，所以在一九一九年決定進入包浩斯就讀時，舒密特
就已經是個學有專精的藝術家了。他曾經以雕塑工作坊學生的身分參
與索默菲爾德別墅的建造案，當時他是史雷梅爾最得力的學生。後來
在一九二三年的包浩斯展覽上，舒密特也為主大樓設計了一系列的浮
雕作品。舒密特同時也是個出色的字體設計師，他除了自己負責雕塑

52
55
89, 98

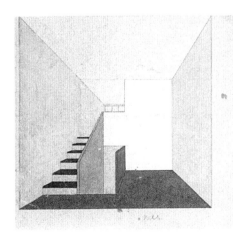
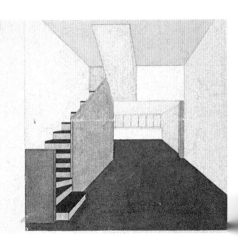

136 喬斯特‧舒密特，他可以算是包浩斯
　　所有師生當中最多才多藝的一位。

工作坊外，同時也在貝爾主管的印刷工作坊裡教授手寫字體課程。一
九二八年貝爾離職後，舒密特接管了印刷工作坊，並且在包浩斯留任
至學校正式關閉為止。

　　龔塔‧斯陶爾（生於一八九七年）是新教員中唯一的一位女性。
她在包浩斯是受紡織工作坊的訓練，後來也在紡織工作坊任教，而
紡織一向以來都被視為是女性所從事的工作。斯陶爾在一九一九年進
入威瑪的包浩斯，一九二四年她取得畢業資格後就跟隨伊登前往赫立
堡，伊登請她在馬茲達南拜火教的總部開設一個小型的紡織工作坊。
一九二五年，斯陶爾回到包浩斯擔任喬治‧莫奇的助理，然而這不論
對莫奇或對斯陶爾來說都不是一項適切的安排，連學生們對這樣的搭

139-40

137 龔塔‧斯陶爾，二十世紀最出色的紡織家之一。

138 龔塔‧斯陶爾，長桌布設計，蛋彩畫，一九二三年。

配都感到不甚滿意。一九二六年到一九三一年間，斯陶爾開始獨自負責紡織工作坊的運作，她在這段期間的表現證明了她確實是當代最出色的紡織家之一，不但有能力將複雜的形式圖案呈現在手作的織毯、窗簾、長桌布上，也能夠設計出供機器生產製造的紡織品。

　　斯陶爾還成功地開發出全新的、令人感到驚異的紡織素材（如玻璃紙），同時也與工業界建立了重要且密切的關係。實際上，若要論將設計販售給校外企業的數量，斯陶爾的紡織工作坊絕對是包浩斯裡最成功的單位之一。

　　根據斯陶爾的說法，在德紹包浩斯，工作坊的紀律要比在威瑪來得嚴謹得多，但這未必是好事。在威瑪，任何一個學生都可以隨時晃

進紡織工作坊，織個小地毯，然後再晃出去，這些隨興的作品往往比按表操課的學生做出來的成品還要出色。然而在德紹，只有註冊的學徒才能夠獲准在工作坊裡工作，這些人的時間表都已經被排得好好的。

　　這些青年師父們與他們的前輩有許多相異之處。他們相對而言並不特別專精於某個學科，對工作坊與工作室的運作同樣嫻熟，熱衷於解決實務問題，致力於以親近大眾的方式參與各種藝術活動，也決意證明藝術與工藝之間其實並無二致。由於他們比其他教師來得年輕，這些青年師父們也與學生更為親近，更急切地想要以實例進行教學、在工作坊中與學生們合作進行設計案。這群青年師父們為早期的德紹包浩斯與它的產品確立了獨到的風格與特色。

139-40　紡織工作坊的作品。

上——露絲・霍洛斯・康塞慕勒（Ruth Hollow-Consemüller），高布林織品，大約為一九二六年。
對頁——龔塔・斯陶爾，高布林織品，一九二六年至一九二七年。

141-2　漢斯・梅耶，右──一九二八年攝於包浩斯；左──以《從包浩斯到莫斯科》為題的諷刺漫畫，一九三〇年。

　　包浩斯雖然是由一名建築師所創立並且擔任校長，而這位建築師也深信「所有創意活動的終極目的就在於建築」，但包浩斯在威瑪時期始終沒有成立建築系；一九二五年搬到德紹後，也過了好一陣子才有建築系出現。因為葛羅培斯一直認為──最少在剛開始的時候是這麼認為──學生們要想涉足建築，必須先在理論與工藝和設計的技術上有足夠的底子才行。

　　然而，在學校遷到德紹後不久，葛羅培斯改變了他的想法。建築系在一九二七年成立，與其他工作坊並列。學生們在修習過預備課程後，可以選擇建築做為個人主修，而不需要先行修習任何一門工藝技術。

　　在建築系教授的人選方面，葛羅培斯先接觸了馬爾特・斯戴姆（Mart Stam，1899–1986），但他意願不高；後來是一個瑞士人──漢斯・

新任校長
A NEW DIRECT

梅耶（1889-1954）──接下了這份教職。就梅耶的背景來說，至少在理
論方面他可以算是包浩斯的理想人選。一九〇九年至一九一二年梅耶
在柏林的這段期間，他成為一位人智學者，也參與了好幾個進行土地
改革工作的社團。一九一二年至一九一三年間他在英國各地遊歷，研
究英國的花園城市與合作運動。梅耶在一九二七年年初抵達德紹，同
時搬進了史雷梅爾的宿舍與他合住。梅耶還帶來一位助理──漢斯．
威特韋爾（Hans Wittwer，1894-1952），威特韋爾曾經在日內瓦的國際聯盟
（League of Nations）大樓設計案中與梅耶合作過。

　　我們不太清楚葛羅培斯之所以提名梅耶為這份教職人選的動機何
在，而包浩斯委員會之所以會接受這項提議的原因更是令人費解──
因為梅耶對建築的處理手法與葛羅培斯大相逕庭，他堅定的左派政
治哲學已然取代了過去對人智學的信仰，成為他的中心思想。葛羅培
斯不可能不知道，對於一所生存關鍵在於保持絕對政治中立的機構而
言，任命這樣一個人擔任教職無疑是在自取毀滅。

　　至於梅耶為什麼會接下包浩斯的這份教職，我們也同樣無從全
然得知。剛開始的時候他很難做出決定，因為他對於他所看到的包浩
斯作品多所挑剔，吹毛求疵到極點。「莫奇，」他寫給葛羅培斯的信
裡頭提到，「馬上就讓我聯想到了多拿賀（Dornach）的魯道夫．史代納
──同樣洋溢著宗教主義與美學的色彩……」三年後，他再度對等著
他到德紹任職的包浩斯寫下了尖銳的批評文字，他說這所學校「就它

所能做的事情來看，不過是虛有其名。」這是一間「『設計學院』，所有玻璃茶杯的設計都被當成結構主義的問題在討論；這也是一間『社會主義的大教堂』，戰前藝術的革命者曾經在此崇拜中世紀的藝術文化，而今一群看似左傾的青年人卻也同時希望著自己在未來的某個時間點，能夠在同樣的殿堂裡被尊為神。」梅耶繼續寫道：

> 亂倫性的理論讓真正適用於生活的各種設計發展受到了阻礙——立方體是王牌，上頭有黃色、紅色、藍色、白色、灰色、和黑色。這個包浩斯立方體原本對孩子們來說是個玩具，到了假內行的包浩斯人手裡就成了裝璜的小擺設。正方形是紅色的、圓形是藍色的、三角形是黃色的；有人在家具上頭塗了色的幾何圖案上或坐或臥，有人住在擺有各種顏色雕塑的屋子裡頭；而地板上的地毯表現的則是年輕女孩的心思。不論在何處，藝術總是壓得生活喘不過氣來。

梅耶深信，建築師的任務在於透過設計出功能性的建築以改變一般大眾的命運、進而改善社會。我們從他在一九二八年為《包浩斯雜誌》第四期所寫的一篇文章中，可以略窺他的哲學：

> 地球上所有事物都是這個方程式——功能乘以經濟——的結果……建築是一種生物學的過程。建築不是美學的過程……一棟建築物的效用如果是從藝術家的角度出發，那麼這棟建築物便不配存在。「延續傳統」的建築是歷史主義的……新建築是工業的產物，也是各類專家們——經濟學家、統計學家、衛生

學家、氣候學家、標準制度專家、暖氣技術專家……等——的
作品。而建築師呢？他從藝術家轉變為一名整合專家……建築
說穿了就是一種組織整合——一種社會的、技術的、經濟的、
心理上的組織與整合。

　　在梅耶的帶領下，建築系協助葛羅培斯進行了不少委託案，其中
最重要的一件是興建於德紹托藤區（Törten）的三層式實驗性建築。這　　143-6
區房舍全部都經過理性的縝密規畫，以標準化的組件建構而成，其中
大部分——比方說水泥牆——都是在工地現場製作。標準化可以加快
生產製作的速度、達到經濟的效益，而現場製作則大幅度降低了運輸
的成本。每一棟房舍的基本建築只需要花上三天的時間。
　　雖然他們成功地建造了這個社區的第一棟房子，也就現場準備
的部分得到許多經驗，但這個案子卻稱不上完全成功。這批房子損
壞得相當快，一九二九年就對此出現了許多嚴厲的批評。這個社區有
三分之一以上的房子在牆上出現裂縫，另外還有潮濕與暖氣系統的問
題。然而這些房子（同時用以出售或出出租）價格非常便宜，讓數以
百計的家庭得以一圓他們的夢想——擁有一個自己的花園洋房。就他
們建築方法的原創性來看，只有法蘭克福的恩爾斯特·梅（Ernst May，
1886–1970）足堪匹敵。
　　托藤社區當中，有一棟樓房的一樓設計有整片店面，這是出自葛
羅培斯之手（消費大樓〔the Konsum building〕）；另外還有由喬治·莫奇和　　145
李察·波里克（Richard Paulick，1876–1952）設計的獨棟住宅，這棟實驗性
的建築幾乎完全由三公釐厚的鋼板所構成。鋼構的房子並不稀奇——
在此之前已經有三間英國公司開始設計製造鋼構建築，而且還在廣告

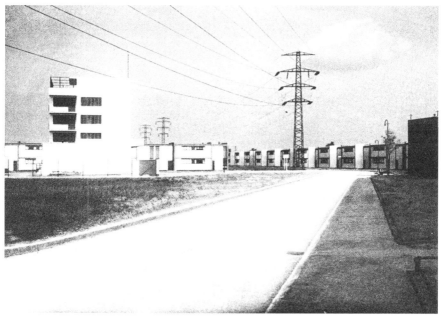

A NEW DIRECTOR
新任校長

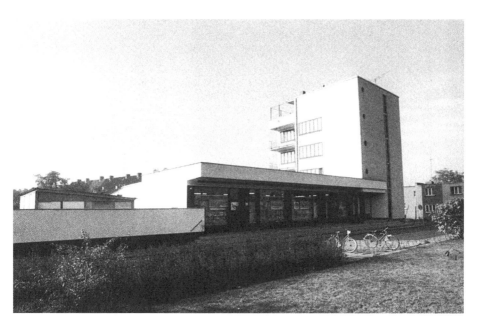

143-6　德紹的托藤社區。

對頁上——一九二七年
所攝的工地實景，可以看到
現場製作煤渣磚與橫樑的情形。
對頁下——一九二八年
完工後的景象。葛羅培斯的
消費大樓（合作商店）在照片左側。
上——葛羅培斯的消費大樓今貌，
樓下有一整排商店，
右側則是住宅單位。
下——連棟房屋的現況。

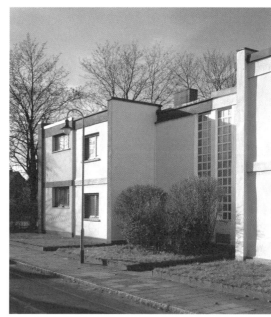

上大肆宣傳：它們的房子從開始建造到完工只需要六到九天的時間。然而，這些房子完工後看起來與傳統磚造木構的建築沒有太大的差別，相較之下，托藤的鋼構建築則完全無意掩飾它們所使用的原始素材。雖然基座的鏽蝕可能會對房子造成一些問題，但時至今日，它們仍然屹立在原址。

梅耶的出現很快就激起包浩斯內部的敵意。他和莫霍里鬧翻了，因為莫霍里雖然篤信科技，但對於藝術創意的重要性仍然抱有一定的堅持；他也和克利、康丁斯基槓上，這兩個人早就已經受夠了莫霍里，現在還加上一個梅耶。至於莫奇，他甚至在梅耶的任命生效前就已經不抱任何希望，而且最終在一九二七年離職。莫奇漸漸認為自己在包浩斯已經失去定位，特別有意思的是，他後來搬到柏林，加入約翰‧伊登的私立藝術學校擔任教職──伊登在赫利堡居留一段時間後，現在又回教育界重拾教鞭了。

一九二八年一月，葛羅培斯本人決定離職。他的決定作得很突然，令眾人大吃一驚；同時由於他的合約還有兩年才到期，此舉代表著他必須毀約。他已經擔任包浩斯的校長長達九年的時間，為了建立學校、為了在無數的攻擊下盡力保護學校，葛羅培斯已然心力交瘁。現在包浩斯所遭遇的批評聲浪每個月都在增加中，就與當時在威瑪的情形如出一轍。葛羅培斯在離職時聲稱：「到現在為止，我的工作有百分之九十都投入在捍衛這個學校。」葛羅培斯的結論是，假使他沒有離開，不論是做為一個建築師或者是一個人，他很快就會油盡燈枯了。他似乎選了一個恰當的離職時機──儘管輿論與德紹議會對包浩斯多所批評，但校方與贊助金主方面的關係當時卻空前地良好。新大樓是一棟極為成功的建築，學校的設備完善，而且也開始與工業界有密切的往來。

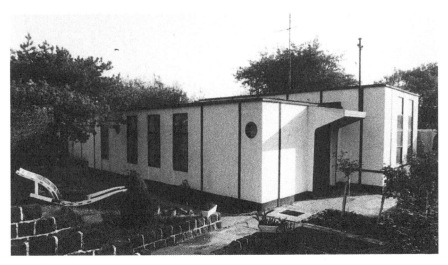

147 托藤社區的鋼構實驗建築，由喬治·莫奇與李察·波里克所設計，一九二六年，現代攝影。門廊與鄉村風花園為後來增建。

　　葛羅培斯之所以選上梅耶這樣的人為繼任者，恐怕只有兩個原因可以解釋——一是葛羅培斯急於回到他自己的建築事務所，二是他想儘快讓自己從行政事務的沉重壓力下解放。在接觸過密斯·凡·德·羅（但被拒絕）之後，葛羅培斯提名了漢斯·梅耶。然而梅耶在校內擔任教職的時間比任何人都短；還沒走馬上任就已經激起多數同事的敵意；他的政治立場左傾、他反藝術；而且根據他自己後來的說法，他當時對這所學校的評價很差。

　　學生代表們對於梅耶擔任校長後可能帶來的一切感到相當不安。「在德紹，我們可是為了理念的緣故在挨餓，」他們告訴葛羅培斯，「你現在不能就此打住……漢斯·梅耶或許很傑出……但是讓他來當包浩斯的校長，那就是會一場浩劫。」

　　莫霍里立刻就遞出了辭呈，布魯耶和貝爾隨即跟進。但令人意外的是，接下來也沒有任何人做出離職的舉動了。康丁斯基繼續留任代理校長的職務，不過從之後的一些事件可以看出，他這麼做只是為了削弱梅耶的勢力。

　　離職的教員們在一封給包浩斯委員會的信中，清楚地表達了他們

的不平之鳴：

> 我們現在的處境十分危急，因為眼看包浩斯就要成為我們
> 一直以來革命的對象——所以最後的成就評價個人、忽視個
> 人發展的職業訓練學校……社區的精神已然被個人的競爭所
> 取代了……

洛克斯·費寧格的說法是：

> 建築成了所有課程的重心……藝術與技術的新整合體陷入
> 停頓的狀態……原來促進社會新生的夢想現在已經愈走愈專
> 門化；權威、結構等又再度回到了舞台上。

建築系可以再分為兩個部門——建築理論與實務、以及包括家具
與家用品製造的室內設計。因此，除了劇場工作坊之外的其他工作坊、
新成立的廣告系、以及所有藝術課程也都與建築業務建立起更緊密的
關係，甚至得跟著建築業務的腳步前進。

雖然現在建築系的地位明顯高漲，但梅耶在就任校長後的一些革
新作為，肯定也讓教職員與學生們大吃一驚。首先，克利與康丁斯基
破天荒獲准在他們的課程裡放入繪畫課；而校方在遷到德紹之後，由
於經費問題遲遲不讓史雷梅爾在校內擔任正式教職，現在不但給了他
一個教授的職位，還請他開一門新課，課名叫做「人」，其中包括有
人體素描課，以及關於人類生物學、哲學等等的演講課；校內開始有
固定的體育課；路德威格·希伯賽默（Ludwig Hilberseimer，1885–1967）被延

請至包浩斯開設城鎮規畫課程；校方也安排了一系列客座演講（馬爾特·斯戴姆也在其中）在校內教授社會學、馬克思政治理論、物理學、電機、心理學、以及經濟等相關知識。

學校同時新設了攝影工作坊，由華特·彼德翰斯（Walter Peterhans， 1897-1960）擔任負責人。彼德漢斯原本是個數學家，在一九二八年至包浩斯任教，負責教授攝影的技巧與美學。在三年的課程當中，學生們會學到關於新聞攝影、廣告攝影、以及其他媒體表現的相關知識。148

梅耶也盡力說服幾個工作坊優先為工業界設計與生產產品，請它們把重心從奢侈品市場轉移到生產便宜、可大量製造的生活必須品上，比方說家具。他也要求他自己建築系裡的學生們不要把眼光放在個人住宅上，而應該去思考集體住宅的問題。

學校所教授的理論是實務操作的反映。幾乎所有工作坊的學生都會被要求解決實務上的問題——比方說，在托藤社區的最後一期工程、以及在貝爾瑙的商業聯合學校建案中，梅耶就執意「所有參與的學生，從下建材的第一張訂單開始到稽核結案時的會計帳目，每個細節都不能錯過。」

在梅耶擔任校長期間，有部分工作坊開始獲利，壁畫工作坊就是其中的最佳例證。艾米爾·瑞許（Emil Rasch）是歐斯納布魯克（Osnabrück）附近的布藍什（Bramsche）一間壁紙工廠的繼承人，他的妹妹當時正好是包浩斯的學生。瑞許向梅耶提議，或許包浩斯可以考慮為他的工廠設計一些壁紙花樣。雖然後來瑞許透露：「我妹妹交代我，絕對不可以在包浩斯提到她是某工廠老闆的女兒——更糟糕的是，這間工廠還剛好是壁紙工廠。」校方馬上歡天喜地地接受了他的提議。於是壁畫系的教員與學生設計出一系列壁紙，構圖、花樣與當時市面上所見的完全不

148 華特・彼德翰斯課堂上的
學生攝影作品,《煙灰缸的細部》,
大約攝於一九三二年。

同。這些壁紙一上市就深受大眾喜愛,比學校任何一樣產品都還暢銷,
光是第一年就賣出了四百五十萬捲。這些壁紙到今天仍然在販售中,
也還是由同一間公司——布藍什的艾米爾・瑞許——生產製造。

在此同時,紡織與家具工作坊也證明了它們有能力為學校賺進為
數可觀的資金,我們可以從一九二八年最後一季包浩斯承作的部分委
託案略窺一二。金工工作坊為德紹的游泳池以及德勒斯登(Dresden)衛
生博物館設計全套燈光系統;家具工作坊為德紹與萊比錫的展覽設計
裝潢與家具;新成立的廣告系則拿到了為法賓公司(I-G Farben)設計所有
報紙廣告的合約。這些進帳讓包浩斯得以設立獎學金贊助部分學生就
讀,甚至開始思考完全自給自足的可能性,這在包浩斯可是前所未見。

諷刺的是,包浩斯現在雖然是由信奉馬克思主義的梅耶領軍,但
卻從資本主義系統的成功當中獲益最多。一九二七年,德國再度成為
經濟強權,不但電器產品的出口居各國之冠,「德國製造」更儼然成
為精良與可靠的同義詞。現在用於投資與進行實驗的資金變得相當寬
裕,包浩斯也跟著受惠了。

這是包浩斯第一次達到它最初所設定的目標。然而，包浩斯卻也早已改頭換面，這不得不讓留任在梅耶手下的老教員們感到恐慌與備受威脅。亞伯斯、克利、康丁斯基、以及史雷梅爾都很快地認定自己不適合在包浩斯繼續待下去了。克利放出風聲，表示若其他地方有類似的教職，他很樂意接受；史雷梅爾則在一九二九年秋天轉往布列斯勞學院任教。梅耶沒有找人來替補史雷梅爾的職缺；他關閉了劇場工作坊。

最讓這些畫家們難以忍受的是學校對建築、廣告的強調，而一切都要以社會學的手法處理，這更犯了他們的大忌。史雷梅爾在離職前曾寫了一封信，其中提到「梅耶最近的心聲，『社會學』」。

> 學生們得靠自己，在「上頭幾乎不給什麼指導」的情況下完成委託案；就算成品再怎麼不盡理想，也還是有其社會學上的價值……（我常常想起這個笑話：師父，我把你的褲子做好了，要我現在幫你補一補嗎？）他們的目的是：成立一個學生的共和體（沒有教師）。

梅耶之所以將社會學奉為圭臬，是受到他的政治觀點影響，也由於他相信所有人類活動都有其政治意涵，政治在包浩斯課程中佔有重要的地位。學校開設了政治理論的課程，也鼓勵師生們進行有關政治的討論。一個共產主義社團在包浩斯成立，吸收了十五位成員，大約佔了全體學生的百分之十。這就是梅耶與葛羅培斯不同的地方——梅耶不打算為了學校的生存與利益而見風轉舵。

梅耶的共產主義信仰正好成了包浩斯反對者手中的把柄，這些人

149-50　**對頁**──奧斯卡・史雷梅爾，《梯上的人群》(Group on Stairs)，油畫，一九三一年。這幅畫是表現藝術家建築化風格的典型範例，在畫中，所有簡化、有如玩偶般的人像被配置在清楚界定的空間上。
下──為史雷梅爾的課程「人」所畫的概要素描，一九二八年。
這幅圖點出了人像與環境、以及人體各部位之間的關係。

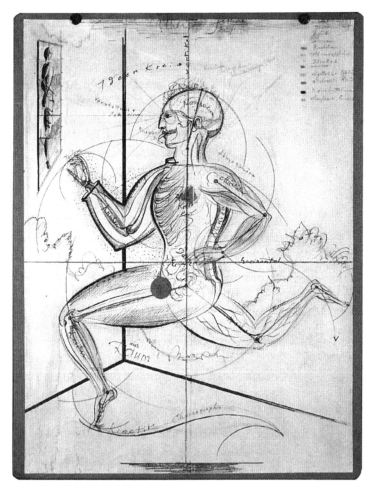

早在包浩斯剛遷到德紹時就不斷聲稱包浩斯是布爾什維克的巢穴。一九三○年的包浩斯嘉年華派對上，學生們高唱俄國的革命歌曲，當時引來許多非議。媒體間散布著流言蜚語，海斯市長也被控挪用市立藝廊的經費，並以通膨後的價格購入包浩斯教師的畫作，用以裝飾他個人的房間。現在海斯別無選擇，假使包浩斯還要繼續辦下去的話，就得把校長給換掉。

　　梅耶的下台看來與康丁斯基脫不了關係：正是康丁斯基的密友──藝術史學者路德威格‧格羅特（Ludwig Grote）──前去通報海斯，說包浩斯已經被校長所支持的左派激進份子給滲透了。一直在遠處關心包浩斯狀況的葛羅培斯，現在也主張學校應該要立刻有所改變。學校的教師們都支持葛羅培斯的想法，除了斯陶爾和──令人頗為訝異的──克利。一九三○年，梅耶被迫離職，表面上的原因是他以學校名義捐款給罷工的礦工們。他寫了一封公開信向市長表達他的不滿，信中他提醒德紹，在他擔任包浩斯校長期間，學校的營收幾乎比過去多出一倍，學生人數也從一百六十人增加至一百九十七人。「我們只得採用入學考試，」他寫道，「才有辦法控制住學生的人數。」梅耶毫

不掩飾他的憤怒，他認為自己被人「從背後捅了一刀」。

　　被迫離開包浩斯的不光是梅耶，還包括了加入共產社團的學生們。其中有些學生參與了梅耶的集體組織，和他一同為蘇聯效力。梅耶當時寫道：「我要前往蘇聯。在那裡，真正的無產階級文化已經誕生，社會主義的理想已經實現，那就是我們在資本主義底下掙扎、奮鬥所期望創造出來的社會。」梅耶一直待在俄羅斯，直到一九三六年才回到瑞士。

　　包浩斯現在不但有左派的敵人，還有右派的敵人。共產主義色彩濃厚的週刊畫報《AIZ》（工人畫報，Workers' Illustrated Newspaper）在梅耶離職後，立刻表達了左派陣營的立場，它寫道：「在資本主義的形勢下，革命的包浩斯不過是一個幻影。」現在包浩斯已經成了左右派激進份子的箭靶，威瑪共和的窘境不斷重演，學校也因為外界無數的攻擊而日漸耗弱。再加上華爾街黑色星期五的股市大崩盤，包浩斯再度陷入經濟的困境，步入最後的階段。

　　一九三〇年八月，梅耶的校長職缺由密斯·凡·德·羅接任。包浩斯的蕭條歲月就此開始。

葛羅培斯於一九三〇年夏天薦舉密斯・凡・德・羅為包浩斯的新任校長，在此之前，密斯早以他看來簡單、優雅的鋼構玻璃建築在國際上享有盛名。他曾經在一九二八年推辭掉這項工作，至於現在何以又接受這項任命，我們就不得而知了。

　　密斯的主要任務非常明確。他必須在反對者的注目之下再次重振包浩斯的名聲，這也表示，他的首要工作在於確保學校不受政治的染污。為此，他不得不加強對激進學生的控制，同時以某種程度的集權主義手法管理校園，從包浩斯初始的理念來看，這是非常不可思議的。

　　左派學生們對密斯十分反感。在密斯到任後不久，這些學生們就批評他是一個「形式主義者」，因為相較於替工人階級設計平價房舍，密斯還寧可為有錢的金主設計豪宅。學生們也認為他們在新校長的任命上完全未經徵詢，於是要求密斯將他個人的設計展示出來，好讓他們看看他是否夠資格掌管這所學校。此外，他們還提出要校方安排社會學、經濟學、以及心理學的教師，來替補亞伯斯和康丁斯基的位子。在學生們散發的傳單中夾有一張共產黨的入黨申請書；學校餐廳裡不斷進行著鬧烘烘的會議，而其中至少有一場會議群眾威脅著要發起校園暴動；學生們大聲唱著歌，他們向校長挑釁，問他敢不敢站到辦公室外面來替自己辯護。後來校方不得不請警察出面將校園清空，隨即關閉校園。

遺憾的尾聲
THE BITTER E

幾個星期後，包浩斯重新開放校園，幾個幾乎釀成暴動的學生領袖遭到退學處分。接著密斯在辦公室裡與所有學生進行個別面談，他告訴每一個學生，假使不遵守校規，他們就只有等著被退學的份。校規中就包括了禁止進行任何政治活動。

在一九三一年的第一個學期開學前，每個學生都在自家信箱裡收到一封聲明書，他們必須先簽妥聲明書才能獲准重新入學。聲明書的部分內容如下：「我簽名表示我同意按時到校上課、只有在用餐時間才坐在學校餐廳裡、晚上不在學校餐廳逗留、不作任何政治討論、不在城內製造任何噪音、外出時會注意服裝儀容。」至少有一名學生「把這張聲明書給撕了，然後不貼任何郵票、把它退回去給包浩斯」，隨即退學。

從這些瑣碎的規定可以看得出來，梅耶去職後包浩斯的處境是如何岌岌可危，密斯又是如何決意要捍衛他的學校免受批評攻擊。

和葛羅培斯一樣，密斯同時並行校長職務與他個人的事務所工作，但密斯將他的事務所留在柏林，每個星期只有離開首都三天，到了德紹就暫住在教師宿舍裡。密斯認為建築訓練應該是所有學校課程的中心，他甚至比梅耶更強調建築的相關課程。實際上，在密斯的主導下，包浩斯儼然更像個傳統的建築學校。在這裡，理論已經凌駕一切，實務課程受到許多限制、陷入了停滯的狀態，學校所生產的產品愈來愈少，最後完全沒有任何產出了。就像漢斯・梅耶後來所寫道：

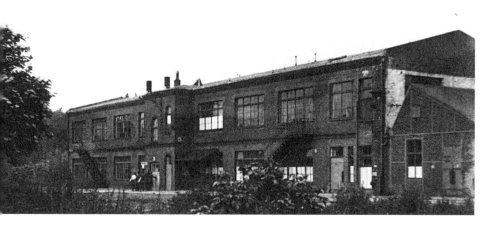

151 位於施泰格利茨郊區白樺街（Birkbuschstrasse）上的柏林包浩斯學校。

　　建築師密斯・凡・德・羅的領導之下，包浩斯第三個階段的特色就是它又回到了說教式學校的模式。學生們的影響以及包浩斯既有的生活方式都被一掃而光，所有社會學的課題與觀點都消失了，尤其在工作坊的實務作業中更是如此。學校再度開始招收上層階級的子弟，工作坊裡也在使用一些特別的材料製作特別的家具。學生當中甚且出現了第一個有組織的納粹社團。

　　一九三〇年，包浩斯將家具、金工、以及壁畫工作坊整合為一個獨立的「室內設計」系，建築在工作坊中的強勢主導地位可見一斑。一九三二年起，室內設計系由莉莉・瑞克（Lilly Reich，1885-1947）負責，她還同時主管紡織系。密斯將九個學期的課程縮減為七個學期，同時將學校分為兩大部分：建築設計與室內設計。

　　就身兼建築師與教師的角色來說，密斯顯然不若梅耶來得功能主義。對於建築師也是藝術家這樣的觀念，密斯從來不會嗤之以鼻，而且他十分強調形制上的品質，對優雅與美感上的表現必須「恰如其分」頗有要求。他的一位學生曾經描述過一段趣事，我們可以從中看出密斯對建築設計的態度：「假使你剛好認識了一對雙胞胎姊妹，」密斯說，「兩個人在健康、聰明才智、財富上的條件完全相當，也都有生育能

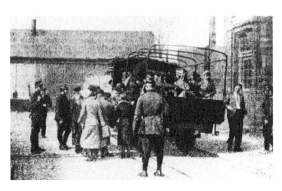
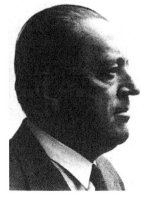

152 柏林警察將包浩斯的學生帶回總部,一九三三年四月。　　153 密斯・凡・德・羅。

力,但是一個醜、一個美,你會娶哪一個?」

　　現在,德紹的包浩斯已經完全看不出它最初的面貌了,形塑這所學校的特色大部分都已經蕩然無存。威瑪時期的教師現在只剩下克利和康丁斯基,而克利也在密斯就任後不久就求去。克利得到一個他尋覓已久的職缺——杜塞爾道夫學院給了他一份不需要從事太多教學活動的教職。

　　原來為數已經不多的藝術課程現在都被取消,這讓康丁斯基幾乎是無用武之地。直到一九三二年,他還在為了他的教學時數被刪減與密斯多所爭執。

　　一九三一年,校外的政治情勢再度對包浩斯構成威脅。這幾年來,極右派份子已經漸漸與納粹黨劃為同一陣營,他們的勢力也逐漸在整個德國蔓延開來。就在一九三一年,納粹人士取得德紹市議會的主導權,威瑪時期的歷史看來又要在包浩斯重新上演。

　　地方議會對包浩斯的批評聲浪與當年它在威瑪所遭受到的攻擊如出一轍。批評者認為包浩斯太國際化了——他們沒有去培養德國文化中的獨到價值、並且透過建築與設計將這些價值表現出來,反而去追求北美、荷蘭、法國等地毫無特色可言的風格,所以包浩斯是反德國的。加上當時瀰漫著一種「所有現代主義都等同於共產主義」的偏見,

包浩斯於是乎成了布爾什維克。另外還有一種偏見，認為大多數包浩斯的教師和學生都是猶太人。有許多地方可以看出包浩斯與猶太人的關係，其中一點，就是包浩斯的建築一向堅持使用平台式屋頂。（平台式屋頂並非北方氣候下的產物，而且顯然是從亞熱帶地區傳來的，也就是受到東方與猶太文化的影響。）

也因此，德紹市議會一有機會就停止對包浩斯的贊助並終止與所有教師的合約，這個舉動也就不足為奇了。所有請求與抗議都發揮不了作用，學校還是被迫在一九三二年九月三十日關閉。很快地，納粹份子佔領了校區，打破窗戶，把所有文件、工具、家具都丟到樓下大街上。他們原本打算要把學校給夷為平地，後來是因為國際上的一片撻伐才阻止他們採取行動。

不過包浩斯的生命還未告終。密斯試圖為延續包浩斯的生命做最後一點努力，他在柏林郊區的施泰格利茨（Steglitz）租下一間廢棄不用的電話工廠，並且在倉促之間把它改為教學場地。依當時的政治與經濟情勢來看，要找到公共基金的贊助恐怕是異想天開，於是密斯將重新開放的包浩斯定位為私立學校，期望學生所繳的學費、專利的收入、以及贊助者的金援可以維持包浩斯的生計。密斯把所有包浩斯產品的權利留在學校名下而沒有移轉給德紹市政府，由此可見他的精明。

然而時間卻在與他作對。就在學校重啟大門後不久，納粹就掌握了政府的主權，希特勒出任內閣總理。雖然距離納粹對藝術現代主義展開強烈猛攻、將藝術家和作家打為「墮落份子」並禁止他們從事任何公開活動還有一段時間，但對包浩斯的反對行動卻是立時展開。根

151

據納粹的說法，這所學校是「猶太馬克思主義藝術觀念最明顯的藏身之處……它根本和藝術沾不上邊，它只能被視為一種病態。」

培斯・帕赫（Pius Pahl，1909-2003）當時是柏林包浩斯的學生，他記得「句點就是在一九三三年四月十一日、夏季學期開學第一天劃上的。一大早，卡車就載著警察來到學校，關閉了包浩斯。包浩斯的師生只要沒有相關證明文件的（但是誰有這種證明呢？），全都被趕上卡車、載走。」

152

然而帕赫也說明了，不管是密斯或者是納粹的想法，都不像這些事件所表面上所看到的那樣簡單：「密斯自己很不希望步上移民這條路；他和我們所有人一樣，希望德國國家社會主義工人黨（NSDAP，Nationalsozialistische Deutsche Arbeiterpartei）能夠在掌權之後對文化問題有更深入的了解。這個希望當然不是沒來由的——即便這個理由並不是很充分——因為不久之後大家都聽說了，藝術與文化公會主席曾經公開表示，他希望有朝一日能請密斯替希特勒蓋一座文化大殿。」

實際上，就在學校關閉四個月後，納粹宣布包浩斯可以重新開張，但是有兩個前提：一是「建築師希伯賽默必須被解職，因為他是社會民主黨的黨員」；以及「開除康丁斯基，因為他的思想對我們來說太危險」。

即便這些前提是辦得到的，但也為時已晚。一九三三年八月十日密斯寄了一張傳單給所有包浩斯的學生們，宣布「在最後一次會議中，全體教職員決議解散包浩斯。」他對這項決定所提出的理由是「學校的經濟狀況陷入困境」；這就是包浩斯最後的遺言。

包浩斯的聲譽日漸高漲，很快地在各地傳播開來，這主要是得力於國家社會主義份子對包浩斯的敵視。到了一九三三年，歐洲各地已經有許多小團體對包浩斯非常感興趣。包浩斯被迫關校、以及接下來許多師生不得不向外移民的舉動，也都讓包浩斯的名氣迅速地傳遍全世界。若不是拜納粹所賜，今天不會有這麼多人聽過包浩斯；我們也幾乎可以確定，包浩斯的重要性會遠不及今日所見。這倒是個不壞的諷刺。

　　至於一九三三年後，包浩斯往日的師生在延續與振興包浩斯理念、方法上所做的努力，已然超出本書所要討論的範圍。然而，從這些努力，我們也可以看到包浩斯確實造成了強烈、深遠的影響。諸如一九三七年莫霍里－那基在芝加哥成立的「新包浩斯」、葛羅培斯在哈佛以及亞伯斯在黑山學院與耶魯的活動、還有一九五〇年在西德的烏爾姆（Ulm）成立的「設計學院」（由包浩斯前學生麥克斯・比爾〔Max Bill，1908–1994〕出任第一位校長），這些不過是這股影響力所帶來的部分成果。

　　此外，還有一個不容易直接看出、但同樣重要的影響，那就是從倫敦到東京，包浩斯的理念仍然在許多藝術學校裡持續發酵著。像是對「基礎課程」的安排、以及透過精心設計的專案激發學生創造力的作法，都是包浩斯信仰的表現。然而，美術系還是普遍存在，繪畫與雕塑也還是同樣在美術系中與其他學科分別授課，這表示包浩斯在這

評價
JUDGEMENTS

個部分的影響，並不像我們所想的那樣持續不墜。

包浩斯對藝術教育所產生的影響無庸置疑（更不用說它對建築與設計課程的影響），但這段歷史也並不在本書的探討範圍內。與本書更為切題的，是在包浩斯成立期間與閉校之後，德國與全球各地人士對包浩斯的態度如何發展與改變。

就在包浩斯遷校至德紹後不久，學校的名聲在德國已經是人盡皆知，新聞媒體也認定包浩斯的名字就象徵著某種特定的風格——所有幾何的、強調功能性、運用三原色、以現代素材所製作，就是所謂的「包浩斯風格」。

這讓葛羅培斯相當沮喪，因為他不斷地否認有所謂的包浩斯風格存在；他強調，這所學校無意發展任何視覺上的制式風格，而是要追求一種開創多元性的創意態度。

葛羅培斯的搏鬥註定是要失敗的。在一般大眾的腦海中，包浩斯早就與一切現代、時尚的事物脫離不了關係，而新聞媒體與商人們也從包浩斯的名字上看到無窮商機。就像史雷梅爾在一九二九年所寫的：

就連女性內衣設計上都可以看到包浩斯風格。所謂的包浩斯風格就是一種「現代感的裝飾」，摒棄舊日風格，決意不惜代價讓自己保持在最時尚的位置——這種風格已經隨處可見，除了在包浩斯之外。

這種混淆還是一直存在著。幾乎所有「現代感」、功能化、以及造型簡潔的設計都會被稱之為包浩斯式的設計，而所有實驗性的藝術教育也都被認為系出包浩斯，即便包浩斯不過是當時幾所發展並運用新觀念的藝術學校之一。

包浩斯的名號是在德紹時期打響的，一般大眾對於包浩斯的幻想也來自於其德紹時期的印象。包浩斯早年在威瑪所倡導與實行的一切，經常被視為運行正軌外的偏差，是這所首創的實驗機構在發現自己真正的使命前所不幸犯下的錯誤。不但尼可勞斯・佩夫斯納（Nikolaus Pevsner，1902–1983）感到困惑（這太奇怪了——……設計法格斯工廠的葛羅培斯竟然創立了一個表現主義者的公會組織），稍晚的雷納爾・班漢（Reyner Banham，1922–1988）也沒辦法理解何以「活躍於工業聯盟並且設計出貝倫斯辦公室的葛羅培斯……這時能夠無視於機器的影響，堅持追隨莫里斯的觀點，提倡受到啟發的手工藝技術。」

然而近十年來，包浩斯威瑪時期的歷史愈來愈受到重視，普遍也不再將之視為一種脫序的狀態，而認為當時是替日後的發展所做的必要準備。最近的學者研究，尤其是在美國與東德，都將重點放在包浩斯的威瑪時期。

一九四五年後的西德將包浩斯視為現代主義的榮光，最主要的原因在於包浩斯當年受到來自於納粹的打壓。包浩斯國際化、四海一家的特性受到大肆讚揚，而且每每要證明威瑪文化即使在經濟混亂、政治動盪的情況下仍舊生氣蓬勃，包浩斯總是會被提出來做為最佳例證。對於西德來說，包浩斯證明了在納粹將德國文化孤立於世界之外前，德國確實在現代主義發展中扮演了重要的角色。

威瑪與德紹後來都在蘇維埃的共產主義勢力範圍中，於是西德方

面便帶頭發掘包浩斯留給後人的珍貴資產。一九六〇年，在藝術史學者漢斯・溫格勒（Hans M. Wingler，1920-1984）倡議下，包浩斯檔案館於達姆斯塔特市成立。溫格勒隨即於一九六二年出版了大量包浩斯相關的文件與照片，這些檔案迄今仍為包浩斯研究學者的重要參考資料。包浩斯檔案館由溫格勒本人出任館長，而位於西柏林的檔案館建築則是由葛羅培斯所設計。至今為止最大的包浩斯展覽於一九六七年在斯圖嘉特舉辦，其中就有許多資料來自於這間檔案館。

在戰後的東德，包浩斯的名字形同一個詛咒。就像一九五四年出版的威瑪導覽手冊裡所說，這所學校「是讓建築物被摧毀的直接兇手」。這是因為這所學校的課程是為資本主義經濟所設計，而且是由一群專門創作「形式主義風格」作品的藝術家們負責傳授。

然而後來官方的態度有了轉變。在一九六〇年代末期，東德的德國民主共和黨開始對包浩斯有了一種微妙的新詮釋。他們的說法是，這所學校試圖要實現社會主義的理想，無奈身處資本主義的社會環境當中，它是註定要失敗的。同時包浩斯也成了德國在試圖進行藝術教育改革上的革命象徵，其重要性可與蘇維埃共和的莫斯科藝術與文化學院等量齊觀。

在這種新詮釋的推波助瀾下，東德對包浩斯的研究大量出現，也更聚焦於探討包浩斯在威瑪時期的社會改革與社群運動。有幾個出色的東德研究就為了將主題放在政治與社會面向的討論上，而犧牲掉對於實際產品的著墨。此外，東德學者對於梅耶擔任校長時期的包浩斯評價，也比大多數西德學者來得高。

東德官方對包浩斯態度的改變，還不僅限於優秀書籍與文章的大量出版。同樣重要的還有對威瑪國立檔案館裡的包浩斯文獻進行整

理、擴充威瑪城堡博物館裡的包浩斯相關收藏（尤其是圖片）、以及
重新復原德紹的包浩斯學校。在過去三十年來，德紹包浩斯仍舊維持
著當年納粹肆虐過後校門深鎖、一片死寂的景象。現在不僅當年的榮
光重現，就連家具擺設與裝潢都被忠實地復原了。

　　正當包浩斯在東德重獲新生之際，西德對它的態度卻開始變得
複雜、甚至含混不清了起來。由於現代主義的宗旨普遍受到質疑，對
包浩斯成就的讚頌也隨之戛然而止。對某些人來說，「現代風格」的
建築物會導致社會向下沉淪；而且有太多建築師將教條置於實用性之
上，同時也相信自己比客戶們更清楚他們應該以什麼樣的方式過生
活，這種自大的態度至少有部分是源自於包浩斯的傳統。

　　另外，被錯以為是包浩斯另一項發明的功能主義，現在也遭到了
挑戰──「功能化」的形式現在被認為與任何一種刻意運用的風格無
異，也是一種獨立的美學標準。至於不計一切地追求極簡與省去裝飾，

現在都成了令人難以信任的作法——不論在建築或者是在設計上，個人主義、甚至於特立獨行的風格反而愈來愈受到重視。

　　不論包浩斯所受到的態度如何變遷，它在視覺創意活動的歷史上都佔有無可動搖的地位。我們很難想像，如果沒有包浩斯，現代的環境會是什麼樣的面貌。它在許多不同的領域裡，諸如攝影、建築、以及報紙設計等等，都留下了不可抹滅的印記。就像這本書所試圖要呈現的，包浩斯的理念是從兩種處理建築和設計的手法所衍生出來的，而這兩種手法卻又大相逕庭，——分別是來自第一次世界大戰前的德國工業聯盟，以及來自威廉·莫里斯、受到表現主義推波助瀾的浪漫中世紀主義。從威瑪包浩斯內部的爭執，我們可以看到這兩種手法是如何地扞格不入。但也正是這兩造的衝突，讓包浩斯得以自過去數百年來的歷史相對論中獲得解放，進而創造出一種全新的建築與設計語彙。這種解放，才是包浩斯最卓越的成就所在。

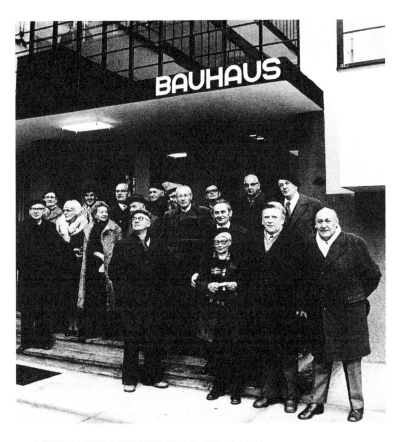

154 包浩斯校友在復原後的德紹包浩斯大樓前合影,攝於一九七六年。
當時距離德紹包浩斯學校成立已有五十年。

華特‧葛羅培斯，〈包浩斯宣言〉，一九一九年四月。當時包浩斯
出版了共四頁的宣傳手冊，宣言放在手冊最前面，〈綱領〉則擺在宣言後面。

所有創造活動的終極目標就是建築！建築上的裝飾曾經一度是精緻藝術最
尊貴的功能，對偉大的建築來說，精緻藝術也是不可或缺的。但今天，這兩者
都陷入了孤芳自賞的窘境，只有透過讓所有工匠有意識地進行合作方能解救這
項危機。建築師、畫家、以及雕塑家們必須再一次認識、理解到，建築不論是
在整體上或是從細節來看，都存在著合成的特性；這樣他們的創作才能夠具備
真正的建築精神。現在他們所創作的「沙龍藝術」中是看不到這種精神的。

過去的藝術學校沒有辦法創造出這樣的整合體；說實在，既然藝術是教不來
的，它們又怎麼可能辦得到呢？學校勢必是要再度被工作坊給吸收的。在過去，
形式設計師與應用藝術家的世界裡只有繪畫，現在它必須、也終將轉變為一個
以建造為主的世界。假使一個原本樂在創作活動當中的年輕人現在要步入社
會、開始工作，由於他之前曾經學過技藝，他就不會因為藝術無用而受到責難；
他的技藝可以讓他在工藝活動中創作出偉大的作品。

建築師們、畫家們、雕塑家們，我們都必須回歸到工藝上！沒有所謂「專業
藝術」這樣的東西；藝術家與工匠兩者在本質上並無二致。所謂的藝術家，不
過是被美化了的工匠。靠著天賜恩典、或者在某個靈光乍現的時刻，藝術可能
會無意間在他的手中綻放開來，但是每一個藝術家都必須具備工藝的基礎，因
為那是創意的根源之所在。

因此，讓我們來創造一個新型的工藝人同業公會，在這裡，沒有階級差別，
也沒有人會妄自尊大地為工匠與藝術家劃下界線！讓我們一同盼望、構想、並
創造一棟屬於未來的新建築，將所有一切——建築、雕塑、繪畫——結合為一
個單一的形式。有朝一日，這個建築將會從數以百萬計的工人手中向天堂升起，
成為一個全新信仰的象徵，如同水晶般閃閃發亮。

文獻
DOCUMENTS

華特‧葛羅培斯的演講片段，發表於一九一九年七月、包浩斯所舉辦的
首次學生作品展上。（圖林根省威瑪國家檔案館，編號132〔STAW 132〕）

我們正處在這個世界最動盪的一段歷史當中，我們生活的一切、內心的世界，
都正面臨轉變……受過（戰爭）洗禮的人們從戰場上歸來時已經不同於以往，
在他們眼裡，事情是沒有辦法像過去那樣一成不變地繼續下去的……我們的政
府在財務上已經捉襟見肘，沒有辦法為文化活動的目的再提供什麼經費，也不
可能去照顧那些只想沉溺在自我小小天分中的人們……我已經可以預見，你們
這群人很不幸地將被迫為了討生活而工作，只有那些準備好要挨餓的人，才能
繼續保有自己對藝術的信仰……雖然物質上我們得到的機會愈來愈少，但發揮
智能的可能性卻大大地增加了。在戰前，我們試圖透過有組織的方式將藝術拉
回社會大眾的生活中，這實在是本末倒置。我們製造了充滿藝術性的煙灰缸、
啤酒杯，接著還想要慢慢往建造大型建築物的方向前進，一切都在理性冷靜的
組織活動下進行。這樣的假設最後只會讓我們感到失望，現在我們要採取另外
一種方式。我們要發展的不是大型、理智的組織，而是可以保留住信仰的小型、
祕密、封閉的協會、會所、公會、集團組織，直到這些個別的團體產生出一種普
遍的、偉大的、有生產力的、理智的、宗教性的信念，而這個信念也終將透過一
個偉大、完整的藝術作品表現出來，發光發亮。這座……未來的大教堂將以它
的光芒照耀我們每一天生活裡最細微的事物……我們或許不見得能親身經歷
到這件事，但我們是……這個新世界哲學的先驅者與最早的催生者……我夢想
著能在這裡、從孤立的個人當中建立起一個小社群……接下來幾年，我們會看
到工藝將如何拯救我們這些藝術家。我們將不會獨立於工藝外存在，而會是工
藝的一部分，因為我們都必須賺錢維生。對偉大的藝術來說，這種歷史的……
發展是無可避免的。過去所有偉大的藝術成就，印度的、以及哥德式的奇蹟，
都是在工藝的強勢主導下誕生的。

奧斯卡・史雷梅爾，節錄自給奧圖・梅耶（Otto Meyer）的信件，
威瑪，一九二一年十二月七日。

　　包浩斯正面臨危機……伊登把馬茲達南拜火教那一套教學帶進校園裡來
了……廚房（學生餐廳）已經改採馬茲達南的烹調方式……葷食者得自己想辦
法，也有人在說他們需要吃肉……還有，伊登據說把馬茲達南那一套用在他的
教學上……他搞了一個小團體，讓整個包浩斯一分為二……伊登想辦法把他的
課程變成必修課（也沒有其他必修課了），他控制了最重要的幾個工作坊和學
校的方向……在包浩斯留下他的標記……葛羅培斯是一個出色的社交家、商
人、實業家；他在包浩斯內經營一個大型的私人事務所，接了不少柏林人的別
墅委託案。這些來自柏林的委託案……並不是維持包浩斯活動的最佳資金來
源。在批評這件事情上，伊登他是對的，他希望替學生們保留安靜的工作環境。
但是葛羅培斯說我們不能自絕於生活與現實之外，而伊登的方法就可能帶來這
種危險（如果這算是危險的話），比方說，對工作坊的學生而言，冥想與儀式是
比工作還來得重要的……伊登想要的天才是在寧靜當中誕生，葛羅培斯想要的
則是在喧鬧的世俗中培養出來的人格（以及天才）……他們一個代表的是東方
文化的入侵……另一個則是美國主義，追求的是技術的奇蹟、發明、大城市……

奧斯卡・史雷梅爾，節錄自給奧圖・梅耶的信件，威瑪，一九二二年三月底。

　　這裡最活躍的評論家就是凡・杜斯伯格，那個荷蘭人。他對建築的觀點非常
激進，繪畫──假使它不是僅僅反映建築的榮耀──對他來說根本是不存在的。
他十分機靈地捍衛自己的想法，所以他已經對包浩斯的學生們造成了影響，尤
其是對那些重視建築甚於一切的人，或者是眼裡看不到包浩斯聚焦在哪裡、而
急於想替包浩斯找到一個重心的人……（凡・杜斯伯格）拒絕接受工藝（這是
包浩斯的重心），而比較偏愛現代的方法──機器。他相信，他在作品當中只
使用水平與垂直的元素、並且持續下去，他就能創造出一種排拒個人主義、向
集體主義靠攏的風格。

包浩斯委員會的會議記錄，一九二三年十月二十二日。
（圖林根省威瑪國家檔案館，編號184）

　　葛羅培斯提到所有工作坊的共同目標與個別目標；從建築的角度而言，各工作坊所該進行的活動；壁畫與裝潢繪畫、石雕、以及木雕所遇到的特殊困境。工匠在這裡賺不到錢，因為沒有任何東西賣出去，雕刻工的處境尤其困難。目前為止這裡沒有什麼成就可言，工作坊可不是讓曠課學生拿來當遊樂場玩耍的地方。

　　莫奇的看法是，所有工作坊沒有一個是上得了檯面的。它們應該要被重新整頓成為進行立體研究的工作坊，或者是可以進行建築案測試的地方（葛羅培斯的建議）。

　　葛羅培斯同意莫奇的看法，就實驗室創作的部分。他說那裡沒有工藝——沒有系化的訓練……

　　莫霍里問道：這些工作坊都是與時俱進的嗎？假使這些工藝工作坊做不到這一點，那麼就可以認定它們的來日無多。

　　葛羅培斯同意這一點，但他也提到一些實務上的困難之處：現在的問題在於缺乏合適的人手。最大的敗筆在於生產力的低落。現在在生產的只有免費的雕塑作品，這和工藝幾乎沒什麼關連性。

　　舒密特提到對那些已經完成其他訓練課程的學生們，限制他們進入工作坊的問題……。

　　史雷梅爾提出立體研究課程有其大量的需求。學生們想要再一次建造模型，他們抗拒形式主義的反應很明顯……

　　葛羅培斯說包浩斯不但是一所學校，而且是一個準備好要生產產品的地方。他還問道：是否應該跟學徒們簽訂工作合約？

　　康丁斯基問：為什麼要訓練學徒？

　　葛羅培斯回答他，訓練學徒與熟手的初衷是希望避免業餘主義的出現。

　　哈特威格強調，只有結果才是決定性的關鍵。麻煩的是，在雕塑的創作過程中，根本看不到純粹的工藝……

華特・葛羅培斯，給師父們的備忘錄，一九二三年二月十三日。
（圖林根省威瑪國家檔案館，編號13）

藝術上的自以為是原本是我們一直想壓制的，但現在它卻比以往更為猖獗。剛入學前半年那些隨意、投機的作品（由學生所創作）、以及大筆的智慧財產費用（支付給他們的）很明顯地蒙蔽了他們的心靈，讓這些人——大多數都還太年輕、還沒辦法獨立——開始妄自尊大，完全忘了他們自己是誰、本分是什麼。只有讓他們用自己的雙手工作才能矯正他們的心態，但這現在幾乎是不可能的，因為還有工作坊的訓練（對素材的研究）留待每個人去完成……讓每個乍到的學生先與伊登烈的個人特質交手，讓他看清楚自己到底是誰——這在過去原本有些作用，但因為在這些學生們還沒辦法獨立的情況下，我們太放任讓他們自行創作，這個作法現在也已經失效了。我有一個印象，那就是這些學生們在課程進行之初應該要多加督導，這樣他們才會把所有時間都花在工作坊裡，也才能在第一時間就以真正系統化的方式把基礎打好，為日後工藝與藝術方面的專業做準備。

「圖林根省德國文化保護協會」的宣言，發表於《威瑪報》（*Weimarische Zeitung*），一九二四年七月六日。（Hüter，Doc. 93，節錄）

我們反對國立包浩斯學校繼續經營下去。我們反對此時政府對葛羅培斯校長在其教師與師父們支持下營運的機構提供任何支援……根據這位校長的說法，國立包浩斯希望成為一所機構，「將所有領域整合在一起——藝術（尤其是建築、繪畫、以及雕塑）」、科學（數學、物理學、化學、生理學等），以及技術」……儘管包浩斯的師父們有完全不同的看法，但藝術是沒有辦法以科學的方式理解的，同時它是最為深層的內心經驗，根植在潛意識與人類直覺當中的一種感覺。我們健康的直覺告訴我們，真正純粹的藝術不可能只有色彩的組成，或者將區塊補滿顏色，或者單純以技術建構，或者使用任何一種單一的處理手法。在威瑪包浩斯的展覽中，我們看到的所有機器的遊戲、素材的配置、色彩的作用、每一個扭曲的白癡頭像與古怪的人體、看似精神分裂的塗鴉與令人難堪的實驗，都表現出墮落的價值；它們被包浩斯的校長與師父們吹捧成所謂的藝術，

卻缺乏藝術的創意性。這些與真正的藝術完全沾不上邊……假使因為政府拒絕支持這樣的機構就斷言政府對保存與鼓勵本地文化不加重視，那是一種傲慢自大的偏見。像是包浩斯這種……毫無生氣、病懨懨的藝術本能……會助長我們文化的頹勢。我們希望當今政府能夠拒絕對這個「文化機構」提供任何政府的贊助活動。

奧斯卡．史雷梅爾，節錄自給奧圖．梅耶的信件，一九二四年五月二十日。

接下來的幾天——或幾週？——內就會決定包浩斯是否能繼續生存下去——不論有沒有葛羅培斯，或者是現在這些師父們。右派的圖林根政府、布爾喬亞們、訓練有素的工匠們、還有這些被逼上梁山的本地藝術家們，都紛紛高舉著各種口號叫囂著。到處都是支持者與反對者的傳單；葛羅培斯才剛出版了一系列新聞稿，馬上就有反對陣營的新聞稿出現，學生們還為包浩斯這場文宣戰——報紙上的筆戰——製作了海報。

華特．葛羅培斯，節錄自〈德紹包浩斯——包浩斯的生產原則〉，
一九二六年三月由包浩斯出版。

包浩斯希望能以一種與時代的精神和諧共生的方式，對家居的發展——小自最簡單的設備、大至完整的居住環境——做出貢獻。

包浩斯相信，家用的設備與家具裝潢彼此之間都必須產生理性的關連性，因此包浩斯一意追求的——不論是在系統化的理論上，還是在形式、技術、經濟等領域的實務研究上——是希望就物品本身既有的功能與限制來發展它的形式。

現代人身上穿的不是古裝，而是現代服裝。在居住環境方面，他也需要能和他自己、他所生活的時代達成和諧的房舍，而房舍中也應該要有現代化的日用設備。

物品的功用決定了它的本質。一個容器、一把椅子、或一棟房子必定要先經過研究之後，才能適當地發揮它的功能，因為惟有如此才能充分達到它的目的。換句話說，這些物品必須要能發揮實際的功能，必須要價廉、耐用、而且「物美」。

只要對物品的本質進行研究，我們就會得到一個結論——必須要先對所有製造與建築的現代方法、以及現代素材經過深思熟慮，才能夠產生出形式。這些形式通常會與既有的模型大相逕庭，而且往往會出人意表（舉例來說，我們可以看看暖氣設備與燈光設備從過去到現在的改變）。

只有與先進技術、各種不同的新素材、以及新的建築方法保持接觸，創意人才能將物品與歷史的關係建立起來，從而發展出一種新的設計態度，也就是：

決意接受這個充滿著機器與汽車的生活環境。

就物品的本性、依循當代的特質做出有機的設計，不要有浪漫主義的美化與奇幻色彩。

只使用所有人都能理解並接受的基本形式與色彩。

在多樣性中尋求簡單性，以經濟的方式使用空間、素材、時間、以及經費。

替日常生活用品設計出標準的款式，這是一種必要的社會需求。

對大多數人而言，生活當中的必要需求是大同小異的。每個人都需要住家、裝潢、與設備，這些設計靠的就是理智、而不是激情。機器可以創造出標準款式，在機器——蒸氣與電力——的幫助下，人們得以從勞動中解放出來；機器還可以大量生產，提供給人們比手工製品更價廉物美的商品。人們無須擔心標準化會剝奪了個人做選擇的權利，因為在商業競爭下，自然會產生許多不同的替代品，每個人都可以選擇最適合自己的款式。

包浩斯工作坊基本上就是實驗室，我們在這裡認真地發展適合大量生產、與時俱進的產品原型，並且持續進行改善。在這些實驗室裡，包浩斯意圖要訓練出全新型態的工業與工藝的整合者，他們要對技術與設計同樣熟練。

要能夠製造出滿足所有經濟與形式上需求的產品原型，就要嚴格選出最好、最為訓練有素的頭腦，這些頭腦所受的訓練必須包括基本的工作方法、關於形式與機器設計元素的精確知識、以及建築的法則。

包浩斯相信，工業與工藝的不同之處主要並不在於它們各自所使用的工具，而是因為在工業裡勞工分工清楚，但在工藝裡勞工卻是一人多工的；不過工藝與工業彼此已經日漸靠攏了。傳統工藝開始有所改變，未來的工藝雖然還是會有一人多工的情況，但它們將會是為了工業生產而做的實驗作品。實驗室工作坊的實驗活動將會產出模型——即工廠生產所需要的產品原型。

最終的模型將會在工作坊的協助下，交由校外的工業界進行再製。

因此，包浩斯的生產活動並非是與工業和工匠間的競爭行為；它反而會為他們帶來成長的新機會……

洛夫‧羅斯格爾（Rolf Rössger），對包浩斯金工工作坊作品的記載。
選自《包浩斯工作坊》（Bauhaus Werkstattarbeiten）目錄，德紹，一九七八年。
（羅斯格爾於一九二三年至一九二九年間曾經分別在威瑪與德紹包浩斯就學。）

　　製作生產的流程通常是從工作坊裡的討論開始，帶頭的一定是莫霍里－那基……然後針對要製作的物品，我們會先將與功能相關的資訊都拋出來。比方說，假使我們要做的是茶具或咖啡調理用具，我們會就世界各地調理咖啡或茶的方法進行鉅細靡遺的討論。

　　我們在威瑪時，重點主要放在製作進行某種活動所需的各個器具，譬如茶壺、糖碗、奶油罐、醬汁碟、浸茶器等，還有燈光設備；在德紹，我們轉而進行密集的生產製作……德紹包浩斯的燈具幾乎全部都是我們在自己的工作坊裡製作完成的。我們在進行這項工作之前，也同樣收集了詳盡的資料；我們還參觀了歐司朗（Osram）公司在柏林的實驗室，以及萊比錫的康丹姆（Kandem）公司。

麥克斯‧比爾，選自〈在包浩斯校內與校外的教學〉（Teaching in and out of the Bauhaus），《形式與目的，工業設計雜誌》（Form und Zweck, Fachzeitschrift für industrielle Gestaltung），一九七九年第三期，第十一年，六十六頁。
（麥克斯‧比爾，瑞士建築師、畫家、雕塑家與設計師，一九二七年至一九二九年間於德紹包浩斯就學。他於一九五〇年策劃成立了烏爾姆設計學院，並在該校擔任校長至一九五六年。）

　　包浩斯教學的原則，尤其是約瑟夫‧亞伯斯教授的預備課程其背後的原則，就是要對所有已知的事物盡可能提出質疑，同時對質疑的答案再做進一步的質疑。特別是在亞伯斯的課堂上——後來在莫霍里的課堂上也是——每個人都要努力去做出一些別於既存事物的作品，同時要在團體裡解釋並討論這些作品。討論的內容不見得有明確的目標，完全視個人的機智而定……除了這些實驗課外，還有瓦希里‧康丁斯基與保羅‧克利所講授的基本形式課程與相關練習。之後，各個科系會有各自的技術主題；還有客座講師，如盧‧馬登（Lu Märten）、艾爾‧李希斯基、納姆‧賈伯（Naum Gabo, 1890-1977）、馬爾特‧斯戴姆等人，為全體學生所開設的演講與討論課。威爾漢姆‧奧斯華德（Wilhelm Ostwald, 1853-1932）所主持的色彩研討會還激起了一場宗教戰爭般的辯論，一派學生擁護他的科學基礎理論，反對者卻認為他的理論有其生理學上的盲點。

W.A.K.博士，《安哈爾特新聞報》頭版文章，一九三○年五月七日。
（這篇對包浩斯內部的共產主義提出攻擊的文章刊載於《安哈爾特新聞報》。這份報紙
於包浩斯遷至德紹之初原本對包浩斯採取支持的立場，但後來轉而領導反對該校的運動。）

假使你曾經在這個燦爛的世紀進入第二個十年之初造訪過威瑪——這座歌德曾經佇足的古城，希望從這座受到德國藝術與偉大思想洗禮的古典城市當中獲得力量與精神上的滋養，你可能會遇到——也愈來愈常遇到——些年輕人們，他們大多成群結黨，留著一頭散亂的黑髮、雙腿就像醋栗樹一般，是他們把俄國的元素帶到這座古老優雅的城市裡來，改變了原本文明寧靜的氣氛……就在這個時期，成千上萬救亡圖存的主張都披上了各種不同的外衣，有宗教的、美學的、或者社會的，而其中的大多數與它們的信徒，都和布爾什維克的紅星有著密切的關連性。假如你問這些年輕人他們的目的是什麼，你多半會得到這樣的答案：「這些都是包浩斯的學生——你懂我的意思吧！」……有些人曾經提出警告，說純粹的布爾什維克理念在學校的掩護下散布著，但這些警告都被忽略了；這種情形直到今天仍是如此……

奧斯卡‧史雷梅爾，一九二七年四月九日的日記。

「社會主義的殿堂」。原文是：「國立包浩斯，成立於戰爭的浩劫後，當時改革的局面混亂，充滿情緒化、爆炸性的藝術正發展至巔峰；但包浩斯開始時匯聚了相信未來、敲啟天堂之門的人們，期望能夠建造出一座社會主義的殿堂。」

這些句子是從一九二三年包浩斯展覽所寫的宣言節錄出來的，這份宣言描述了包浩斯各個發展的階段，這段話所提及的則是包浩斯早期的情形，「開始時」的說法就清楚地說明了這一點。因此，假使把這段話從前後文當中擷取出來、斷章取義地說這就是包浩斯宣言，那麼這種說法是毫無意義、甚至是一種惡意中傷。接下來的一段話正好證明了這個階段很快地就被其它的目的所取代，就像包浩斯的政治面貌——假使曾經有過的話——也是瞬息萬變：包浩斯有很多右派的學生，也有很多左派的學生；或者，一波宗教的浪潮會跟著一波政治的浪潮。

無庸置疑……包浩斯正反映了一個歷史上的重要時期。大多數的德國人不是在一九一八年就期待能夠創造出一個社會主義的殿堂嗎？革命以及隨之而來的

立憲運動不就表示大家期待擁有一個人民的政府嗎？另外，假使人民的政府不是社會主義的政府，那會是什麼？還有，社會主義不是與社會民主或者共產黨一樣嗎？社會主義難道不是超越任何政黨的一種理念、一種倫理的概念嗎？

漢斯‧梅耶，選自〈綜合工藝教育的經驗〉(*Experience of a Polytechnic Education*)，首次發表於《教誨》(Edification)，墨西哥城，第五卷（一九四〇年），第三十四期，七月至九月，第十三至二十八頁。

　　包浩斯無疑是德國共和的嫡裔，它與共和的生命相始終。同樣顯然地，它從一開始就是歐洲、甚至是國際的文化中心……是當代情緒化的表現主義下的典型產物。原因在於，雖然從一開始這就是傳授各種不同技藝的地方，但在教員中就有七位是抽象畫家、兩位建築師……完全沒有任何科學家。大多數學生都是各式各樣「生活改革」運動的信徒……在德紹包浩斯……早期設計與發明中那種勃勃生氣已經漸漸消失，讓形式主義者為之風靡的「包浩斯風格」不過是一紙空白的處方……建築師漢斯‧梅耶擔任校長期間，他的治校特色包括有強調包浩斯的社會責任、開設更多的科學課程、加強工作坊之間的延伸合作、透過外界的委託案讓實作教學的機會大量增加、降低藝術家的影響、發展各種產品原型以期滿足人們的需求、讓學生團體無產階級化、與勞工運動和商業聯合會合作更為密切……在建築師密斯‧凡‧德‧羅擔任校長期間……學生們的影響以及包浩斯既有的生活方式都被一掃而光，所有社會學的課題與觀點……都消失了……

　　（在梅耶的治理下）包浩斯綜合工藝教學的重心是作品本身，不是那些為了「研究」的目的而想像出來的專案。因此，這裡沒有虛構出來的房子、沒有想像出來的場地；只有實際發展出來、可直接使用的作品，是在真實的環境中進行的真實的專案……我們不再為那些自以為是、對「現代」風格一頭熱的傢伙單獨製作幾件家具，而是會製作標準化的家具供大眾使用……

　　個別的工作坊……需要漸漸走向自給自足，並形成一個個的工作小組。因為，假使在過去我們提供給個別的學生他所需要使用的工具、也針對他專修的訓練提供專業的建議，而這個學生也對他個人的成就感到自豪，現在則漸漸……開始有一些「垂直」的工作團隊形成，以共同處理真實的工作任務。在這個「垂直團隊」中，不同年資的學生會一起工作，由學長帶著學弟，共同在師父的專業指導下發展他們的設計……

奧斯卡‧史雷梅爾，節錄自給奧圖‧梅耶的信件，德紹，一九二七年四月十七日。

（梅耶的）一句座右銘提到建築，說建築是「各種需求的組織」。但這裡講的需求很廣義，並沒有將精神上的需求排除在外。他說繪畫（我和莫霍里的）是他在包浩斯所見令人印象最深刻的；他對克利的作品不感興趣，他覺得克利一定經常處於一種恍神的狀態；費寧格也引不起他的興趣。康丁斯基倒是在理論面上還滿吸引他。就本質來看，他或許和莫霍里最接近……他對莫奇新蓋的鋼構房子也不感興趣，因為鋼材並不是他在意的重點。有了這麼一位老實的夥伴可以拿出來炫耀，葛羅培斯這下可高興了。

奧斯卡‧史雷梅爾，節錄自給威利‧包邁斯特（Williy Baumeister）的信件，
德紹，一九二九年三月六日。

大致上看來，我在包浩斯的日子似乎已經到了尾聲了！我想離開。大家——學生們、還有我——都對漢斯（梅耶）感到不滿，因為他的態度粗暴、也不懂得為他人設想。現在學校裡的氣氛很不好，更糟的是，市議會馬上就要為包浩斯的問題有一番唇槍舌戰了。

安娜莉絲‧弗萊施曼（Annelise Fleischmann，1899-1994）〈經濟的生活〉
（Economic Living），首次出版於《新女性服裝與文化》（Neue Frauenkleidung
und Frauenkultur）（增訂版），卡爾斯魯（Karlsruhe），一九二四年。
（安娜莉絲〔安妮〕‧亞伯斯，本姓弗萊施曼，一九二二年至一九三〇年間於包浩斯就學，
是該校最具天份的紡織家之一。她在一九二五年與約瑟夫‧亞伯斯結婚。）

經濟化是當今商業世界裡的基本需求，但生活的經濟化（而不是限制性）卻很少為人所考慮。透過經濟化的住宅設計而多出四小時的自由時間，這就表示現代的生活方式已經有了重要的改變。

要達到生活的經濟化，必須要從勞力的經濟化做起；所有門把的設計都要做到只要以最少的力氣就能轉動開啟。傳統的生活方式，就像是一部將女性囚禁

在家奴役的耗能機器。房間與家具（軟墊椅子、窗簾）的配置不當，剝奪了女性的自由、限制了她們的發展、也讓她們吃盡苦頭。今天，女性成了錯誤的生活方式下的犧牲者。很顯然，我們必須立刻進行徹底的改變。

新事物（汽車、飛機、電話）都是為了使用上的便利與最大效益而設計的；今天它們都徹底發揮了它們的功用。另外有一些事物已經為我們使用數百年（房子、桌子、椅子），它們曾經是好的產品，但現在已經不盡然了。為了要讓這些老事物符合我們現在的需求，我們必須要拋開沉重的傳統，替它們重新進行設計。

光是就既有的形式進行改善（像是水管、中央暖氣系統、電燈）還不夠；那就好像只是在一件舊洋裝上加縫一道新裙襬而已。

就拿我們的衣服來比較──它符合現代在旅行、衛生、與經濟上的需求（妳是沒辦法穿著蓬裙去搭火車的）……

包浩斯試圖要為房子與最簡單的器具設計出功能化的形式。它希望所有物品構造都很簡潔、都使用功能化的素材，而且呈現出全新的美感。

這種新的美感不是只因為使用了近似的形式（立面、圖案、裝飾）而與其他物品在美感上相稱；今天，假使一件物品的形式滿足了功能上的需求、而且是以仔細挑選過的素材精心製作而成，那麼這就是一件漂亮的作品。一把好的椅子自然會與一張好的桌子彼此「相稱」。

一個好的物品只會提供一種明確的解決方案：款式。（我們所使用的電話都一樣，並不會特別希望有個別的設計。我們所穿的衣服也都大同小異，只要其中有些微的不同，我們就感到很滿意了。）

最理想的形式需要大量生產，機器化也同時代表著經濟化。

包浩斯試圖從這種經濟化的想法出發，生產出房子的各個元素──以尋求對我們這個時代而言最佳的解決方案。它透過實驗性的工作坊進行研究。不論是整棟房子或是茶壺的生產製造，都從原型的設計開始。它希望透過大量生產的方式徹底改善我們的生活，而惟有在原型設計的幫助下，大量生產方為可行。

塞爾曼・塞爾曼奈吉克（Selman Selmanagic，1905-1986），
節錄自一九七九年的一段對話，刊載於《形式與目的，工業設計雜誌》，
一九七九年第三期，第十一年，六十七至六十八頁。
（塞爾曼・塞爾曼奈吉克在一九二九年至一九三三年間於包浩斯就學。）

有一天我在上人體素描課的時候，我旁邊坐的那位同學，他能把模特兒每一根睫毛都畫得清清楚楚的；他之前就曾經在美術學院上過課。我看看模特兒、然後再看看他的畫，心裡想：你無論如何也沒辦法畫成那樣。接著保羅・克利走了過來，跟我旁邊這位同學說了幾句話……克利誇獎了我一番，他說我旁邊的同學應該學學我是怎麼畫的。我心裡想：這所學校是怎麼一回事——我畫得一塌糊塗，而他竟然還得跟我學怎麼畫？

在上過預備課程之後，我所學到最重要的一件事，就是要為現在的需求、為人們、為大眾的目的而設計。比方說，我現在要設計一個碗櫃。阿爾恩特師父就問我：這個碗櫃你打算拿來放些什麼？假使你要製作一個碗櫃，你得知道使用者有些什麼東西要放、數量有多少，你必須從整體到細節做好通盤考量，你一定得從整體開始著手，至於比例大小的不同是稍後處理的事……

接著，我必須調查月收入在一百五十馬克至兩百馬克間的人們——也就是最普遍的大眾——他們的需求是什麼……我們必須從經濟化的角度思考，我們也必須對這些人的社會狀況進行調查……

下列參考資料是本書的寫作基礎，也可做為讀者進階閱讀的參考指南。

關於包浩斯文獻，最主要的收藏集中在西柏林的包浩斯檔案館（Bauhaus Archive）（館藏中也有部分收藏於他處的文件的複本，該館在本書中均簡寫為 BA。）、哈佛大學的布希‧雷辛格德國文化博物館（Busch-Reisinger Museum of Germanic Culture）、以及圖林根省威瑪國家檔案館（Thuringian State Archive in Weimar）（僅限於威瑪時期的文獻，該館在本書中均簡寫為 STAW）。許多收藏於上述檔案館與其他地方的重要文獻，都透過漢斯‧溫格勒的鉅著《包浩斯》（Das Bauhaus）（Bramsche and Cologne 1969 and subsequent editions）出版，該著作也有英譯版（The Bauhaus, Cambridge, Mass., and London 1969 and subsequent editions）。該著作的英文版最新版本於一九七五年出版，溫格勒在其中收錄了最完整的包浩斯研究參考書目。讀者們也可以參考德紹市檔案館（Dessau City Archive）裡當代報紙的館藏、國會圖書館（Library of Congress）（華盛頓特區）中的密斯‧凡‧德‧羅檔案卷、以及哈佛大學的葛羅培斯檔案卷。

卡爾‧漢茲‧胡特（Karl-Heinz Hüter）將部分 STAW 與其他檔案館中的重要檔案收為他的著作《威瑪的包浩斯》（Das Bauhaus in Weimar, East Berlin, 1976）的附錄，這或許是針對包浩斯早期歷史、及其社會與政治背景寫得最好的一本書。

另外，已經出版的日記、信件與回憶錄，啟發性也不亞於官方文獻的資料。其中最精彩的應數史雷梅爾的日記與信件，由他的妻子塔特‧史雷梅爾編輯出版（Munich 1958, translated into English, Middletown, Conn., 1972）。費寧格的信件有部分由瓊‧L‧奈絲（June L. Ness）收錄在《利奧尼‧費寧格》（New York 1974）一書中，從這些書信也可一窺當時包浩斯的生活情形。有兩位教師在他們出版的書籍當中提到對在包浩斯任教時的回憶，分別是喬治‧莫奇的《焦點》（Blickpunkt，Tübingen, 2 nd ed. 1965）和羅塔爾‧修爾的《對狂飆藝廊與包浩斯的回憶》（Erinnerungen an Sturm und Bauhaus, paperback ed., Munich 1966），但這兩本著作都不盡然可靠；很遺憾，因為這兩本書中都記載了相當多值得流傳的軼事。可信度較高的應該數妮娜‧康丁斯基的回憶錄《康丁斯基與我》（Kandinsky und ich, Munich 1976）。漢斯‧梅耶的著作《建設與社會》（Bauen und Gesellschaft, edited by Lena Meyer-Bergner, Dresden 1980）當中收錄了梅耶的信件與文章，其中有許多關於他在包浩斯任職

參考書目
BIBLIOGRAPH

的記載、以及他作為教師與建築師兩者所抱持的理念。在德紹包浩斯時期擔認德紹市長的佛列茲・海斯曾出版一本回憶錄《從官邸到包浩斯城》（Von der Residenz zur Bauhaus-Stadt, privately publisher, Bad Pyrmont 1963），其中有些素材相當有趣；而亨利・凡・德・菲爾德的自傳《我的生活故事》（Geschichte meines Lebens, Munich 1962），可以讓我們在關於包浩斯成立前的淵源、與當時形塑包浩斯的觀念與環境上得到一些啟發。

　　曾經在包浩斯就學的學生們，他們的回憶錄大多以文章的形式發表，就了解包浩斯教學方法與日常生活而言，這些文獻稱得上是極具價值的資訊來源。我發現其中最有用的包括有：赫姆特・馮・厄爾法（Helmut von Erffa）的〈一九二二年以前的包浩斯〉（'The Bauhaus before 1922', College Art Journal, vol.3, Nov. 1954, pp.14-20），以及〈包浩斯：第一階段〉（'Bauhaus: First Phrase', Architectural Review, vol.132, August 1957, pp.103-5）；喬治・亞當斯的〈一個包浩斯學生的回憶〉（'Memories of a Bauhaus Student', Architectural Review, vol.144, Sept. 1968, pp.192-4）；布魯諾・阿德勒〈包浩斯，一九一九年至一九三三年〉（'The Bauhaus 1919-33', The Listener, vol.41, 24 March 1949, pp.485-6）；佩特拉・沛提特皮耶（Petra Petitpierre）的《保羅・克利的繪畫課》（Aus der Malklasse von Paul Klee, Bern 1957）。艾卡爾德・紐曼（Eckhard Neumann）的《包浩斯與包浩斯人》（Bauhaus and Bauhaus People, New York 1971）譯自《包浩斯與包浩斯人，自白與回憶》（Bauhaus und Bauhäusler, Bekenntnisse und Erinnerungen, Bern and Stuttgart 1971），匯編了許多精彩的回憶文章。還有更多回憶性的文章收錄在哈佛大學布希・雷辛格博物館所出版的《包浩斯的理念》（Concept of the Bauhaus, 1971）當中，該書是該館包浩斯館藏的目錄。其他由之前的包浩斯學生所撰寫的著作還包括有：路德威格・赫許費爾德・麥克的《包浩斯》（The Bauhaus, Victoria 1963，本書並不是回憶錄，而是一本概要的簡介）；希歐・伯格勒的《關於一名僧侶》（Ein Mönch erzählt, Honnef 1959）；保羅・雪鐵龍的《Introvertissimento》（The Hague 1956）。另外還有一本著作出自藝術家漢瑞奇・貝斯多之手，他曾經在包浩斯短暫待過一段時間：《我的生活回憶》（Meine Lebenserinnerung, Hamburg 1973）。

　　關於威瑪包浩斯的諸多文獻，其中我特別推薦：馬歇爾・法蘭西斯柯諾（Marcel Franciscono）的《華特・葛羅培斯與威瑪包浩斯的誕生》（Walter Gropius and the Creation of the Bauhaus in Weimar Bauhaus, London 1967; 本書是《一九一九年至一九二四年的威瑪包浩斯，

工作坊》〔Bauhaus Weimar 1919-1924, Werkstattarbeiten, Leipzig and Munich 1966〕的英譯版，它的書名聽起來似乎在探討特定的主題，但實際上這可以算是介紹威瑪包浩斯最為精彩的一本書；克里斯提安・夏德里奇的《威瑪包浩斯，一九一九年至一九二五年》（Bauhaus Weimar 1919-1925），該書是〈威瑪的傳統與現在〉（Weimar Tradition und Gegenwart）系列第三十五冊（Weimar 1979）；羅塔爾・朗（Lothar Lang）的《包浩斯的理念與現實，一九一九年至一九三三年》（Das Bauhaus 1919-33, Idee und Wirklichkeit, East Berlin 1965）。此外還有兩本簡明扼要、但資訊豐富的概說，分別是迪爾瑟・舒密特（Diether Schmidt）的《包浩斯》（Bauhaus, Dresden 1966），以及姬蓮・奈勒（Gillian Naylor）的《包浩斯》（The Bauhaus, London and New York, 1968）。

雖然東德的期刊《形式與目的》（Form und Zweck, vol. 8, no. 6, 1976）為紀念包浩斯遷校至德紹五十週年而曾經出版過一本文集，其中集結了許多精彩的文章與回憶錄，但阿達伯爾特・貝爾（Adalbert Behr）的《德紹包浩斯》（Das Bauhaus Dessau, Leipzig, 2 nd ed. 1980）仍然是唯一一本專門探討包浩斯德紹時期的著作。在《形式與目的》較晚近的一集期刊（vol. 11, no. 3, 1979）中曾經刊載了包浩斯的各個時期的相關文章。另外一九七九年於威瑪舉辦的包浩斯研討會曾經匯編了許多珍貴的文獻，並且在《威瑪營造與建築學院科學雜誌》（Wissenschaftliche Zeitschrift der Hochschule für Architektur und Bauwesen Weimar, vol. 26, 1979, nos. 4 and 5）當中發表。其中並詳列了一九七七年至一九七九年間於東德出版的包浩斯相關書目。

關於包浩斯各個面向的研究，以下書籍特別值得參考：朱利歐・卡爾羅・阿爾根（Giulio Carlo Argan）的《葛羅培斯與包浩斯》（Gropius und das Bauhaus, Reinbek 1962）、艾伯哈爾德・羅特爾斯（Eberhard Roters）的《包浩斯的畫家》（Maler am Bauhaus, West Berlin 1965；英文版為《Painters of the Bauhaus》，London and New York 1969）、以及對包浩斯教學方法有非常深入探討的著作——雷納・威克（Rainer Wick）的《包浩斯的教學》（Bauhauspädagogik, Cologne 1982）。

想要一窺包浩斯的全貌，展覽與永久收藏的目錄是一個提供說明與資訊的絕佳來源。包浩斯檔案館在一九八一年出版了《匯編目錄》（Sammlungs-Katalog），另外布倫斯威克（Brunswick）的威斯特曼（Westermann）出版社也在其〈博物館〉（Museum）系列叢書中出版了一本關於檔案館的簡介，內容詳盡卻不失扼要。威瑪城堡博物館在一九七九年出版了它的館藏目錄《一九一九年至一九二五年的包浩斯，工作坊》（Bauhaus 1919-25, Werkstatt-tarbeiten）。布希・雷辛格博物館的《包浩斯的理念》已經在前文中提及。倫敦的皇家藝術學院於一九六八年為迄今最大的包浩斯展覽出版了一本目錄——《包浩斯五十年》（50 Years Bauhaus），這是研究包浩斯的基本工具書（德文版《50 Jahre Bauhaus》, Württembergischer Kunstverein, Stuttgart 1968）。

關於包浩斯各個面向的文章實在是不勝枚舉，以下是我認為特別具有啟發性的：沃爾夫・馮・埃卡爾特的〈包浩斯〉（'The Bauhaus' in Horizon 11, 1961, pp. 58-75）、伍爾夫・赫佐根拉斯（Wulf Herzogenrath）的〈包浩斯的五個階段〉（'Die fünf Phasen des Bauhauses', in Paris-Berlin, colloque de l'office francoallemand pour la jeunesse, Centre Georges Pompidou, Paris, 1978, pp. 1-13）、尼可勞斯・佩夫斯納的〈戰後德國藝術學校的發展趨勢〉（'Post-war tendencies in German art schools', in Journal of the Royal Society of Arts, 17, 1936, pp. 248-56）、烏拉・馬克里特（Ulla Machlitt）和漢斯・哈爾克森（Hans Harksen）的〈德紹包浩斯五十週年〉（'Vor 50 Jahren kam das Bauhaus nach Dessau', in Dessauer Kalender, 1975, pp. 19-28）與〈德紹包浩斯工作坊的作品〉（'Aus der Arbeit der Bauhaus-Werkstätten in Dessau', in Dessauer Kalender, 1977, pp. 76-102）。

對包浩斯的文化與政治背景詳加敘述的書籍包括有：葛爾登・A・克瑞格（Gordon A. Graig）的《德國，一八六六年至一九四五年》（Germany 1866-1945, Oxford 1978）、赫姆特・黑伯爾（Helmut Heiber）的《威瑪共和》（Die Republik von Weimar, Munich 1966）、喬斯特・赫爾曼（Jost Hermand）與法蘭克・脫姆勒（Frank Trommler）的《威瑪共和的文化》（Die Kultur der Weimarer Republik, Munich 1978）、彼得・蓋（Peter Gay）的《威瑪文化》（Weimar Culture, London 1968）。彼得・蓋在他另一本著作《藝術與行動》中有一篇關於葛羅培斯的論文，也相當值得一讀。此外還有華特・雷奎爾（Walter Laqueur）的《威瑪——一九一八年至一九二二年間的文化史》（Weimar — a cultural history 1918-22, London 1974）、約翰・威利特（John Willett）的《新的覺醒》（The New Sobriety, London 1978）、艾力克斯・德・容格（Alex de Jonge）的《威瑪編年史》（The Weimar Chronicle, London 1978）、芭芭拉・米勒・蘭（Barbara Miller Lane）的《德國的建築與政治，一九一八至一九四五年》（Architecture and Politics in Germany, 1918-1945, Cambridge, Mass., 1968）、歐洲議會所策畫的一系列包浩斯展覽的目錄《一九二〇年代的趨勢》（Tendenzen der 20er Jahre, Berlin 1977）、漢斯・M・溫格勒編輯的《藝術學校於一九〇〇年至一九三三年間的發展》（Kunstschulreform 1900-1933，Berlin 1977）、雷納爾・班漢的《第一個機器時代的理論與設計》（Theory and Design in the First Machine Age, London 1960 and subsequent editions）、朱利烏斯・波森納（Julius Posener）的《從辛克爾到包浩斯》（From Schinkel to the Bauhaus, London 1972）。由屋維・M・施耐德（Uwe M. Schneede）所編輯的《一九二〇年代》（Zwanziger Jahre, Cologne 1979）收錄了許多有用的當代論文與當時的理論著述，其中一部分與包浩斯有直接的相關性。

我沒有將包浩斯過去自己出版、以及最近重新編輯並重印的書籍包括在這個清單當中；其中也沒有包浩斯期刊裡的文章。另外，讀者們可以從標準的參考書目——尤其是溫格勒的書目——當中找到以包浩斯師生為對象的專題研究著作。

安雅・鮑姆霍夫（Anja Baumhoff），《包浩斯的性別世界》（The Gendered World of the Bauhaus），Frankfurt：Peter Lang，2001

貝瑞・伯格道爾（Barry Bergdoll）與莉雅・迪克曼（Leah Dickerman）等人，《包浩斯，一九一九至一九三三：現代化的工作坊》（Bauhaus, 1919-1933：Workshops for Modernity），New York：Museum of Modern Art，2009

雷吉娜・比特納（Regina Bittner）、凱瑟琳・隆伯格（Kathrin Rhomberg）等人，《包浩斯在加爾各答：一場國際前衛派的邂逅》（The Bauhaus in Calcutta：An Encounter of Cosmopolitan Avant-Gardes），Ostifildern-Ruit：Hatje Cantz，2013

阿奇姆・博查・休姆（Achim Borchardt-Hume）編，《亞伯斯與莫霍里－那基：從包浩斯到新世界》（Albers and Moholy-Nagy: From the Bauhaus to the New World），London：Tate，2006

瑪達莉娜・德羅斯特（Magdalena Droste），《包浩斯一九一九至一九三三》（Bauhaus 1919-1933），Cologne and London：Taschen，1998

赫爾姆特・厄爾佛斯（Helmut Erfurth），《德紹包浩斯：建築、建築學與現代時期的歷史》（The Dessau Bauhaus：The Building, the Architecture and the History of the Modern Era），Dessau：Anhaltische Verlag，1998

珍妮・菲爾德（Jeannine Fielder）、彼德・費拉本德（Peter Feierabend）、烏特・阿克曼（Ute Ackermann）等人，《包浩斯》（Bauhaus），Cologne：Könemann，2000

伊娃・佛加奇（Eva Forgács），《包浩斯思想與包浩斯政治》（The Bauhaus Idea and Bauhaus Politics），Budapest and London：Central European University Press，1995

伊蓮・霍奇曼（Elaine Hochman），《包浩斯：現代主義的熔爐》（Bauhaus：Crucible ofe Modernism），New York：Fromm，1997

凱瑟琳・詹姆斯－查克拉伯蒂（Kathleen James-Chakraborty），《包浩斯文化：從威瑪時期到冷戰時期》（Bauhaus Culture：From Weimar to the Cold War），Minneapolis：University of Minnesota Press，2006

瑪格麗特・肯金斯－克雷格（Margret Kentgens-Craig），《包浩斯與美國：第一次接觸，一九一九至一九三六》（The Bauhausand America：First Contacts），Cambridge，Mass.，and London：MIT，1999

約翰・馬修依卡（John Maciuika），《在包浩斯之前：建築、政治、與德國政府，一八九〇至一九二〇》（Before the Bauhaus：Architecture, Politics and the German State, 1890-1920），Cambridge：Cambridge University Press，2005

菲利普・奧斯華爾特（Philipp Oswalt），《包浩斯的衝突，一九一九至二〇〇九：爭議

進階閱讀書選

與對應者》(Bauhaus Conflicts, 1919-2009：Controversies and Counterparts)，Ostfildern-Ruit：Hatje Cantz，2009

艾倫‧鮑爾(Alan Power)，《包浩斯西進：英國與美國的現代藝術與設計》(Bauhaus Goes West：Modern Art and Design in Britain and America)，London and New York：Thames & Hudson，2019

傑佛瑞‧塞勒尼克(Jeffrey Saletnik)與羅賓‧修登弗萊(Robin Schuldenfrei)，《包浩斯概念：形塑特性、話語與現代主義》(Bauhaus Construct：Fashioning Identity, Discourse and Modernism)，London and New York：Routledge，2009

麥克‧席本布羅德(Michael Siebenbrodt)，《包浩斯威瑪：為未來而設計》(Bauhaus Weimar：Designs for the Future)，Ostfildern：Hatje Cantz，2000

泰‧史密斯(T'ai Smith)，《包浩斯織造理論：從女性工藝到設計模式》(Bauhaus Weaving Theory：From Feminine Craft to Mode of Design)，Minneapolis：University of Minnesota Press，2014

格蘭特‧華森(Gran Watson)與瑪麗恩‧馮‧歐斯頓(Marion von Osten)，《遷徙的包浩斯：一所世界的學校》(Bauhaus Imaginista：A School in the World)，London and New York：Thames & Hudson，2019

尼可拉斯‧福克斯‧韋伯(Nicholas Fox Weber)，《包浩斯群像：六位現代主義大師》(The Bauhaus Group：Six Masters of Modernism)，New Haven and London：Yale University Press，2011

希格麗德‧威爾特格(Sigrid Weltge)，《包浩斯紡織品：女性與紡織工作坊》(Bauhaus Textiles：Women and the Weaving Workshop)，London：Thames & Hudson，1998

法蘭克‧懷特佛德(Frank Whitford)，《包浩斯：自立自強的師生們》(The Bauhaus：Masters and Students by Themselves)，London：Conran Octopus，1992

雷納‧威克(Rainer Wick)，《在包浩斯教學》(Teaching at the Bauhaus)，Ostfildern-Ruit：Hatje Cantz Verlag，2000

英中名詞對照表

Kun, Bela 貝拉孔
Kunstblatt《藝術雜誌》
l'art pour l'art 為藝術而藝術
L'Esprit Nouveau《新精神》
Lang, Fritz 佛列茲・朗
League of Nations 國際聯盟
Leipzig 萊比錫
Letchworth 萊奇沃思城
Lindig, Otto 奧圖・林迪格
Loos, Adolf 阿道夫・魯斯
Mackintosh, Charles Rennie 查爾斯・雷尼・麥金塔
Mahler, Alma 阿爾瑪・馬勒
Malevich, Kazimir S. 馬勒維奇
Mannesmann Steel 曼尼斯曼鋼鐵公司
Manon, Alma 阿爾瑪・梅儂
March of the Ants and Elephants《螞蟻與大象進行曲》
Marcks, Gerhard 格哈德・馬爾克斯
Mathildenhöhe 瑪蒂登荷亥
May, Ernst 恩爾斯特・梅
Mazda, Ahura 阿胡拉・馬茲達
Mazdaznan 馬茲達南拜火教
Mechanical Ballet《機器芭蕾》
Metropolis《大都會》
Meyer, Adolf 阿道夫・梅耶
Meyer, Hannes 漢斯・梅耶
Moholy-Nagy, László 萊茲洛・莫霍里－那基
Molzahn, Johannes 約翰尼斯・莫爾贊
Molzahn, Luise 路易絲・莫爾贊
Mondrian 蒙德里安

Montessori 蒙特梭利
Moonplay《月亮遊戲》
Morris, William 威廉・莫里斯
Moscow Institute of Art and Culture, INKhUK 莫斯科藝術與文化學院
Muche, Georg 喬治・莫奇
Museum of Modern Art, MoMA 紐約現代美術館
Muthesius, Hermann 赫曼・慕特修斯
nagel, gustav 古斯塔夫・納高
National Constituent Assembly 國民制憲會議
Neue Sachlichkeit 新客觀性
Nietzsche, Friedrich Wilhelm 尼采
non-figurative 非具象
Novembergruppe 十一月會
NSDAP 德國國家社會主義工人黨
Olbrich, Josef-Maria 約瑟夫・馬利亞・奧爾布里希
Ornament and Crime〈裝飾與罪惡〉
Osnabrück 歐斯納布魯克
Oud, J. J. P. J. J. P. 奧德
Pablo Picasso 畢卡索
Pahl, Pius 培斯・帕赫
Parsees 印度拜火教
Paul, Bruno 布魯諾・保羅
Paulick, Richard 李察・波里克
Paxton, Joseph 約瑟夫・帕克斯頓
Peace with Machines《與機器和平共處》
Pedagogical Sketchbook《教學隨筆》
Pestalozzi 裴斯泰洛齊
Peterhans, Walter 華特・彼德翰斯

theosophist 神智學者

Titian 堤香

Törten 托藤

Trades Union 工會聯盟

Triadic Ballet《三人芭蕾》

Tzara, Tristan 崔斯坦・查拉

Ulm 烏爾姆

Utopia《烏托邦》

Van de Velde, Henry 亨利・凡・德・菲爾德

Van der Rohe, Mies 密斯・凡・德・羅

Van Doesburg, Nelly 奈莉・凡・杜斯伯格

Van Doesburg, Theo 迪歐・凡・杜斯伯格

Van Rijn, Rembrandt 林布蘭特

Vantongerloo, George 萬頓吉羅

Velazquez, Diego 維拉斯奎茲

Victoria and Albert 維多利亞與艾伯特博物館

Vienna Secession 維也納分離派

Von Eckardt, Wolf 沃爾夫・馮・埃卡爾特

Von Goethe, Johann Wolfgang 歌德

Von Herder, Johann Gottfried 赫德

Von Kleist, Heinrich 漢瑞奇・馮・克萊斯特

Von Liszt, Franz Ritter 李斯特

Von Schiller, Friedrich 席勒

Von Stolzing, Walther 沃爾瑟・馮・斯托爾辛

Vorkurs 預備課程

Weimar Academy of Fine Art 威瑪美術學院

Weimar Baugewerkschule 威瑪工事職業學校

Weimar Constitution 威瑪憲法

Weimar Kunstgewerbeschule 威瑪工藝與藝術學校

Weimer Chamber of Trade 威瑪貿易商會

Werfel, Franz 弗朗茲・魏爾佛

Werkbund 德國工業聯盟

Western Front 西線

Westheim, Paul 保羅・韋斯翰

Wieland, Christoph Martin 維蘭德

Wiener Werkstätte 維也納製造工廠

Wingler, Hans M. 漢斯・溫格勒

Wittwer, Hans 漢斯・威特韋爾

Working Soviet for Art 藝術工作蘇維埃

Wörlitz 渥里茲

Wright, Frank Lloyd 法蘭克・洛伊・萊特

Young Masters 青年師父

Zarathustra 瑣羅亞斯德

Zaubitzer, Carl 卡爾・佐必策

Zeiss, Carl 卡爾・蔡司

Zoroastrianism 瑣羅亞斯德教派

Published by arrangement with Thames & Hudson Ltd, London,
Bauhaus © 1984, 2019 and 2020 Thames & Hudson Ltd, London
Introduction, Chapter 18 and Selected Further Reading (pages 209-210) by Michael White
Art direction and series design: Kummer & Herrman
Layout: Kummer & Herrman
This edition first published in Taiwan in 2021 by Business Weekly Publications, a division of Cité
Publishing Ltd, Taipei
Complex Chinese edition © 2021 Business Weekly Publications, a division of Cité Publishing Ltd.

新。設計 012

BAUHAUS

原 著 書 名　BAUHAUS: New Edition（World of Art）
作　　　者　法蘭克‧懷特佛德（Frank Whitford）
譯　　　者　林育如
選書‧責編　劉容安

責 任 編 輯　賴曉玲
總　編　輯　徐藍萍
版　　　權　黃淑敏、吳亭儀
行 銷 業 務　周佑潔、華華、黃崇華
總　經　理　彭之琬
事業群總經理　黃淑貞
發　行　人　何飛鵬
法 律 顧 問　元禾法律事務所 王子文律師
出　　　版　商周出版
　　　　　　台北市中山區104民生東路二段141號9樓
　　　　　　電話：(02) 25007008 傳真：(02) 25007759
　　　　　　Blog：http://bwp25007008.pixnet.net/blog
　　　　　　E-mail：bwps.service@cite.com.tw
發　　　行　英屬蓋曼群島商家庭傳媒股份有限公司城邦分公司
　　　　　　台北市民生東路二段141號11樓
　　　　　　書虫客服服務專線：02-25007718‧02-25007719
　　　　　　24小時傳真服務：02-25001990‧02-25001991
　　　　　　服務時間：週一至週五09:30-12:00‧13:30-17:00
　　　　　　郵撥帳號：19863813　戶名：書虫股份有限公司
　　　　　　讀者服務信箱E-mail：service@readingclub.com.tw
　　　　　　歡迎光臨城邦讀書花園 網址：www.cite.com.tw
香 港 發 行 所　城邦（香港）出版集團有限公司
　　　　　　香港灣仔駱克道193號東超商業中心1樓
　　　　　　電話：(852) 25086231 傳真：(852) 25789337 E-mail：hkcite@biznetvigator.com
馬 新 發 行 所　城邦（馬新）出版集團【Cite(M) Sdn. Bhd.(458372U)】
　　　　　　41, Jalan Radin Anum, Bandar Baru Sri Petaling, 57000 Kuala Lumpur, Malaysia
　　　　　　電話：(603) 9057-8822 傳真：(603) 9057-6622

書 封 設 計　傑尹視覺設計
內 頁 排 版　黃暐鵬
印　　　刷　卡樂彩色製版印刷有限公司
總　經　銷　聯合發行股份有限公司　電話：(02)2917-8022 傳真：(02)2911-0053

初 版 一 刷　2010年（民99）11月4日
二　　　版　2021年（民110）9月30日
定　　　價　新台幣460元
I S B N　978-626-7012-46-8　Printed in Taiwan

國家圖書館出版品預行編目資料

包浩斯：World of Art 2021【修訂版】/法蘭克‧懷
特佛德(Frank Whitford)著；林育如譯.
－二版.－臺北市：商周出版：英屬蓋曼群島商家
庭傳媒股份有限公司城邦分公司發行, 2021.09
　面；　公分
譯自：Bauhaus, new ed.(World of art)
ISBN 978-626-7012-46-8（平裝）
1. 包浩斯（Bauhaus）2. 現代藝術 3. 設計
960　　　　　　　　　　　　　　　　110011793

城邦讀書花園
www.cite.com.tw